바로 보는
여성 미술사

The Short Story of Women Artists

: A Pocket Guide to Key Breakthroughs, Movements, Works and Themes by Susie Hodge

The original edition of this book was designed, produced and published in 2020 by Laurence King Publishing Ltd., London under the title *The Short Story of Women Artists: A Pocket Guide to Key Breakthroughs, Movements, Works and Themes.*

This Korean edition was published by ARTBOOOKS Publishing Corp. in 2021 by arrangement with Laurence King Publishing Ltd. through KCC(Korea Copyright Center Inc).

바로 보는 여성 미술사

수지 호지 지음
하지은 옮김

아트북스

일러두기

1. 이 책은 *The Short Story of Women Artists*를 완역한 것이다.
2. 인명, 지명 등의 외래어 표기는 국립국어원의 규정을 따르는 것을 원칙으로 하였으나 용례가 굳어진 경우에는 통용되는 표기를 따랐다.
3. 책, 잡지, 신문 제목은 『 』, 미술작품, 시, 논문, 선언문, 영화 제목은 「 」, 전시 제목은 〈 〉으로 묶어 표기했다.

차례

사조

작품

비약적 발전

테마

머리말

"나는 오직 인내를 통해서, 그리고 자유로워지려는 나의 의지를
매우 공개적으로 드러냄으로써 독립을 쟁취할 것이다." _베르트 모리조

여성들은 고대부터 미술을 창조해왔지만 미술사에서 배제되었고 무시되
었으며 대부분 삭제되었다.

　선사시대의 미술가들은 대개 여성이었고(여성의 손바닥 흔적이 남아 있다)
대大 플리니우스는 『박물지Natural History』(77)에 고대 그리스의 여성 화가
여섯 명의 이름을 나열했지만, 여성 화가들이 인정받는 일은 매우 드물었
다. 수백 년 동안 여성들은 미술아카데미와 미술협회에 들어갈 수 없었을
뿐 아니라 미술교육을 받거나 누드 수업에 들어가는 것도 금지되었고, 미
술대회에 참가하고 작품을 전시하는 것 역시 불가능했다. 16세기까지 수
녀를 제외하면 교육을 받은 여성은 소수에 불과했다(이탈리아 볼로냐대학
교는 11세기부터 여성의 입학을 허용했고, 15세기에 폴란드 크라쿠프에서는 최초
의 여학교가 문을 열었다). 여성이 선택할 수 있는 길은 결혼이나 수녀원 입
회였다. 여성들은 관례상 결혼을 하면서 성을 바꿨고, 대부분 결혼 후에
일을 그만두었다. 일을 한다고 해도 여성들의 작업은 더 많이 알려진 남성
동료들의 것으로 생각되곤 했다.

　이러한 어려움에도 불구하고 많은 여성이 화가로 활동했다. 그러나 남성
화가만큼 호평을 받는 경우는 거의 없었다. 이제 그 평가가 달라지고 있

다. 장애물은 점점 사라지고 더 많은 여성 미술가들이 인정을 받고 재평가 되고 있다.

이 책은 르네상스부터 현재까지 여성들의 미술작품을 소개한다. 사조, 작품, 비약적 발전, 테마 등을 통해 여성들의 작품을 탐구한다. 이 책 특유의 구성은 여성 미술가들의 중요성을 고찰하고 문맥 속에서 그들의 작품을 살펴보며 수많은 여성의 성과와 헌신을 기념함으로써, 모든 것이 서로 연관되며 명료해질 수 있음을 드러낸다.

사조

"사람들은 내가 초현실주의자라고 생각하지만 사실이 아니다.
나는 한 번도 꿈을 그린 적이 없었다. 내가 그린 것은 나 자신의 현실이었다." _프리다 칼로

미술사조는 일정한 기간 동안 동일한 방식이나 이상을 공유한 화가들이 만들어낸 특정한 미술양식이나 접근방식을 부르는 명칭이다.

대부분의 미술사조는 일군의 미술가들이 전통을 거부했을 때 등장했고, 대개 미술사를 분류하기 위해 미술가들이나 미술사학자들에 의해 명명되었다. 어떤 사조는 상호 영향이나 외부의 사건을 통해 유기적으로 발전했고, 또다른 사조는 과거의 사조에서 바로, 혹은 그에 대한 반응으로 탄생했다. 어떤 사조들은 좁은 범위에 집중하고 다른 사조들은 더 범위가 넓다. 오랜 시간에 걸쳐 발전한 사조가 있는가 하면 몇 달 만에 사라진 사조도 있다. 전 세계로 전파되기도 하지만 좁은 지역에 집중될 수 있다. 명칭은 찬사를 담고 있거나 경멸적이며, 사조 자체도 용인되거나 거부되고, 심지어 소속된 미술가들의 의지로 알려지지 않을 수도 있다.

미술사조 대부분의 주축은 남성 미술가들이었다. 의식적으로 여성을 환영하는 경우도 있었지만 대다수는 여성 미술가를 외면했다. 전반적인 미술사에서와 마찬가지로 특정 사조 내에서 활동한 여성 미술가들은 남성들만큼 알려지지 않았다. 이 장에서는 여성 미술가들의 작업과 미술사조

에 대한 여성들의 기여라는 맥락 속에서 여성 미술가들을 탐구한다.

작품

"남자들은 나를 최고의 여성 화가라고 생각하고 싶어했다.
나는 내가 최고의 화가 중 한 명이라고 생각한다." _조지아 오키프

이 장은 16세기부터 21세기까지 여성 미술가의 주요 작품 60점을 검토한다. 각각의 작품은 독창성과 기교를 겸비하고 있으며 미술사의 영역을 확장시키고 풍부하게 한다. 광범위한 테마, 재료, 기법을 이용한 회화, 조각, 설치, 퍼포먼스 작품 등이 여기에 포함된다.

16세기 중반 이전에 서양의 여성들은 수녀가 되지 않는 한 읽기나 쓰기를 배울 수 없었고, 수학이나 과학을 공부할 수도 없었다. 미술 수업은 금지되었고 자유로운 여행도 불가능했다. 발다사레 카스틸리오네는 1528년에 예의, 품행, 도덕 등을 다룬 『궁정론The Courtier』을 출간했다. 많은 사랑을 받았던 이 책에서 카스틸리오네는 남성이든 여성이든 상관없이 귀족이라면 예술교육을 받아야 한다고 주장했고, 이러한 급진적인 주장은 더 많은 여성 미술가들의 등장을 야기했다. 하지만 상황은 여전히 제한적이었다. 예를 들어, 19세기 말까지 여성들은 실물 드로잉 수업에 참석할 수 없었다. 수 세기 동안, 여성들은 대개 미술관에서 홀로 연구하고 탐구하면서 스스로 터득해야만 했다.

비약적 발전

"아무런 원칙도 없다. 미술은 이렇게 탄생하고, 획기적 발전은 이런 식으로 이루어진다.
원칙에 저항하거나 원칙을 무시하라. 창작이란 그런 것이다." _헬렌 프랭컨탈러

로마시대 작가이며 철학자인 대 플리니우스는 고대 그리스와 로마의 성공한 여러 여성 화가를 열거했다. 그러나 로마제국이 멸망한 후에는 여성들

에게 더이상 그러한 두드러지는 역할이 허락되지 않았고, 그들의 기량으로 아주 조금 인정을 받기 시작하기 위해서는 16세기까지 기다려야 했다.

주로 『궁정론』이 일으킨 여성 교육에 대한 태도 변화 덕분에 르네상스시대 이탈리아에서 처음으로 유명한 여성 화가들이 출현했다. 그때부터 특히 완강한 여성들은 여성에게 가해진 제약들과 때때로 맞서 싸웠고, 새로운 지평을 여는 미술작품을 선보였다.

여기서는 왕립미술아카데미와 왕립아카데미 최초의 여성 회원들, 최초의 추상화, 가장 역할을 했던 여성 화가, 이른바 전통적인 '여성의 공예'를 순수미술로 전환한 작품 등 획기적인 발전의 예들을 살펴본다.

테마

"나는 독립적이다! 나는 생계를 유지할 능력이 있으며, 내 작업을 사랑한다." _메리 커샛

주제와 달리 테마는 대개 미술작품의 근원이다. 테마는 분명하거나 모호하고, 보편적이거나 독특하고, 복합적이거나 단순할 수 있으며, 여러 미술가들에 의해 다양하게 해석된다.

이 장은 여성 미술가들이 다룬 22개의 테마를 고찰하며, 그들이 특정 테마를 선택한 이유와 그렇게 해석한 이유를 살펴본다. 여성의 관점과 태도는 자주 남성의 관점과 대조되기 때문에 여성들의 테마는 색다르게 보이는 경우가 많다. 이 장에서 다루는 것은 이러한 차이점들이다.

미술의 테마는 흔히 인생, 사회, 혹은 인간의 본성에 관한 메시지이며 분명하게 묘사되기보다 암시된다. 르네상스시대의 종교처럼 특정한 시기에 더 인기 있는 테마도 있다.

이 책의 활용법

이 책은 사조, 작품, 비약적 발전, 테마, 이 네 개의 장으로 분류된다. 전체적으로 읽거나 어떤 순서에 따라 각 장을 따로 읽을 수 있다. 각 장의 하단에는 참조 항목이 있어, 미술계가 어떻게 서로 연결되고 읽히며 어떻게 개념과 변화가 전개되는지 한눈에 파악하는 데 도움을 준다. 중요한 발전과 미술가들의 배경 또한 설명한다.

주요 연대
주요 미술가
중요한 발전
비약적 발전과 테마에 대한 상호참조

작품 연대
미술가의 다른 주요 작품
미술가에 관한 배경 정보
미술가, 매체, 크기, 소장처
비약적 발전과 테마에 대한 상호참조

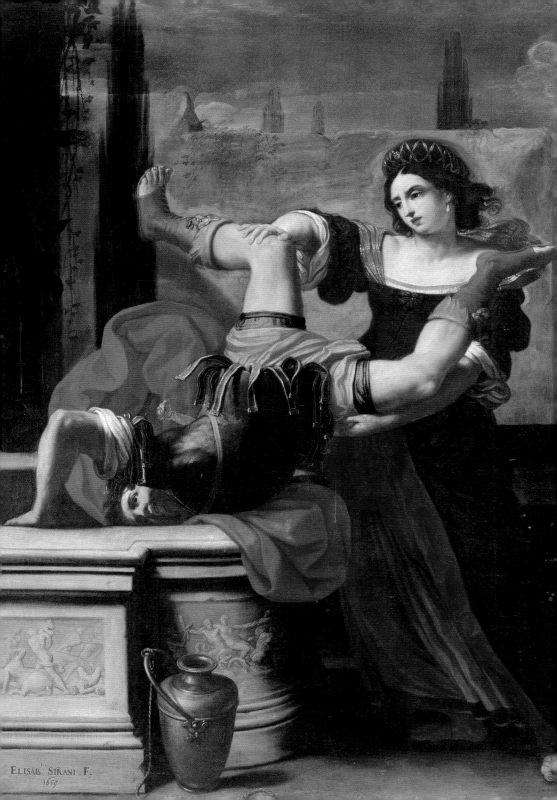

사조

르네상스

주요 화가 ● 소포니스바 안귀솔라, 페데 갈리치아, 프로페르치아 데 로시, 카타리나 판 헤메선, 카테리나 데 비그리, 라비니아 폰타나

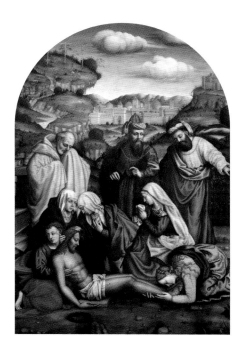

플라우틸라 넬리, 「성인들이 있는 애도」, 패널에 유채, 288×192cm, 1550년, 산마르코미술관, 피렌체, 이탈리아

중요한 발전

수녀이며 화가였던 카테리나 데 비그리Caterina de' Vigri, 1413~63는 훗날 볼로냐의 성 카테리나로 시성되었고 화가들의 수호성인이 되었다. 1537년에 피렌체에서 플라우틸라 넬리Plautilla Nelli, 1524~88는 시에나의 성 카테리나 수녀원에 입회했다. 상단의 그림에서는 세부 묘사, 사실성, 색조 대비, 부드러운 주름이 드리운 직물 등에 대한 화가의 관심이 드러난다.

미지의 대륙들이 발견되고 무역이 확대되었던 르네상스시대 유럽에서 강력한 문화적 변화들이 일어났다. 1453년에 콘스탄티노플이 함락된 이후에 이탈리아로 피신한 비잔틴 학자들은 고대 그리스의 사상들을 소개하며 상류층 사람들에게 배움에 대한 새로운 열정을 불어넣었다. 다양한 고전고대 개념의 부흥과 관련된 철학인 인문주의가 발전했다. 1438년 요하네스 구텐베르크가 인쇄술을 발명하면서 문맹률이 낮아졌고 여러 사상이 전파되었다. 보카치오, 크리스틴 드 피장, 카스틸리오네는 여성 교육이 더 보편화되는 데 기여했다. 여성 유명인들의 전기를 모은 보카치오의 『유명한 여자들De Mulieribus Claris』(1335~59), 드 피장의 『숙녀들의 도시The Book of the City of Ladies』와 『숙녀들 도시의 보물The Treasure of the City of Ladies』(두 책 모두 1405년경 발행)처럼 카스틸리오네『궁정론』의 영향력은 지대했다.

그러나 화가가 되려는 여성들은 여전히 장애물을 마주해야 했다. 여성은 대형 종교화에 필수적인 해부학을 공부할 수 없었고, 화가들의 작업장은 여성을 고용하지 않았다. 그러한 까닭에 화가가 된 여성은 대다수가 수녀이거나 아버지가 화가였다.

매너리즘

주요 화가 ● 라비니아 폰타나, 루차 안귀솔라, 디아나 스쿨토리

매너리즘은 1510년과 1520년 사이에 로마나 피렌체, 혹은 두 도시에서 동시에 발전했다. 주로 전성기 르네상스미술의 이상주의와 자연주의에 대한 반작용으로 등장한 이 양식에는 다양한 접근방식이 존재한다.

　매너리즘은 '양식이나 수법'을 의미하는 이탈리아어 마니에라maniera에서 유래한 용어이며, 이 용어가 실제로 사용된 것은 매너리즘이 시작되고 시간이 한참 흐른 후였다. 전성기 르네상스미술이 비율과 이상적인 미를 강조한다면, 비대칭적인 구성의 매너리즘은 종종 길게 늘이거나 양식화하고 과장했다. 매너리즘이 발전한 시기는 종교개혁의 도화선이 된 사건, 즉 마틴 루터가 1517년 비텐베르크의 모든 성

인들의 성당 정문에 「95개조 반박문」을 내걸고 가톨릭교회의 개혁을 외친 사건이 일어난 때였다. 이 사건 이후에 일부 화가들은 전성기 르네상스미술의 고요함 및 고전주의가 시대에 맞지 않는다고 생각했다. 그들은 각각 다르게 해석되는 더 개인적이고 지적이며 표현적인 방식을 지향했다. 매너리즘 개념들은 이탈리아 전역과 유럽 북부로 전파되었다. 남성 매너리즘 화가는 파르미자니노, 안토니오 다 코레조, 폰토르모 등이 있고, 여성으로는 루차 안귀솔라Lucia Anguissola, 1536/38~65/68와 라비니아 폰타나Lavinia Fontana, 1552~1614 등이 있다.

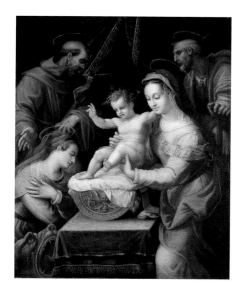

중요한 발전

라비니아 폰타나는 생전에 유명 인사였다. 그녀는 볼로냐에서 가장 인기 있고 그림값이 비싼 화가였다. 폰타나의 초기 전기 작가였던 카를로 체사레 말바시아는 '볼로냐의 모든 부인들이 그녀를 가까이 두기 위해 경쟁을 벌였다. 폰타나가 그린 초상화를 갖는 일이 이들의 가장 큰 소원이었던 듯하다'라고 서술했다.

라비니아 폰타나, 「성 프란체스코와 마르가리타가 함께 있는 성가족」, 캔버스에 유채, 127×104.1cm, 1578년, 데이비스박물관과 문화센터, 웰즐리칼리지, 매사추세츠주, 미국

네덜란드 황금시대

주요 화가 ● 마리아 판 오스테르베이크, 헤시나 테르 보르흐, 라헐 라위스, 클라라 페이터르스, 아나 라위스, 아나 마리아 판 스휘르만

네덜란드 황금시대는 일반적으로 80년 전쟁 (1568~1648) 중이던 1585년경~1600년에 시작되어 17세기 말까지 지속되었다. 이 시기에 네덜란드 공화국은 유럽에서 가장 번영한 국가였다.

네덜란드는 1648년에 스페인으로부터 독립을 쟁취하며 황금시대로 진입했다. 번영이 이어졌고, 네덜란드 공화국의 화가들은 실물과 똑같이 묘사하는 미술양식을 발전시켰다. 네덜란드 황금시대는 바로크시대와 시기가 대체로 일치한다. 바로크미술이 웅장함, 드라마, 움직임의 느낌을 표현한다면, 네덜란드 황금시대 미술은 더 수수하고 일상적이다. 풍경화, 도시 풍경화, 동물 그림, 꽃 그림, 정물화, 초상화, 실내 풍경화, 장르화(혹은 일상을 담은 그림) 등 매우 다양한 회화 장르가 출현했다. 인생의 무상함과 연관된 개념들, 상세한 세부 묘사, 반짝이는 빛의 효과 등이 그림을 가득 채웠다.

네덜란드 상업의 번영과 사회적 발전 속에서 미술시장은 급성장했고, 그곳에서 수많은 여성 화가들이 성공을 거두었다. 여성들은 여전히 무시당하거나 남성 화가들의 조수로 일했지만, 자신의 힘으로 크게 성공한 여성 화가들도 있었다.

중요한 발전

1633년에 유딧 레이스터르Judith Leyster, 1609~60는 여성 최초로 하를럼의 성 누가 길드에 들어가서, 작업장을 운영하고 도제를 고용할 수 있는 특권을 획득했다. 생기 넘치는 붓질로 그려진 오른쪽 그림 속 남자는 큰 맥주잔을 들고 활짝 웃고 있다. 이 사람은 연극의 등장인물 중 하나인 페켈하링 Pekelharing이다. 페켈하링은 네덜란드 특산물인 '소금에 절인 청어'라는 뜻도 있지만 광대를 의미하기도 한다.

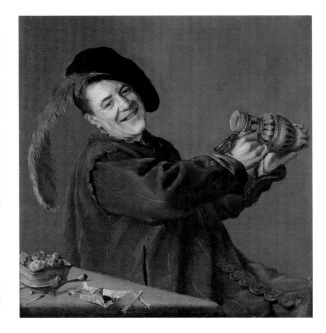

유딧 레이스터르, 「즐거운 술꾼」, 캔버스에 유채, 89×85cm, 1629년, 국립미술관, 암스테르담, 네덜란드

바로크

주요 화가 ● 아르테미시아 젠틸레스키, 루이즈 무아용, 주세파 드 오비두스, 메리 비일, 미카엘리나 바우티르, 엘리사베타 시라니

엘리사베타 시라니, 「트라키아 장군을 죽이는 티모클레아」, 캔버스에 유채, 227×177cm, 1659년, 카포디몬테미술관, 나폴리, 이탈리아

중요한 발전

엘리사베타 시라니Elisabetta Sirani, 1638~65는 볼로냐의 화가 집안에서 태어났다. 아버지의 작업장에서 훈련을 받은 그녀는 훗날 여성 화가를 양성하는 학교를 설립했다. 일부 학자에 따르면, 시라니의 실력은 아버지와 여동생들을 능가했다. 자신의 작업장의 큰 성공과 더불어 그녀는 가족의 실질적인 부양자가 되었다.

역동적이며 극적인 바로크는 반종교개혁의 일환으로 로마의 가톨릭교회에서 시작된 사조였다. '일그러진 진주나 돌'을 뜻하는 포르투갈어 바로코barocco에서 유래한 바로크는 감정과 극적 효과, 그리고 색채, 대조, 사실성이 혼합된 과거의 한 사조를 가리키는 말로 사용되었다.

이 사조는 1545~63년에 가톨릭교회 지도자들이 트리엔트 공의회에서 교회의 권위 회복을 촉구한 이후에 시작되었고, 그러한 이유에서 많은 바로크미술이 가톨릭의 신앙을 찬미하며 선전 도구로 활용되었다. 바로크미술은 프로테스탄트 국가들로 전파되었고, 종교색이 옅은 내용일 때도 감정과 웅장함을 강조했기 때문에 상류층과 중산층에게 모두 매력적으로 다가왔다. 장식이 화려하고 웅장한 바로크미술은 사실적이고 연극적이며, 종종 움직임의 느낌을 표현한다. 바로크시대의 미술학교(길드와 유사)는 여성의 입학을 금지했고, 그래서 여성 화가는 성공한 화가의 딸이나 여자 형제 혹은 아내인 경우가 많았다. 예를 들어 아르테미시아 젠틸레스키Artemisia Gentileschi, 1593~1654 혹은 그 이후와 테레사 델 포Teresa del Pò, 1649~1713/16, 조각가 루이사 롤단Luisa Roldán, 1652~1706은 모두 아버지의 작업장에서 훈련을 받았다. 남부 네덜란드 출신으로 초상화, 장르화, 대형 역사화, 종교화, 신화화 등을 그린 미카엘리나 바우티르Michaelina Wautier, 1604~89의 예에서 볼 수 있듯이, 이 여성 미술가들은 수많은 제약을 극복했다.

로코코

주요 화가 ● 로살바 카리에라, 아나 도로테아 테르부슈, 마리테레즈 르불, 아델라이드 라비유귀아르, 엘리자베트 비제르브룅

중요한 발전

인기 있는 화가였던 로살바 카리에라Rosalba Carriera, 1675~1757는 폴란드와 프랑스 왕가를 비롯한 유럽 군주들의 초상을 섬세한 로코코양식으로 그렸다. 그녀는 가장 존경받는 프랑스 로코코 화가 중 한 명인 장앙투안 바토의 초상을 그리기도 했으며, 본인의 힘으로 로마와 볼로냐, 파리의 미술 아카데미 회원이 되었다.

로살바 카리에라, 「앵무새와 함께 있는 숙녀」, 래미네이트 판지에 붙인 파란색 레이드지에 파스텔, 60×50cm, 1730년경, 시카고아트인스티튜트, 일리노이주, 미국

로코코는 우아함, 유려한 선, 자연적 요소들이 특징이며 사랑과 아름다움, 유쾌함을 표현하는 양식이다. 부분적으로 바로크미술의 과도함에 대한 반발로 1730년경 파리에서 시작되었다.

로코코는 프랑스에서 두각을 나타냈지만, 베네치아 태생의 카리에라는 유럽 여러 도시에서 명망 높은 후원자들을 위해 일한 가장 성공한 로코코 화가 중 한 명이었다. '자갈이나 조개껍데기 세공'을 뜻하는 프랑스어 로카이유rocaille에서 유래한 로코코는 처음에 우아한 실내디자인 양식을 말했지만, 얼마 후 건축, 회화와 조각으로 영역이 확장되어 프랑스 국경을 넘어 여러 나라로 전파되었다. 프랑수아 부세, 바토, 장오노레 프라고나르처럼 로코코 화가는 대부분 남성이었지만, 카리에라를 비롯해 아나 도로테아 테르부슈Anna Dorothea Therbusch, 1721~82, 마리테레즈 르불Marie-Thérèse Reboul, 1738~1806, 마르그리트 제라르Marguerite Gérard, 1761~1837, 아델라이드 라비유귀아르 Adélaïde Labille-Guiard, 1749~1803, 안 발라예코스테르Anne Vallayer-Coster, 1744~1818, 엘리자베트 비제르브룅Élisabeth Vigée-Lebrun, 1755~1842, 마리쉬잔 지루스트Marie-Suzanne Giroust, 1734~72 등 다수의 여성 화가들이 이 양식으로 작업했다. 제라르는 내밀한 가정을 그린 장르화로, 발라이에코스테르는 정물화로 유명했다. 그러나 대다수는 부드러운 로코코양식의 초상화를 그려 생계를 유지했다.

신고전주의

주요 화가 ● 앙겔리카 카우프만, 아델라이드 라비유귀아르, 엘리자베트 비제르브룅, 마리드니즈 빌레르

중요한 발전

스위스 태생의 천재 소녀였던 앙겔리카 카우프만Angelica Kauffman, 1741~1807은 아버지에게 미술을 배운 다음 로마의 산루카국립아카데미에 입학했다. 그녀는 런던에 거주하면서 고전적인 회화를 선보였다. 여기에 소개된 그림에서 양치기 파리스는 삼미신 가운데 가장 아름다운 여신을 선택했고 그의 선택은 결국 트로이전쟁으로 이어졌다.

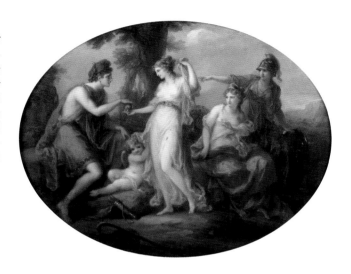

앙겔리카 카우프만, 「파리스의 심판」, 캔버스에 유채, 80×100.9cm, 1781년경, 폰세미술관, 푸에르토리코

신고전주의는 계몽주의시대에 많은 이들이 고대 그리스와 로마의 고전적인 양식으로 회귀하기로 결심하면서 발전했고, 18세기 말과 19세기 초에 유럽에서 유행했다.

과거의 바로크와 로코코양식의 화려함이나 퇴폐성과 대비되는 질서와 이성의 원칙은 계몽주의시대의 절제와 잘 어울렸다. 1738~50년의 헤르쿨라네움과 폼페이의 로마 유적 발굴, 그리고 1755년 미술사학자이자 고고학자인 요한 빙켈만의 『그리스 미술 모방론Thoughts on the Imitation of Greek Works of Art』 출간은 신고전주의 개념에 영향을 미쳤다.

부드러운 윤곽선과 표면을 특징으로 하는 신고전주의미술은 고전세계의 여러 측면을 모방하고 애국심과 고귀한 감정을 강조했다. 한편, 이 시대의 여성 화가들은 여전히 억압받고 있었다. 왕립회화조각아카데미에 들어간 여성은 소수였고, 그들은 누드 드로잉 수업에 참석할 수도 없었다. 그러나 신고전주의가 크게 유행한 파리에서 큰 성공을 누린 여성 화가들도 있었다. 카우프만, 라비유귀아르와 비제르브룅은 초상화, 정물화, 인물화를 원하는 귀족 여성들의 사랑을 받았다.

자연주의

주요 화가 ● 로자 보뇌르, 마리 바슈키르체프, 헬레나 셰르브베크, 아멜리 보리소렐

소문자 n으로 시작되는 자연주의naturalism가 17세기 이후의 사실적인 미술을 가리키는 말로 사용되어왔지만, 미술사조로서 자연주의 Naturalism는 1820년대부터 1880년대까지 유행했다.

자연주의는 프랑스에서 시작되어 세계로 퍼져나가, 영국의 노리치 화파, 프랑스의 바르비종 화파, 미국의 허드슨강 화파, 러시아의 이동파 등 다양한 그룹에서 주도적인 양식이 되었다. 프랑스 작가 에밀 졸라는 1868년에 문학적·예술적 경향을 설명하면서 이 용어를 처음으로 사용했다. 자연주의 화가들의 작업 방식은 다양했다. 그러나 전통적인 미술의 이상화와

양식화를 버렸다는 공통점이 있다. 자연주의 화가들은 시골에서 익숙한 주제를 '평범하게' 그렸다. 사진의 출현이 미술에 큰 충격을 준 상황에서 자연주의 화가들은 (다수의 현대 화가들이 하듯이) 사진과 극적으로 대비되는 그림을 그리기보다 오히려 실물 같은 이미지를 만들어냈다. 사람, 사물, 장소는 인위적이지도, 주관적으로 해석되지도 않았으며 왜곡도 거의 없었다. 프랑스와 영국에서 작업한 핀란드 화가 헬레나 셰르브베크Helena Schjerfbeck, 1862~1946과 스페인, 코르시카, 프랑스에서 활동한 아멜리 보리소렐Amélie Beaury-Saurel, 1849~1924 등이 자연주의 회화를 선보인 여성들이었다.

중요한 발전

러시아 화가 마리 바슈키르체프Marie Bashkirtseff, 1858/59~84는 20대 중반에 세상을 떠났을 때 이미 화가, 조각가, 지식인으로 인정받았다. 폴타바(현 우크라이나) 근처에서 태어난 그녀는 파리로 공부하러 가 그곳에서 살았다. 「만남」은 바슈키르체프의 가장 유명한 작품 중 하나다. 이 그림은 모여서 이야기를 하는 여섯 아이를 부드러운 물감과 자연스러운 색채로 묘사하고 있다.

마리 바슈키르체프, 「만남」, 캔버스에 유채, 193×177cm, 1884년, 오르세미술관, 파리, 프랑스

인상주의

주요 화가 ● 베르트 모리조, 메리 커샛, 마리 브라크몽, 에바 곤잘레스, 릴라 캐벗 페리, 세실리아 보

중요한 발전

베르트 모리조Berthe Morisot, 1841~ 95는 인상주의 화가들이 예술 철학을 만들어가고 인상주의 전시회를 기획하는 데 기여했다. 부드러운 색채와 가벼운 붓질의 「분홍 드레스」는 첫번째 인상주의 전시회 이전에 그려진 작품이지만, 그녀는 이미 인상주의의 고유한 양식으로 작업하고 있었다.

베르트 모리조, 「분홍 드레스(알베르티 마르그리트 카레, 훗날의 페르디낭앙리 임므 부인)」, 캔버스에 유채, 54.6×67.3cm, 1870년경, 메트로폴리탄미술관, 뉴욕, 미국

1874년에 익명의 화가, 조각가, 판화가 협회로 지칭되던 일군의 화가들은 공식적인 연례 전시회인 살롱전을 거부하고 파리에서 첫 독립 전시회를 개최했다.

일시적인 빛의 효과에 주목한 이들의 그림은 처음에 색이 너무 요란하고 미완성처럼 보인다는 비판을 받았다. 이들에게는 인상주의자라는 경멸조의 별칭이 붙었다. 인상주의 화가들은 종종 알라 프리마alla prima 기법(즉흥성을 살려 한 번에 그리기)으로 스케치처럼 휘갈긴 밝은색의 붓 터치뿐 아니라 사진과 합성물감, 휴대용 물감을 비롯한 현대적인 기술을 활용해 일상적인 장면을 그렸다. 베르트 모리조, 메리 커샛Mary Cassatt, 1844~1926, 마리 브라크몽 Marie Bracquemond, 1840~1916 등은 인상주의를 대표하는 여성 화가들이다. 이들은 한 미술평론

가에 의해 인상주의의 '가장 위대한 세 여성'으로 지칭되었다.

로코코 화가였던 프라고나르의 외손녀 혹은 외종손녀인 모리조는 부르주아 가정에서 태어났다. 고상한 숙녀가 갖춰야 할 소양으로 드로잉을 배웠던 그녀는 진지하게 미술을 공부하기 시작했는데, 이는 당시의 관습에 어긋나는 일이었다. 그녀는 잠깐 동안 장바티스트 카미유 코로의 가르침을 받았다. 모리조는 친구(1874년 이후에는 시아주버니)였던 에두아르 마네와 서로 영향을 주고받았다. 1874년부터 1886년까지 인상주의 화가들은 파리에서 여덟 번의 독자적인 전시회를 열었고, 모리조는 그중에서 일곱 번의 전시회에 참가했다.

후기인상주의

주요 화가 ● 수잔 발라동, 에밀리 카, 에밀리 샤르미, 암리타 셰길, 윌레미나 웨버 펄롱, 소냐 레비츠카

수잔 발라동, 「푸른 방」, 캔버스에 유채, 90×116cm, 1923년, 조르주퐁피두센터, 파리, 프랑스

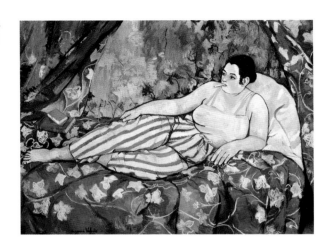

후기인상주의는 마네를 포함한 9인의 남성 화가 그림을 소개하는 1910년 런던의 한 전시회에서 처음으로 사용된 용어다. 그러나 프랑스 화가 수잔 발라동Suzanne Valadon, 1865~1938과 캐나다 출신의 에밀리 카Emily Carr, 1871~1945 등 다양한 국적의 여성들도 후기인상주의 화가로 분류된다.

각기 고유의 양식을 선보였던 후기인상주의 화가들은 정확한 사실성보다 감정을 더 많이 표현하며, 새롭고 다양한 접근방식을 연구했다. 이 사조와 연관된 화가들은 모두 개성이 있었지만, 대체로 색채와 형태를 중시하고 여전히 시각세계를 묘사한다는 공통점이 있었다. 19세기 말까지도 여성은 공립학교의 무료 교육을 받을 수 없었다. 그래서 대개 수업료를 내고 저명한 화가에게 배우거나 (돈이 많이 드

는) 사립학교에서 교육을 받았다. 공립미술학교 입학이 허용되었을 때에도 여성은 남성과 분리되어 수업을 받았고 실물 드로잉 수업을 들을 수 없었다. 누드모델은 여전히 출입이 금지되었고, '중대한' 작품을 제작하기에 여성들이 받은 교육은 턱없이 부족했다. 여성들은 공식적인 경쟁에서도 배제되었다. 전반적으로 여성 화가들에게는 자유가 없었기 때문에 그들이 선택한 주제는 제한적일 수밖에 없었고 실력 향상에도 한계가 있었다.

중요한 발전

화가들의 모델로 일을 시작한 발라동은 나중에 화가가 되었다. 1894년에 그녀는 여성으로는 처음으로 국립미술협회에 들어갔다. 그녀는 강한 색채와 패턴을 활용해 여성 누드와 초상, 정물과 풍경 등을 주로 그렸다. 상단의 자화상은 남성들이 묘사한 이상적인 여성상과 대비된다.

아르누보

1890-1914

주요 화가 ● 마거릿 맥도널드 매킨토시, 프랜시스 맥도널드 맥네어, 앨리스 카먼 구비, 엘리자베트 송렐

19세기 말 무렵에 미술과 디자인 분야에 등장해 20여 년간 지속되었던 국제적인 양식이 있다. 아르누보로 알려진 이 양식은 처음에 글래스고양식, 유겐트양식, 모더니즘, 리베르티양식 등 다양한 이름으로 불렸다.

아르누보 화가들과 디자이너들은 유기적인 형태, 구불구불한 모양, 부드러운 색채의 비대칭적인 구성을 창조했다. 이들은 당시에 유행하던 장식적이고 복잡한 양식에 반발해, 대량생산과 장인정신을 통합했으며 산업화의 부정적인 측면에 대한 우려를 해소하고자 노력했다. 과거의 양식들, 즉 미술공예운동, 켈트미술, 고딕 복고, 로코코, 유미주의, 상징주의, 자포니즘의 여러 요소를 흡수한 아르누보는 개별적인 것을 추구했다. (자포니즘은 일본의 디자인, 특히 '부유하는 세상의 그림'을 뜻하는 우키요에 판화에서 영향을 받은 일본문화 열풍을 뜻한다.)

여성들은 과거의 세대보다 더 독립적이었지만, 여성이 직업 화가가 되는 것은 여전히 어려웠다. 마거릿Margaret, 1864~1933과 프랜시스 맥도널드Frances Macdonald, 1873~1921 자매는 딸의 미술교육을 지지한 아버지와 미술 프로젝트를 공동으로 추진한 남편을 두는 행운을 누렸다. 여성 아르누보 미술가들은 일반적으로 아르누보의 우아함을 표현하는 데 능숙했다.

중요한 발전

아르누보는 여성적 형태의 모티프들이 나오는 유기적인 주제도 다루었다. 맥도널드 자매와 그들의 남편들은 길고 양식화된 이미지가 들어간 이른바 글래스고양식을 선보였다. 이 양식은 아르누보운동 전반에 큰 영향을 미쳤다. 1900년에 마거릿은 글래스고의 찻집을 장식하기 위해 세 개의 패널을 제작했는데, 하단의 작품은 그중 하나다.

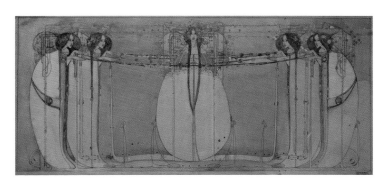

마거릿 맥도널드 매킨토시, 「5월의 여왕」, 기름 먹인 트레이싱 종이에 연필, 수채물감, 보디컬러, 은으로 강조, 33×69.2cm, 1900년, 개인 소장

표현주의

주요 화가 ● 마리안네 폰 베레프킨, 케테 콜비츠, 파울라 모더존베커, 마리아 마르크, 가브리엘레 뮌터, 앨마 토머스

독일에서 시작된 표현주의는 20세기 초에 사회적·정치적 사건들에 대한 우려에서 나왔다. 당시 여성들은 미술학교에 입학할 수 없었고, 결혼하지 않고 일을 하면 '제3의 성'이라거나 '남자 같다'는 비아냥을 들었다. 그럼에도 일부 여성들은 미술가가 되었다.

가브리엘레 뮌터Gabrielle Münter, 1877~1962는 독일 미술계의 중심이었던 뮌헨에서 아방가르드 예술계에 속해 있었다. 그녀는 마리안네 폰 베레프킨Marianne von Werefkin, 1860~1938 등과 함께 뮌헨 신미술가협회의 창립을 도왔다. 1911년에 뮌터와 베레프킨, 바실리 칸딘스키, 프란츠 마르크, 그리고 다른 미술가들은 전통적인 회화 양식들을 거부한 표현주의 화가들의 모임인 청기사Der Blaue Reiter를 조직했다.

짧지만 빛나는 이력의 소유자였던 올가 오펜하이머Olga Oppenheimer, 1886~1941와 독일 북부의 보르프스베데 예술인 공동체에 합류한 표현주의의 선구자 파울라 모더존베커Paula Modersohn-Becker, 1876~1907는 선과 색채로 자신의 감정과 의견을 표현했다. 이 공동체에서 활동한 또다른 여성으로는 클라라 베스트호프Clara Westhoff, 1878~1954, 오틸리 라일렌더Ottilie Reylaender, 1882~1965, 조피 뵈테Sophie Bötjer, 1887~1966, 조피 벵케Sophie Wencke, 1874~1963, 헤르미네 로테Hermine Rohte, 1869~1937 등이 있다.

중요한 발전

1908년 뮌터, 칸딘스키, 베레프킨, 알렉세이 폰 야블렌스키는 밝은 색채로 바이에른주의 무르나우 마을과 주변의 시골 풍경을 그렸다. 뮌터는 대담한 붓질로 자신의 감정과 자연의 정신성을 표현하려고 했다. 여기 소개된 그림은 바이에른의 전통 유리 그림과 야수주의에 대한 화가의 관심을 반영한다.

가브리엘레 뮌터, 「무르나우의 마을 길」, 판지에 유채, 33×40.6cm, 1908년, 개인 소장

자립 p.180 | 견해의 변화 p.193 | 자기주장 p.195 | 여성의 일 p.207 | 개성 p.211 | 분노 p.216 | 변형 p.217 | 환경 p.219 | 갈등 p.220

입체주의

주요 화가 ● 마리 로랑생, 마리아 블란차르드, 마리 보로비에프, 알렉산드라 엑스테르, 프란시스카 클라우센, 나데즈다 우달초바

입체주의는 파블로 피카소와 조르주 브라크에 의해 1907~08년에 시작된 독특하고 중요한 미술사조이다. 입체주의는 전통적인 재현미술과 완전히 결별했으며 뒤이어 등장한 수많은 미술사조에 영향을 주었다.

입체주의 화가들은 폴 세잔의 그림에서 영감을 받아, 고정된 한 시점에서 선 원근법으로 거리와 깊이의 환영을 만들었던 수백 년 된 유럽의 전통을 버리고, 여러 시점에서 드로잉하고 채색하고 구성했다. 이들은 각자 고유의 양식을 선보였지만 모든 그림은 마치 각, 평면, 기하학적 형태로만 구성된 것처럼 해체되어 보인다. 여기서 입체주의라는 이름이 나왔다. 여성 입체주의 화가 중 마레브나로 알려진 마리 보로비에프Marie Vorobieff, 1892~1984는 러시아를 떠나 유럽을 여행한 후 입체주의와 점묘주의를 혼합하기 시작했다. 나데즈다 우달초바Nadezhda Udaltsova, 1886~1961도 러시아 출신 화가였다. 그녀는 파리에서 입체주의 화가들과 함께 작업했다. 화가이자 판화가였던 마리 로랑생Marie Laurencin, 1883~1956은 부드러운 파스텔 색채의 우아한 그림을 그렸다. 알렉산드라 엑스테르Aleksandra Ekster, 1882~1949는 미래주의, 입체주의, 구성주의의 요소와 극장 무대장치 및 의상디자인을 결합했다. 덴마크 출신의 프란시스카 클라우센Franciska Clausen, 1899~1986은 베를린에서 활동하면서 부드러운 색조의 입체주의 회화를 선보였다.

중요한 발전

아래 「부채를 든 여인」에서 확인할 수 있듯이, 스페인 화가 마리아 블란차르드María Blanchard, 1881~1932는 입체주의 개념과 스페인 문화 및 친구 후안 그리스의 영향을 통합했다. 밝게 채색된 면들로 분할된 여자는 다양한 시점에서 묘사되었고 스테인드글라스를 연상시킨다.

마리아 블란차르드, 「부채를 든 여인」, 캔버스에 유채, 161×97cm, 1916년, 레이나소피아국립미술관, 마드리드, 스페인

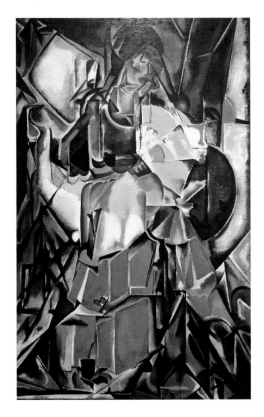

미래주의

주요 화가 ● 나탈리아 곤차로바, 베네데타 카파, 발랑틴 드 생푸앵, 알렉산드라 엑스테르, 마리사 모리, 니나 겐케멜레르

베네데타 카파, 「일 그란데 X」, 캔버스에 유채, 129×90cm, 1930~31년, 시립현대미술관, 파리, 프랑스

중요한 발전

특정 유파로 분류되기를 원하지 않았지만 베네데타 카파Benedetta Cappa, 1897~1977는 이탈리아 미래주의 운동에 포함되는 미술가다. 많은 사람이 그녀의 「일 그란데 X(대문자 X)」를 초기와 후기 미래주의를 연결하는 작품으로 생각한다. 1930년에 카파의 작품은 베니스 비엔날레 카탈로그에 실렸는데, 이는 그녀가 존경받는 미술가였음을 말해준다.

역동성, 기술, 에너지를 아우르는 미래주의는 이탈리아에서 시작되었지만 다른 지역 출신인 일부 여성들은 자신의 방식으로 미래주의 개념들을 해석했다.

미래주의자 중에는 현대적 삶의 힘과 속도, 기계화를 찬양한 화가, 조각가, 음악가, 작가, 건축가, 사진작가, 디자이너 등이 있다. 1909년에 시인 필리포 토마소 마리네티는 프랑스 신문 『르 피가로Le Figaro』에 첫번째 미래주의 선언문을 발표했다. 그들은 다음과 같이 말했다. "우리는 세상이 새로운 아름다움, 다시 말해 속도의 미로 풍요로워졌음을 선언한다." 남성 미래주의 화가들에게 여성은 부드러움, 로맨스, 전통 등 본질적으로 그들이 버리려고 했던 모든 것을 상징했기 때문에 여성 미래주의 화가는 매우 드물었다. 그중 한 명이 이탈리아의 화가이자 판화가인 마리사 모리Marisa Mori, 1900~85였다. 그러나 미래주의자들은 여성을 배제한 것은 아니었으며 그들과 함께 작업하고 작품을 전시한 여성들은 일견 특이해 보였다. 이 여성들은 대부분 적극적이고 결혼제도에 관심이 없었으며 출세하기로 작정한 이들이었다. 원래 화가의 모델로 일했던 발랑틴 드 생푸앵Valentine de Saint-Point, 1875~1953은 1905년에 마리네티를 만났고, 1912, 1913년에 「미래주의 여성 선언문」과 「미래주의 욕망 선언문」을 작성했다.

광선주의

주요 화가 ● 나탈리아 곤차로바

고국 러시아 민속미술의 영향을 받은 나탈리아 곤차로바Natalia Goncharova, 1881~1962는 다양한 양식의 밝고 강렬한 색채의 작품을 선보였다. 그녀는 동반자였던 미하일 라리오노프와 함께 광선주의운동을 창시했다. 이 운동은 미술가와 관람자 사이의 장벽을 허무는 것을 목표로 했다.

이미 잭오브다이아몬드Jack of Diamonds 그룹의 일원이었던 곤차로바와 라리오노프는 민속미술의 요소와 입체주의와 미래주의를 혼합했다. 1912년에 두 사람은 양식적 단일성 개념을 거부한 〈당나귀 꼬리donkey's tail〉전을 개최했다. 이들은 마리네티의 미래주의 개념에 영감을 받아 광선주의를 발전시켰다. 광선주의는 광선과 사차원의 빛에 관련된 과학적 개념에서 유래한 명칭이고, 광선주의의 분할된 이미지는 입체주의와 미래주의에서 아이디어를 얻었다.

광선주의 미술가들은 자신의 미술에 대해 직접 글을 쓰면서 현존하는 모든 양식을 아우르는 것으로 광선주의를 설명했다. 그들은 이렇게 말했다. "우리가 보여주는 광선주의는 다양한 사물의 반사광과 화가가 직접 선택한 형태의 만남에서 나오는 공간 형태를 의미한다. 광선은 채색된 선에 의해 표면에 일시적으로 그려진다." 이들은 1913년에 첫번째 광선주의 전시회를 개최했다.

중요한 발전

광선주의는 짧게 지속되었지만 러시아 추상미술의 발전에 중요한 역할을 했다. 과학적 발견과 이론적 개념에 의지한 광선주의는 러시아 전통 민속문화의 요소들을 통합했다. 아래 그림에서 자전거를 타는 사람을 둘러싼 선들은 입체주의와 미래주의 영향을 반영하며, 도시의 거리에서 자갈길을 자전거로 덜컹거리며 달리면서 포스터들을 빠르게 지나치는 운동감과 에너지를 표현한다.

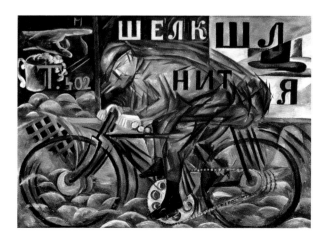

나탈리아 곤차로바, 「자전거 타는 사람」, 캔버스에 유채, 78×105cm, 1913년, 국립미술관, 상트페테르부르크, 러시아

구성주의

주요 화가 ● 바르바라 스테파노바, 류보프 포포바, 알렉산드라 엑스테르, 카타지나 코브로, 조피 토이버아르프

블라디미르 타틀린은 파리에서 피카소의 삼차원적인 작품을 본 후에 러시아로 돌아가 구성주의를 창시했다. 그는 1915년경부터 조각과 건축을 결합하고 산업재료를 활용한 작품들을 제작했다. 타틀린과 비슷한 생각을 하던 미술가들은 1921년에 완전한 추상미술을 선보였다. 그들은 스스로 구성주의자라고 부르며 잡지 『레프Lef』에 선언문을 발표했다. 구성주의 개념은 유럽과 미국 전역으로 전파되었다.

구성주의자들은 미술이 러시아의 사회적·정치적 상황을 반영해야 하며, 1917년 혁명 이후에 건설되고 있던 새로운 사회를 향해 나아가야 한다고 믿었다. 이 단체에 속한 여성들은 그들에게 가해진 전통적인 장벽을 무너뜨리려고 노력했다. 구성주의 지도자 가운데 한 명이었던 바르바라 스테파노바Varvara Stepanova, 1894~1958는 종종 산업과 연극을 위한 작품을 선보였다. 스테파노바와 그녀의 남편 알렉산드르 로드첸코와 이따금 공동 작업을 했던 류보프 포포바Lyubov Popova, 1889~1924는 입체주의, 미래주의, 절대주의의 영향을 혼합했고, 알렉산드라 엑스테르는 파리에서 입체주의를 공부한 후에 러시아로 돌아가 구성주의 단체의 주축이 되었다. 그녀의 작품은 아르데코에 영향을 미쳤다. 러시아 이외의 지역에서는 폴란드 조각가 카타지나 코브로Katarzyna Kobro, 1898~1951가 모더니즘을 예견하는 간결하고 실험적인 구성주의 작품을 선보였다.

중요한 발전

스위스 태생의 조피 토이버아르프Sophie Taeuber-Arp, 1889~1943는 제2차세계대전 직전에 등장했던 다양한 미술사조에서 중요한 역할을 했고, 러시아 이외의 지역에서 활동한 가장 중요한 구성주의 미술가들 중 한 명이었다. 그녀는 미술 외에도 스트라스부르에 있는 카페 드 로베트의 구성주의 인테리어를 비롯한 수많은 실내디자인 프로젝트를 추진했다.

조피 토이버아르프, 「흰색 선들의 수평 - 수직 구성」, 종이에 구아슈, 54×13.7cm, 1926~27년, 근현대미술관, 스트라스부르, 프랑스

절대주의

주요 화가 ● 류보프 포포바, 올가 로자노바, 알렉산드라 엑스테르, 나데즈다 우달초바, 크세니야 보구슬랍스카야, 니나 겐케멜레르

중요한 발전

올가 로자노바Olga Rozanova, 1886~1918는 절대주의의 논쟁과 실험의 한가운데서 추상적인 콜라주와 회화를 제작했다. 이 책에 소개된 그녀의 작품은 대비되는 밝은 색채들의 기하학적 형태로 이루어져 있다. 그녀는 허공을 날아가는 비행기뿐 아니라 정신적인 에너지를 표현하고자 했다.

올가 로자노바, 「비행기의 비행」, 캔버스에 유채, 118×101cm, 1916년, 사마라미술관, 러시아

카지미르 말레비치는 1915년 상트페테르부르크에서 열린 전시회 〈0,10〉에서 「검은 사각형」을 선보이며 미술 혁명을 촉발시켰다.

사실적인 묘사를 '회화에서의 순수한 감정이나 인식의 우월성'으로 대체하려고 했던 말레비치는 뜻이 맞는 미술가들과 함께 수프레무스Supremus를 결성했다. 이들은 서사적 이미지를 버리고 지성의 여러 영역에서 절대주의 철학과 그 발전에 관해 토론했다. 새로 집권한 공산주의 정권은 처음에 진보적이라는 이유로 절대주의를 환영했지만 나중에는 비판했다. 본질적 형태로만 구성된 절대주의 회화의 겹쳐지고 부유하는 것처럼 보이는 선과 색채는 명백한 객관적 실재를 드러내며, 정치와 종교같은 전통적인 제약에서 미술을 해방시켰다.

불평등은 여전했어도 19세기 말 러시아 여성들은 고등교육을 받을 수 있었고 1917년 혁명 이후에 볼셰비키는 세계 어디에서도 허용되지 않았던 권리들을 여성에게 부여하며 여성을 해방시키는 법안을 통과시켰다. 덕분에 몇몇 여성 미술가들이 주목받게 되었다. 알렉산드라 엑스테르, 류보프 포포바, 올가 로자노바, 나데즈다 우달초바, 니나 겐케멜레르Nina Genke-Meller, 1893~1954, 크세니야 보구슬랍스카야Kseniya Boguslavskaya, 1892~1972 등은 말레비치의 절대주의 그룹과 연관된 여성들이다.

다다

주요 화가 ● 하나 회흐, 엘자 폰 프라이타크로링호펜, 수잔 뒤샹, 조피 토이버아르프, 비어트리스 우드

중요한 발전

하나 회흐Hannah Höch, 1889~1978는 혁신적인 포토몽타주로 정치적·여성적 주제에 대한 자신의 견해를 드러냈다. 왼쪽 작품 속 두 남자는 거대한 머리를 가지고 있다. 머리 하나는 둘로 쪼개졌고, 머리 뒤에는 엽총 두 자루가 있다. 회흐는 이 작품에서 제1차세계대전 이후 독일의 산업주의와 재정적인 권력을 풍자한다.

하나 회흐, 「거대금융자본」, 포토몽타주, 36×31cm, 1923년, 개인 소장

제1차세계대전의 잔혹함과 전쟁을 유발한 부르주아 사회에 대한 반발로 등장한 다다는 역대 가장 무질서한 사조 가운데 하나였다. 문학, 시, 연극, 미술과 그래픽아트 등이 포함된 다다는 1917년에 중립국인 스위스 취리히에서 시작되었고, 여러 도시에 다다의 지부가 생겨났다. 다다는 아무 의미가 없는 이름이었고, 모든 다다이스트들은 경멸감을 표현하고 권위에 도전했다.

하나 회흐는 그래픽아트와 디자인을 공부한 후에 출판업에 종사했다. 그녀는 전후 바이마르 공화국을 겨냥한 다다 베를린 지부의 회원이 되었다. 신문과 잡지의 이미지를 활용한 그녀는 포토몽타주를 처음으로 제작한 미술가 중 한 명이었다. 파리에서는 마르셀 뒤샹의

여동생 수잔 뒤샹Suzanne Duchamp, 1889~1963이 이미지를 텍스트와 병치하는 방식으로 그림을 그리고 드로잉을 했다. 조피 토이버아르프는 다다 유화, 수채화, 자수, 조각, 그녀의 남편인 화가-시인 장(한스) 아르프와의 공동 작업, 그리고 퍼포먼스아트에서의 혁신으로 유명했다. 미국 출신의 비어트리스 우드Beatrice Wood, 1893~1998는 조각과 도자기를 제작했고, 독일 태생의 남작부인 엘자 폰 프라이타크로링호펜 Elsa von Freytag-Loringhoven, 1874~1927은 삶과 미술을 결합했다. 뉴욕에서 작업했던 그녀는 아상블라주와 콜라주 작품을 제작하고 시를 썼으며 퍼포먼스를 하고 터무니없는 의상을 착용했다.

할렘르네상스

주요 화가 ● 미터 보 워릭 풀러, 오거스타 새비지, 셀마 버크, 퀜덜린 베넷, 로이스 마일루 존스

중요한 발전

1934년에 오거스타 새비지Augusta Savage, 1892~1962는 아프리카계 미국인 미술가로는 최초로 국립여성화가 조각가협회 회원으로 선출되었다. 그녀의 입회는 인권운동, 여성 평등, 흑인 여성들의 사회적 인정 등에 기여했다. 그녀는 조각 「부랑아」로 장학금을 받아 파리에서 공부했다.

오거스타 새비지, 「부랑아」, 채색 석고, 22.9×14.7×11.2cm, 1930년경, 스미스소니언미술관(서명 있음), 워싱턴 D.C · 마이클로즌펠드갤러리, 뉴욕, 미국, LLC 제공

할렘르네상스는 1920년대 뉴욕 할렘에서 일어난 사회적·예술적·지성적 운동이며, 아프리카계 미국인들이 남부의 대규모 농장에서 북부의 여러 산업도시로 이주하고 시민의 평등권을 얻기 위해 투쟁하던 시기에 시작되었다.

이들은 아프리카인의 후손이라는 사실뿐 아니라 노예제도를 견뎌냈던 미국 흑인으로서의 정체성을 찬양하며 광범위한 양식으로 작업했다. 이 운동에 속하지 않았지만 세계적으로 인정받은 최초의 아프리카계 미국인이었던 에드모니아 루이스Edmonia Lewis, 1844~1911 이후의 성공은 미터 보 워릭 풀러Meta Vaux Warrick Fuller, 1877~1968, 오거스타 새비지, 셀마 버크 Selma Burke, 1900~95, 퀜덜린 베넷Gwendolyn Bennett, 1902~81, 로이스 마일루 존스Loïs Mailou Jones, 1905~98 등 여러 여성 화가가 성장하는 데 밑거름이 되었다.

할렘르네상스의 여성 미술가들은 남성들도 겪었던 인종주의뿐 아니라 성차별에 직면했고, 자신의 예술적 목표들을 달성하기 위해 자립하려고 노력했다. 존스는 노스캐롤라이나주의 인종차별을 피해 북부로 이주했고 해외로 가서 공부했으며 훗날 영향력 있는 미술가이자 교육자가 되었다. 조각으로 가장 많이 알려진 풀러는 시를 쓰고 그림을 그렸으며, 베넷은 시인, 문인, 교사, 화가로 활동했다.

초현실주의

주요 화가 ● 도러시아 태닝, 잔 그라브롤, 메레 오펜하임, 리어노라 캐링턴, 아일린 아가, 레오노르 피니

리어노라 캐링턴, 「울루의 바지」,
패널에 유채와 템페라, 54.5×
91.5cm, 1952년, 개인 소장

정신의 작용을 탐구한 20세기의 문학, 철학, 예술운동인 초현실주의는 1924년 앙드레 브르통의 『초현실주의 선언Manifesto of Surrealism』과 더불어 시작되었다. 정신분석학자 지그문트 프로이트의 연구에 영향을 받은 초현실주의자들은 꿈, 우연 발생, 비이성 등 무의식을 탐구했다.

일부 초현실주의자들은 무의식에서 나온 생각과 이미지를 표현하기 위해 자동기술법을 사용했고, 어떤 이들은 꿈이나 환상의 세계를 더 사실적으로 묘사했다. 1925년에 프로이트는 "여성들은 변화에 반대하고 소극적으로 받아들이며 아무런 기여를 하지 않는다"라고 말했지만, 여성들은 초현실주의 개념들을 광범위하고 통찰력 있게 탐구했다. 이들의 작품은 흔히 정체성, 감정, 트라우마, 여성의 성에 대한 직관적인 표현이었다. 레오노르 피니Leonor Fini, 1907~96과 잔 그라브롤Jane Graverol, 1905~84 같

은 여성은 자신의 신체를 재현함으로써 여성의 몸에 대한 전통적인 남성적 접근방식과 의도적으로 대비시켰다. 일상적인 요소와 의외의 요소를 결합한 도러시아 태닝Dorothea Tanning, 1910~2012은 '알 수 없지만 알 수 있는 상태'를 묘사함으로써 눈에 보이는 것이 전부가 아님을 암시했다. 메레 오펜하임Meret Oppenheim, 1913~85은 회화와 미술 오브제를 선보였는데, 그녀의 오브제 대다수는 여성의 성에 대한 여러 측면을 암시하기 위해 구성되거나 배치된 일상적인 물건들이었다.

중요한 발전

초현실주의의 주요 미술가인 리어노라 캐링턴Leonora Carrington, 1917~2011은 개인적 상징들을 바탕으로 이상한 장소와 기이한 존재들을 보여주는 세밀하고 몽환적인 그림을 그렸다. 「울루의 바지」의 등장인물은 그녀가 멕시코에 살면서 경험한 다양한 문화적 전통과 어린 시절에 들었던 켈트족 신화에서 나왔다.

아르데코

주요 화가 ● 타마라 드 렘피카, 에마 스미스 길리스, 에설 헤이스, 클레르 콜리네, 루스 리브스, 해나 글럭스타인(글럭)

1920년대에 시작되어 제2차세계대전 직전에 끝난 아르데코는 건축, 디자인, 미술 등으로 기계화된 현대세계를 찬양한다. 아르데코는 파리에서 시작된 국제적인 양식이었고, 아르데코라는 이름은 1925년 파리에서 열린 현대 장식미술과 산업미술 전시회에서 유래했다.

유선형의 매력적인 기계시대를 전형적으로 보여주는 미끈하고 각진 아르데코 작품들은 부와 세련미를 상징했다. 기하학적 형태, 극적인 색조 대비, 대담한 색채 등을 활용한 미술가들과 디자이너들은 입체주의, 데 스테일, 미래주의, 바우하우스 외에도 고대 이집트와 아즈텍 미술의 영향을 받았다. 대표적인 아르데코 미술가였던 폴란드 태생의 타마라 드 렘피

카Tamara de Lempicka, 1898~1980는 입체주의와 르네상스, 그리고 신고전주의 화가 장오귀스트도미니크 앵그르의 영향을 받았다. 그녀에게 영향을 준 또다른 인물인 입체주의 화가 앙드레 로트는 그녀의 양식을 '부드러운 입체주의'로 정의했다. 글럭으로 알려진 해나 글럭스타인Hannah Gluckstein, 1895~1978은 생물학적 성에 불응했고 아르데코의 매끄러운 우아함이 반영된 세련된 그림들을 그렸다. 또 화가이자 직물 디자이너 루스 리브스Ruth Reeves, 1892~1966, 생기 넘치는 여성 조각으로 유명한 조각가 클레르 콜리네Claire Colinet, 1880~1950 등도 성공한 아르데코 미술가였다.

중요한 발전

수많은 아르데코 작품에 보이는 매끈한 물감과 강한 색조 대비는 그 당시 크게 유행한 반짝이는 소재를 모방하는 동시에 조각적인 특성을 환기시킨다. 그러한 특성은 분할된 면들과 강한 명암으로 이루어진 멋진 초록색 드레스를 입은 젊은 여성을 그린, 렘피카의 이 그림에서도 확인된다.

타마라 드 렘피카, 「초록색 드레스를 입은 젊은 여성」, 합판에 유채, 61.5×45.5cm, 1927~30년, 조르주퐁피두센터, 파리, 프랑스

구체미술

주요 화가 ● 롤로 솔데비야, 오렐리 느무르, 페레나 뢰벤스베르크, 리지아 파피, 리지아 클라크

테오 판 두스뷔르흐의 영향을 받은 구체미술은 그의 미술과 1917년에 시작된 신조형주의Neoplasticism로도 알려진 데 스테일에서 발전했다. 판 두스뷔르흐는 구체미술 단체를 만들었고, 이들은 미술이 가시세계의 아무것도 지시하지 않고 서정성이나 감정을 담고 있지 않으며 완전히 추상적이어야 한다고 주장했다. 1930년에 이 단체는 잡지 『구체미술지Revue Art Concret』를 발간하고 판 두스뷔르흐의 「구체미술 선언문」을 게재했다.

판 두스뷔르흐 사후에 건축가, 디자이너, 화가인 막스 빌은 스위스에서 다른 구체미술 단체를 조직했다. 1944년에 그는 최초의 국제 구체미술 전시회를 기획했고, 라틴아메리카에 구체미술을 전파하는 데 도움을 주었다. 페레나 뢰벤스베르크Verena Loewensberg, 1912~86는 빌의 스위스 구체미술 단체의 일원이었다. 프랑스, 이탈리아, 아르헨티나, 우루과이, 쿠바에도 구체미술 단체가 속속 들어섰다. 롤로 솔데비야Loló Soldevilla, 1901~71는 쿠바 구체미술가 10인Los Dies Pintores Concretos에 속해 있었고, 1959년에 브라질 리우데자네이루에서 리지아 클라크Lygia Clark, 1920~88와 리지아 파피Lygia Pape, 1927~2004가 속한 단체가 신-구체미술 선언문을 작성했다. 프랑스 화가 오렐리 느무르Aurélie Nemours, 1910~2005는 부드러운 기하학적 형태의 검은색과 흰색, 대담한 색채들로 이루어진 구체미술을 선보였다.

중요한 발전

테오 판 두스뷔르흐의 초기 구체미술운동과 후기 브라질의 신-구체미술운동에 모두 속해 있는 조각가, 판화가, 영화제작자인 리지아 파피는 관람자와 상호작용하는 작품을 제작했다. 예컨대 열여섯 개의 판지로 만들어진 「창조의 책」에서 각 페이지는 관람자들이 마음속에서 '채우거나' '더할 수' 있는 공간을 가진 추상적인 이미지로 구성되어 있다.

리지아 파피, 「창조의 책」, 판지에 구아슈, 30.5×30.5cm, 1959~60년, 현대미술관, 뉴욕, 미국

추상표현주의

주요 화가 ● 헬렌 프랭컨탈러, 앨마 토머스, 리 크래스너, 일레인 더 쿠닝, 커린 미셸 웨스트, 펄 파인

1940년대에 발전했고 국제적으로 영향을 미친 최초의 미국 미술사조였던 추상표현주의는 대체로 잭슨 폴록과 윌럼 더 쿠닝이 규정한 운동으로 기억된다.

원래 '뉴욕 화파'라고 지칭되었던 추상표현주의자들은 자유롭고 즉흥적인 방식으로 작업했고, 이들의 작업 방식은 때로 액션페인팅으로 불린다. 남성 추상표현 화가들의 명성에도 불구하고, 앨마 토머스Alma Thomas, 1891~1978, 펄 파인Perle Fine, 1905~88, 리 크래스너Lee Krasner, 1908~84, 일레인 더 쿠닝Elaine de Kooning, 1918~89, 그레이스 하티건Grace Hartigan, 1922~2008, 조앤 미첼Joan Mitchell, 1925~92, 헬렌 프랭컨탈러Helen Frankenthaler, 1928~2011 같은 여성들은 남성들만큼 독창적이며 혁신적이었지만, 그들의 단독 전시회는 거부되고 폄하되었다. 크래스너의 진짜 이름은 리나였고, 커린 미셸 웨스트Corinne Michelle West, 1908~91도 남성 동료들과 동등하게 평가받기 위해 마이클 웨스트로 이름을 바꾸었다. 미술계의 소외에도 불구하고, 여성 추상표현주의자들은 독특하고 다양한 방식들을 가지고 소재를 표현적으로 활용해, 전면적이고 대담한 회화, 판화, 콜라주, 조각 작품들을 선보였다. 그들은 흔히 예비 드로잉을 생략했고, 생각을 하지 않고 직관적으로, 혹은 '자동적으로' 잠재의식이 제공하는 몸짓의 흔적, 생물 형태와 기하학적 형태 들을 창조했다.

중요한 발전

리 크래스너는 30년 넘게 표현적이고 거대한 추상미술 작품을 제작했다. 「구성」은 탁자에 평면적으로 그린 1940년대 말의 '작은 이미지' 연작의 일부다. 그녀는 막대기와 팔레트 나이프로 물감을 칠하고, 때로는 튜브에서 바로 짜낸 물감을 발라 거의 기하학적이며 상형문자와 유사한 형태들을 창조했다.

리 크래스너, 「구성」, 캔버스에 유채, 96.7×70.6cm, 1949년, 필라델피아미술관, 펜실베이니아주, 미국

옵아트

주요 화가 ● 브리짓 라일리, 마리나 아폴로니오, 캐럴 브라운 골드버그, 카롤리네 크리체키, 토바 아우어바흐

데 스테일과 구체미술에서 발전한 옵아트는 물감으로 시각적인 효과와 환각을 창출한다. 옵아트 미술가들은 강렬한 색이나 흰색과 검은색으로 기하학적 형태를 만들고, 선과 반복되는 형태들을 정밀하게 배치함으로써 정적인 이미지를 움직이는 것처럼 보이게 하는 시각적 효과를 연출한다.

1955년에 일부 옵아트 미술가들이 파리의 드니즈르네갤러리에서 열린 〈움직임Le Mouvement〉 전에 작품을 전시했다. 십 년 후, 뉴욕현대미술관에서 개최된 〈반응하는 눈The Responsive Eye〉 전에 이들의 작품 다수가 포함되었고, 이때부터 때로 망막미술Retinal art로 지칭되는 옵Optical 아트는 미디어와 패션 분야에서 유행하게 되었다. 물론 피상적이라는 비난은 피해갈 수 없었다. 초기 옵아트 미술가로는 빅토르 바자렐리와 브리짓 라일리Bridget Riley, 1931~가 있고, 초기 개념들을 토대로 작업하는 후기 미술가로는 수학 체계를 이용하는 마리나 아폴로니오 Marina Apollonio, 1940~, 반사되는 아크릴 물감의 조각들을 활용하는 캐럴 브라운 골드버그Carol Brown Goldberg, 1955~, 회화, 사진, 북디자인, 음악 공연 등 광범위한 매체로 작업하며 공간에 대한 인식을 탐구하는 토바 아우어바흐Tauba Auer-bach, 1981~, 볼펜으로 표면에 활력을 주는 카롤리네 크리체키 등이 있다.

중요한 발전

파란색, 검은색, 붉은색, 초록색 볼펜으로 작업하는 카롤리네 크리체키Caroline Kryzecki, 1979~는 자신만 이해할 수 있는 상세한 기록 시스템과 자를 활용한 서예풍의 층, 선, 격자로 꼼꼼하게 그린 추상화를 제작한다. 이 복잡하고 유동적이며 코드화된 이미지들은 관람자에게 심리적인 반응을 유발한다.

카롤리네 크리체키, 「KSZ 50/35-68」, 종이에 볼펜, 50× 35cm, 2017년, 개인 소장

팝아트

주요 화가 ● 코리타 켄트, 일레인 스터트반트, 로절린 드렉슬러, 마저리 스트라이더, 마리솔 에스코바, 폴린 보티, 니컬라 L

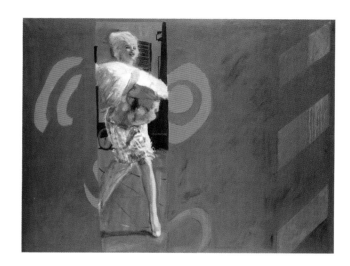

중요한 발전

영국 팝아트운동의 창시자 중 하나로 영국의 유일한 여성 팝 아티스트인 폴린 보티Pauline Boty, 1938~66는 1970년대 페미니즘의 선구자였다. 자신감이 넘치고 반항적이었던 그녀는 다양한 모습의 매릴린 먼로를 그렸던 여성 미술가 중 한 명이었다. 그녀는 의도적으로 이 그림에 다양한 해석의 여지를 주었다.

폴린 보티, 「세계에서 유일한 금발 머리 여자」, 캔버스에 유채, 127× 158cm, 1963년, 개인 소장

이른바 고급문화와 저급문화의 경계를 허무는 팝아트는 불손하고 대담하며 상업미술과 순수미술의 기법과 소재를 종종 혼합한다. 제2차세계대전 이후에 런던과 뉴욕에서 유행한 팝아트는 소비주의의 성장에 영향을 받았고, 미국에서는 추상표현주의에 대한 반발로 발전했다.

팝아트는 남성 중심적이었지만 여성 팝아트 미술가들도 있었다. 그녀들은 대체로 인정받지 못했으나, 주로 페미니즘의 성장과 연관된 이들은 여성의 성에 관한 개념들을 탐구하고 여성에 대한 남성의 태도를 다루었다. 전반적으로 여성의 팝아트 작품은 남성의 작품보다 더 개념적이었다. 예를 들어, 스터트반트로 불리는 일레인 스터트반트Elaine Sturtevant, 1924~2014는 앤디 워홀과 로이 릭턴스타인의 작품을 재창조함으로써 의도적으로 원작, 명성, 진품에 대한 논란을 일으켰다. 거의 실크스크린으로만 작업한 미국인 수녀 코리타 켄트Corita Kent, 1918~86는 일종의 정치적 시위로서 표지판, 슬로건, 포장지 등을 제작했다. 당시 여성들이 마주한 제약들을 다룬 조각작품을 선보인 니컬라 LNicola L, 1937~2018, 마리솔 에스코바Marisol Escobar, 1930~2016(대체로 마리솔로 알려짐) 같은 다른 여성들도 자신의 정치적 혹은 여성주의적 신념들을 드러냈다.

누보 레알리슴

주요 화가 ● 니키 드 생팔, 로르드스 카스트루, 크리사 바르디아마브로미칼리, 니컬라 L

니키 드 생팔, 「앉아 있는 인형—앉아 있는 나나」, 손으로 칠한 폴리에스터, 73×81.2×77.5cm, 1968년, 개인 소장

중요한 발전

니키 드 생팔Niki de Saint Phalle, 1930~2002의 작품은 아상블라주에서부터 대개 머리가 없고 밝은색으로 세부 장식을 한 검은색의 삼차원 폴리에스터 여성 형상까지 발전했다. 그녀는 이 생기 넘치는 인물들에 대해서 "이전에는 사람들을 도발하기 위해서는 종교나 장군들을 공격해야 한다고 생각했다. 그러나 기쁨보다 더 충격적인 것이 없다는 사실을 깨달았다"라고 말했다.

1960년에 평론가 피에르 레스타니와 화가 이브 클랭에 의해 탄생한 누보 레알리슴은 삶과 예술을 더 긴밀하게 연결하는 데 초점을 맞추었고, 미술이 주제를 고양시키고 정치화하거나 이상화해서는 안 된다고 믿었다.

레스타니는 「신사실주의 선언문」에서 신사실주의 미술가들은 추상미술의 서정성이 아니라 사실을 토대로 작업해야 한다고 선언했다. 따라서 누보 레알리슴 미술가들은 콜라주와 아상블라주 같은 새로운 소재와 미술 형태에 집중했다. 일부 미술가들은 작품에 실제 사물을 포함시켰고 또다른 미술가들은 이미지를 해체하는 데콜라주를 처음으로 시도했다. 미술가들은 개인적인 방식으로 작업했기 때문에

통일된 양식은 존재하지 않았다. 이 운동에 참여한 여성들이 있었지만 그들의 성과는 거의 인정받지 못했다. 이 여성들 가운데 프랑스계 미국인 조각가, 화가, 영화제작자였던 니키 드 생팔은 누보 레알리슴 단체의 유일한 '공식' 회원이었다. 그러나 같은 시기에 로르드스 카스트루Lourdes Castro, 1930~, 크리사 바르디아마브로미칼리Chryssa Vardea-Mavromichali, 1923~2013, 니컬라 L은 누보 레알리슴의 철학에 충실한 작품을 제작했다. 비록 십 년 후 해체되었지만 누보 레알리슴은 수년간 미술가들에게 큰 영향을 미쳤다.

페미니즘미술

주요 화가 ● 주디 시카고, 바버라 크루거, 미리엄 샤피로, 캐럴리 슈니먼, 해나 윌키, 제니 홀저

1971년, 여성이 남성과 동등한 지위를 얻지 못하게 하는 사회적·경제적 요소들을 연구한 미술사학자 린다 노클린Linda Nochlin, 1931~2017은 논문 「왜 위대한 여성 미술가들은 존재하지 않았는가?」를 발표했다. 이 글은 여성 미술가들에게 강한 반응을 불러일으켰다.

페미니즘미술운동은 화가들이 여성 누드를 여신으로 그리는 전통을 거부하면서 이미 시작되었다. 그러나 노클린의 논문 이후 페미니즘미술은 '제2의 물결second wave'로 접어들었고, 수많은 미술가가 여성이 사회의 기대에 어떻게 순응하는가와 같은 문제들을 고찰하며 성평등을 위한 싸움을 이어갔다. 페미니즘미술운동은

1960년대에 시작되었지만, 이 책의 어디에서나 볼 수 있는 것처럼 스스로 페미니스트라고 말하지 않더라도 다른 여성 미술가들을 위해 상황을 개선하려고 노력한 수많은 여성이 있었다.

성차별과 억압을 종식하려고 했던 페미니즘미술가들은 회화, 퍼포먼스, 그리고 전통적으로 '여성의 일'로 폄하된 자수와 아플리케 같은 공예 등을 비롯해 광범위한 재료와 방식으로 작업했다. 페미니즘미술운동은 지금도 계속되고 있으며, 새로운 세대의 미술가들은 오래된 관심사들을 새로운 방식으로 고찰하고 있다. 지금은 여기에 인종, 계급, 성정체성과 성유동성 등이 자주 포함된다.

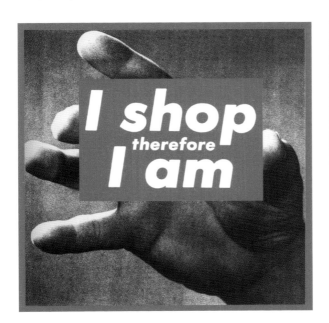

중요한 발전

바버라 크루거Barbara Kruger, 1945~는 텍스트가 들어간 흑백사진 작품을 주로 제작했다. 왼쪽 작품에서 그녀는 페미니즘 이슈들을 부각하기 위해 르네 데카르트의 철학 "나는 생각한다. 그러므로 나는 존재한다"를 재해석하며, 소비 개념에 이의를 제기하고 소비주의에 관해 재고할 것을 촉구한다. 역설적이게도 이 작품은 수천 장의 쇼핑백과 티셔츠에 새겨졌다.

바버라 크루거, 「무제(나는 쇼핑한다. 그러므로 나는 존재한다)」, 비닐에 사진 실크스크린, 284×287cm, 1987년, 글렌스톤미술관, 포토맥, 메릴랜드주, 미국

퍼포먼스아트

주요 화가 ● 마리나 아브라모비치, 아나 멘디에타, 해나 윌키, 조앤 조나스, 마사 로슬러, 에이드리언 파이퍼, 캐럴리 슈니먼

페미니즘미술과 함께 1960년대에 여러 여성 미술가들은 퍼포먼스를 탐구하기 시작했다. 남성들이 장악한 분야가 아니었기 때문이다. 미래주의, 다다, 초현실주의에서 이미 어느 정도 모습을 드러냈던 퍼포먼스아트가 독립적인 사조로 발전한 것은 1960년대였다.

퍼포먼스아트의 초창기에 여성 미술가들은 남성들이 그린 전통적인 여성의 이미지에 반박하기 위해 자신의 신체를 매체로 활용했다. 이는 보디아트Body Art로 불리기도 한다. 대중 퍼포먼스는 또한 사회에서 여성의 역할에 관심을 끌게 만드는 방편이었다. 퍼포먼스아트에서는 흔히 미술가들이 작품을 전시하면 관람자들은 지켜보거나 직접 참여한다. 미술가들은 보통 자신의 작품을 사진, 영화, 영상 등으로 기록한다.

1971년에 퍼포먼스아트는 주디 시카고Judy Chicago, 1939~와 미리엄 샤피로Miriam Schapiro, 1923~2015의 시카고아트인스티튜트의 페미니즘 미술 프로그램의 중요한 부분이었다. 퍼포먼스아트는 전 세계에서 꽃을 피웠고, 1960년대 이후에 미술가들의 관심사가 변했음에도 불구하고 여전히 다양한 미술가들에게 인기가 있다. 또한 과거에 기피하던 미술관과 갤러리의 환영을 받고 있다.

중요한 발전

2010년에 마리나 아브라모비치Marina Abramović, 1946~는 미술가와 관람자의 관계를 탐구하는 퍼포먼스 「예술가가 여기 있다」를 기획했다. 거의 3개월 동안, 그녀는 하루에 여덟 시간씩 빈 의자의 맞은편에 조용히 앉아 있었고, 사람들이 교대로 의자에 앉아 그녀를 바라보았다. 이 기간에 그녀가 눈을 마주친 사람들은 1000명이 넘었다.

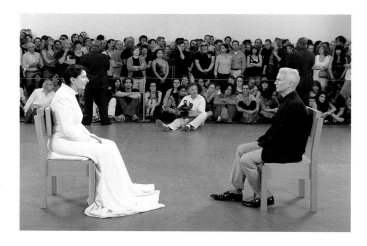

마리나 아브라모비치, 「예술가가 여기 있다」, 3개월간의 퍼포먼스, 2010년, 현대미술관, 뉴욕, 미국

개념미술

주요 화가 ● 제니 홀저, 바버라 크루거, 피필로티 리스트, 에이드리언 파이퍼, 애그니스 데네스, 소피 칼, 코닐리아 파커, 트레이시 에민

중요한 발전

제니 홀저Jenny Holzer, 1950~는 다양한 갤러리와 공공장소에서 개념미술 작품을 선보이고 있다. 「블루 퍼플 틸트」는 동일한 간격으로 벽에 기대어놓은 길고 폭이 좁은 LED 표지판으로 구성되었다. 그 위에 각기 다른 속도로 등장하는 문구들은 의도적으로 혼란을 유발해 모든 사람이 경험하는 모순된 언론의 집중공격을 암시한다.

제니 홀저, 「블루 퍼플 틸트」, 여섯 개의 발광 다이오드 기둥, 각각 419×13.6×13.6cm, 2007년, 스코틀랜드 국립미술관, 영국

1967년 한 논문에서 미술가 솔 르윗은 "개념미술에서 생각이나 개념은 작품의 가장 중요한 측면이다"라고 말했다. 다다에서 나온 개념들로부터 발전된 개념미술은 유럽과 미국에서 동시에 전개되었다. 개념미술은 퍼포먼스, 설치, 레디메이드 등 여러 가지 다른 방식을 포함한다.

거의 모든 전통적인 미술을 무시한 개념미술가들은 아이디어가 아름다움과 기술에 우선한다고 생각한다. 그들은 흔히 페미니즘미술, 퍼포먼스아트, 비디오아트, 대지미술, 아르테 포베라Arte Povera 등의 사조들과 연관되어 있고, 관람자의 경험과 해석은 작품에 필수적이다. 퍼포먼스아트와 페미니즘미술과 마찬가지로 개념미술은 강력한 남성 중심의 전통이 존재하지 않았기 때문에 다른 많은 사조보다 더 '여성친화적'이었다.

여성 개념미술가들은 페미니즘 외에도 다양한 개념들을 탐구한다. 예를 들어 철학박사인 에이드리언 파이퍼Adrian Piper, 1948~는 퍼포먼스, 드로잉, 설치, 영상 등을 통해 신념, 행동, 개성 등을 고찰한다. 대지미술의 선구자이기도 한 애그니스 데네스Agnes Denes, 1931~도 이와 비슷하게 시, 다이어그램, 조각, 설치 등 다양한 매체를 활용해 환경과 연관된 개념들을 연구한다.

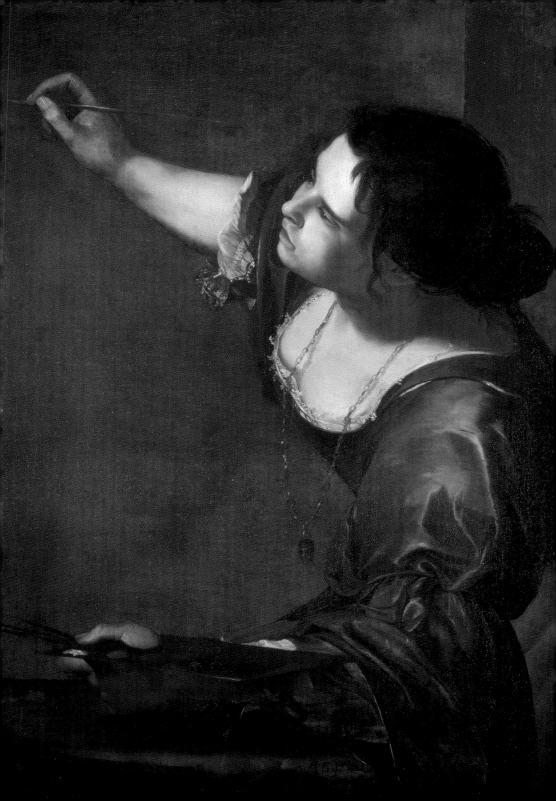

작품

이젤 앞의 자화상
Self-Portrait at the Easel

1556

소포니스바 안귀솔라 ● 캔버스에 유채, 66×57cm, 성 박물관, 완추트, 폴란드

다른 주요 작품

「소포니스바 안귀솔라를 그리고 있
는 베르나르디노 캄피」, 1550년, 국
립미술관, 시에나, 이탈리아

「체스 게임」, 1555년, 포즈난미술관,
바르샤바, 폴란드

「화가의 가족 초상—아버지 아밀카
레, 여동생 미네르바, 남동생 아스드
루발레」, 1558년, 니보고르박물관,
니바, 덴마크

일하는 여성은 여성스럽지 않다고 여기던 시대에 이탈리아 화
가 소포니스바 안귀솔라Sofonisba Anguissola, c.1532~1625는 당당히
자신의 권리를 주장했다. 그녀는 세계적인 명성을 얻은 최초의
르네상스 여성 화가 중 한 명이었다.

당대 다른 여성 화가들과 달리, 안귀솔라는 화가 가문 출신
이 아니었다. 그러나 여성들도 교육을 받아야 한다는 신념을
가진 부유한 귀족이었던 그녀의 아버지는 딸에게 미술을 포함
해 폭넓은 교육을 받게 했다. 안귀솔라의 그림은 대부분 초상
화였고, 초상화를 통해 인물의 개성을 표현하는 기교는 선구적
이었다.

이 독창적인 자화상에서 안귀솔라는 성모마리아를 그리고
있다. 화가와 성모는 덕성을 갖춘 당대의 여성처럼 보인다. 한
손에 붓을, 다른 한 손에 팔 받침을 들고 관람자를 쳐다보고 있
는 안귀솔라는 그림의 주제인 동시에 대상이고, 화가이면서 모
델이다. 이 그림은 성모의 초상을 그렸다고 알려진 복음사가 성
누가의 전설을 각색했다. 이 그림에서 누가의 역할을 하고 있는
사람이 안귀솔라다. 『르네상스 미술가 평전The Lives of the Most Ex-
cellent Painters, Sculptors, and Architects』(1550)에서 이탈리아 화가, 건
축가, 저술가, 역사가인 조르조 바사리는 이렇게 설명했다. "안
귀솔라는 드로잉으로 우리 시대의 어떤 여성 화가보다도 더 우
아하고 전력을 다했음을 증명했다. 그녀는 드로잉, 채색, 사생
등에서 성과를 냈을 뿐 아니라 다른 사람의 도움 없이 굉장히
아름다운 그림들을 그렸다."

소포니스바 안귀솔라

1557년에 안귀솔라의 아버지는 미켈란젤로 부오나로티에게 보낸 편지에
서 "제 딸에게 가장 고귀한 회화예술을 접하게 하고 고결하고 사려 깊은
애정을 보여주셔서" 감사하다고 말했다. 그녀는 베르나르디노 캄피와 베
르나르디노 가티 혹은 일 소자로에게 미술을 배웠고, 스페인 왕비의 시녀
가 되었다.

르네상스 p.16

놀리 메 탄게레
Noli Me Tangere

라비니아 폰타나 ● 캔버스에 유채, 120.3×93cm, 우피치미술관, 피렌체, 이탈리아

다른 주요 작품

「작업실의 자화상」, 1579년, 우피치
미술관, 피렌체, 이탈리아

「성 베드로 크리솔로고와 카시우스가
있는 성모마리아의 승천」, 1584년,
팔라초코무날레, 이몰라, 이탈리아

「옷을 입는 미네르바」, 1613년, 보르
게세미술관, 피렌체, 이탈리아

1088년에 설립된 볼로냐대학교는 여성의 입학을 허용하고 여성의 학문적 재능과 예술적 재능을 격려했다. 이 진보적인 도시에서 성장한 라비니아 폰타나Lavina Fontana, 1552~1614는 볼로냐대학교를 졸업하고 1년 후에 「놀리 메 탄게레」를 그렸다.

폰타나는 초상화, 종교화, 신화화 등을 그리며 중요한 후원자들에게 인기가 많은 화가로 성장했다. 1603년에 그녀는 로마로 가서 교황청의 공식 화가가 되었다. 그녀는 평생 영예를 누렸고, 여성 화가로는 최초로 명망 있는 로마의 산루카국립아카데미에 초청받았다.

라틴어로 '나를 만지지 말라'를 의미하는 「놀리 메 탄게레」는 요한복음에서 예수가 마리아 막달레나에게 한 말이다. 십자가형 이후, 동산에 있는 정원사가 부활한 예수라는 사실을 갑자기 깨달은 마리아 막달레나가 깜짝 놀라 예수에게 손을 뻗자 예수는 자신을 만지지 말라고 말한다. 폰타나는 예수 앞에 무릎을 꿇고 있는 마리아 막달레나를 당대의 여성처럼 그렸다. 마리아 막달레나가 들고 있는 장식된 옥합은 예수의 발에 부은 향유를 상징한다. 커다란 모자를 쓰고 튜닉을 걸친 예수는 삽에 기댄 채 마리아 막달레나를 위로하며 현세의 자신을 그리워하지 말라고 하고 있다.

라비니아 폰타나

폰타나는 볼로냐에서 화가 아버지 프로스페로 폰타나에게 미술을 배웠고 세련된 사교계로 들어갔다. 1577년에 그녀는 볼로냐의 귀족 가문 출신인 아버지의 조수와 결혼했다. 결혼 계약에 따라, 그녀는 남편과 함께 아버지의 집에서 살면서 가족의 작업장에서 계속 일했다. 열한 명의 아이를 출산했지만, 집안의 주요 수입원은 그녀였다.

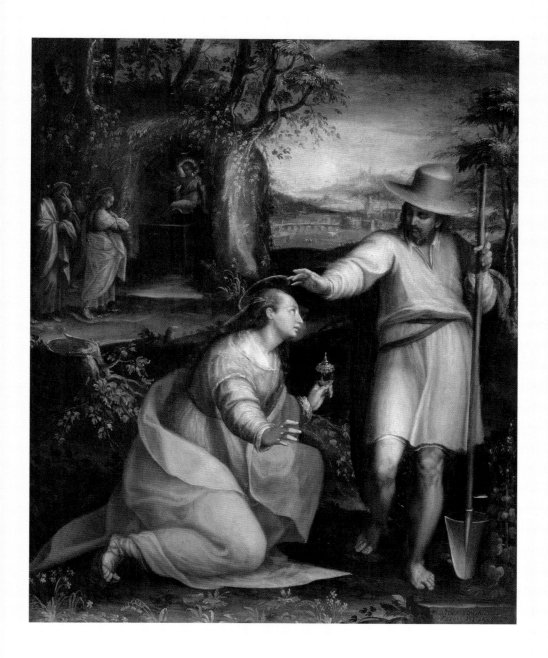

치즈와 아티초크,
체리가 있는 정물

c.1625

Still Life with Cheeses, Artichoke and Cherries

클라라 페이터르스 ● 나무에 유채, 33.3×46.7cm, 로스앤젤레스카운티미술관, 캘리포니아주, 미국

세심하게 그린 정물화, 그중에서 주로 음식 정물화에 전문화된 클라라 페이터르스Clara Peeters, c.1594~1657는 일찍부터 그림을 그렸다. 그녀는 초기에 외국의 음식, 그리고 반짝이는 접시와 고블릿 같은 값비싼 물건들, 동전과 이국적인 꽃을 그렸고, 나중에는 과일, 견과류, 치즈, 생선 같은 더 소박한 사물들을 선택했다. 그리고 이따금 자신의 자화상을 금속이나 유리에 반사된 모습으로 아주 작게 그려넣었다.

이 책의 하단과 옆, 뒤 페이지에 소개한 그림에서, 그녀는 파란 접시와 은색 접시, 나이프, 치즈덩어리, 윤이 나는 붉은 체리, 퍼석퍼석한 롤빵, 부드러운 버터, 아티초크 반쪽의 색과 질감을 정성스럽게 묘사했다. 이 그림은 객관적인 배열일 뿐 아니라 상징으로 가득차 있다. 버터와 치즈는 많은 이들의 삶을 풍요롭게 만들었던 네덜란드의 농업을 암시하고, 빵은 생명 그 자체를 말하며, 체리씨와 줄기는 예측 불가능성과 덧없음을 의미한다. 아티초크는 일반적으로 평화, 희망, 번영의 상징이고, 소금은 부, 무역, 탐험을 나타낸다.

페이터르스는 안트베르펜에서 태어났지만 거의 네덜란드 공

세부 | 이 부분은 가는 붓과 부드러운 물감으로 공을 들여 세부 묘사를 했다. 접시의 문양은 붓끝으로 그렸다. 버터의 톱니 모양 자국은 놀라울 정도로 사실적이다.

왼쪽 세부 | 은 접시에 비친 아티초크와 반짝이는 붉은 체리는 섬세한 물감층으로 이루어져 있고, 나이프에는 안트베르펜 출신 은세공인의 문장이 새겨져 있다.

뒷부분과 아래 세부 | 복잡한 흔적들이 보이긴 하지만 치즈덩어리들, 버터 접시, 은색의 길쭉한 소금 통 같은 물건에 보이는 기하학적 형태, 빛의 반사, 표면 질감 등이 이 그림을 구성하고 있다.

화국에서 활동하며, 정물화, 그중에서도 특히 평범한 음식과 소박한 그릇들이 나오는 '아침식사 그림ontbijtjes'과 귀금속으로 만들어진 값비싼 컵과 그릇이 나오는 '연회 그림banketjes'이라는 장르를 개척했다. 사물을 매우 자세하게 묘사하는 데 무엇보다 관심이 있었던 페이터르스는 이 그림에서 자연의 아름다움과 경이로움을 찬양하는 동시에 현세의 삶이 덧없음을 경고한다. 이 그림은 실제로는 시들거나 썩지만 캔버스에서는 원래 모습을 유지하는 사물들의 재현이자, 바니타스vanitas 혹은 메멘토 모리memento mori다. 멋진 검은 배경과 대비되는 색채의 범위는 상당히 제한적이다. 당시에는 다른 사람의 집에서 식사를 할 때면 본인의 나이프를 가지고 갔다. 페이터르스가 여기에 그린 나이프는 당시에 인기 있는 결혼 선물이었다. 아마도 페이터르스의 나이프였을 것이다.

클라라 페이터르스

페이터르스의 성장 환경에 대해서는 알려진 바가 거의 없다. 그녀는 안트베르펜에서 태어났고 14세 때 첫 작품을 제작한 듯하다. 그녀는 대大 오시아스 베이르트에게 미술을 배운 것으로 추정되며, 유화에 뛰어난 기량을 발휘했다. 당시로서는 늦은 나이인 45세에 결혼한 그녀는 1611년에 암스테르담, 1617년에는 헤이그에서 살았다.

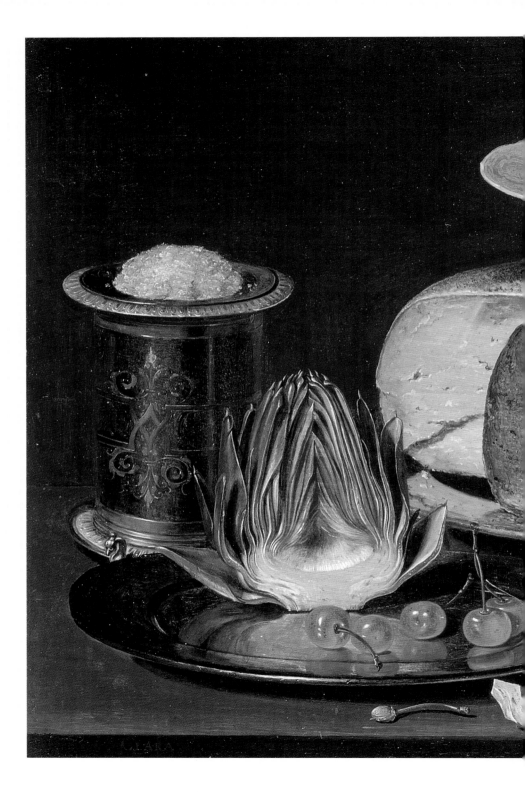

1629

즐거운 술꾼
The Jolly Drinker

유딧 레이스터르 ● 캔버스에 유채, 89×85cm, 프란스할스미술관(암스테르담 국립미술관에서 장기 대여 중), 하를럼, 네덜란드

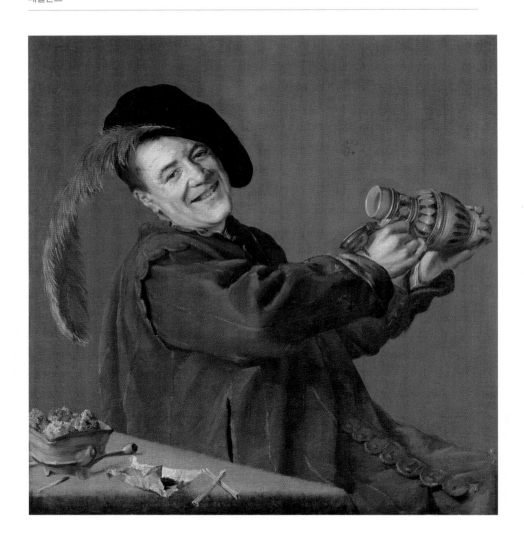

다른 주요 작품

「세레나데」, 1629년, 국립미술관, 암스테르담, 네덜란드
「자화상」, 1630년경, 국립미술관, 워싱턴 D.C, 미국
「행복한 커플」, 1630년, 루브르박물관, 파리, 프랑스

유딧 레이스터르는 활동 초기에는 고향 하를럼에서, 나중에는 암스테르담에서 인정을 받았던 화가다. 그녀는 24세에 성 누가 길드의 회원이 되었다. 17세기에 이 길드에 들어간 여성은 그녀를 포함해 단 두 명에 불과했다.

생기 넘치는 붓 터치와 활기찬 구성의 이 그림 속 인물은 17세기 희극에서 유명한 페켈하링이다. 레이스터르는 이 남자를 당시 자주 그려졌던 연극의 등장인물인 술병 들여다보는 사람kannenkijker으로 묘사했다. 그는 연극 말미에 무대로 나와 빈 잔을 들여다보며 연극이 끝났음을 알려주는 인물이었다. 이 그림에서 화면에 가까이 앉아 붉어진 얼굴로 환하게 웃고 있는 남자는 맥주잔을 들어올려 관람자에게 맥주를 다 마셨음을 알려준다. 그의 앞에 놓인 탁자에는 작은 담뱃대와 궐련이 놓여 있다. 그에게 기쁨을 준 음주와 흡연은 삶의 쾌락을 암시하는 동시에 과도함의 위험성에 대해 말한다. 당시 대다수의 네덜란드 회화처럼, 이 그림도 방종의 위험과 인생의 무상함과 연관된 도덕적인 메시지를 담고 있다.

생전에 유명한 화가였던 레이스터르는 세상을 떠난 뒤에 사람들의 기억에서 사라졌다. 그래서 오랜 세월 동안 그녀의 그림의 다수가 프란스 할스나 그녀의 남편 얀 민스 몰레나르의 작품으로 잘못 알려졌다.

유딧 레이스터르

하를럼에서 맥주 양조업자와 직조공의 여덟번째 아이로 태어난 레이스터르는 프란스 피터르스 더 흐레버르, 그리고 아마도 프란스 할스나 디르크 할스의 도제 생활을 했던 것으로 보인다. 위트레흐트의 카라바조 화파의 영향을 받은 그녀는 화가로 성공했고 하를럼의 성 누가 길드의 회원이 되었다. 1636년에 몰레나르와 결혼한 후, 그녀는 하를럼과 암스테르담에서 남편과 함께 일했다.

회화의 알레고리로서의 자화상

c.1638-39

Self-Portrait as the Allegory of Painting

아르테미시아 젠틸레스키 ● 캔버스에 유채, 98.6×75.2cm, 로열컬렉션트러스트, 런던, 영국

다른 주요 작품

「**홀로페르네스의 목을 베는 유디트」,**
1620년경, 우피치미술관, 피렌체, 이
탈리아

「**야엘과 시스라」,** 1620년, 미술관, 부
다페스트, 헝가리

「**성모자」,** 1630년경, 피티 궁, 피렌체,
이탈리아

바로크의 가장 중요한 여성 화가는 로마 태생의 아르테미시아 젠틸레스키이며, 그녀는 카라바조의 극적인 양식을 추종했다.

아르테미시아는 찰스 1세의 초청으로 런던을 방문한 1638년에 이 자화상을 그린 것으로 추정된다. 한 손에 붓을 쥐고 다른 한 손에는 팔레트를 든 그녀는 도상학자 체사레 리파가 정리한 도상 전통을 토대로 회화의 알레고리를 그리는 중이다. 리파는 자신의 책 『이코놀로지아Iconologia』(1593)에서 알레고리 인물들과 그들의 상징물을 매우 자세하게 소개했다. 당대의 화가들과 마찬가지로, 아르테미시아는 책에 묘사된 그대로 묘사했다. 리파는 회화의 알레고리를 "풍성한 검은 머리카락은 사방으로 엉켜서 헝클어져 있고, 반달 모양의 눈썹은 창의적인 사고를 나타내며, 입은 귀 뒤에 묶은 천으로 덮여 있고, 목에는 금목걸이를 걸고 있는 아름다운 여성"이라고 설명했다. 아르테미시아는 이러한 설명의 중요한 특징을 묘사했다. 초록색 드레스를 입고 갈색 앞치마를 두른 여성이 물감을 빻는 데 사용된 석판에 기대고 있다. 석판에 왼팔이 비친다. 재빠른 붓질이 팔의 움직임을 표현하고, 유려한 흰색의 붓 터치로 소매의 가장자리를 묘사했다.

아르테미시아 젠틸레스키

저명한 화가 오라치오 젠틸레스키는 딸 아르테미시아를 친구인 화가 아고스티노 타시의 도제로 보냈다. 아르테미시아는 타시에게 겁탈을 당했다. 이 사건 이후의 재판들은 그녀에게 고통스럽고 치욕적이었다. 바로 다른 화가와 결혼한 아르테미시아는 로마를 떠나 피렌체로 갔다. 아르테미시아의 그림은 수요가 굉장히 많았고 그녀는 가족의 주요 수입원이 되었다. 아르테미시아는 1616년부터 유명한 디세뇨아카데미의 최초 여성 회원으로 활동했다.

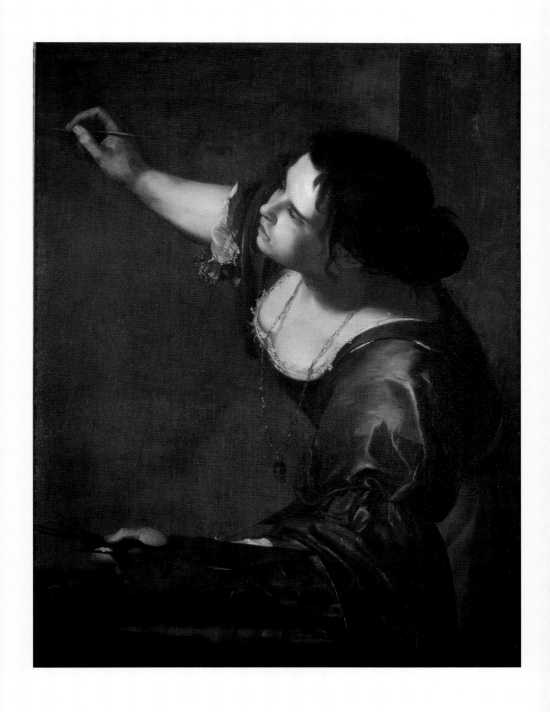

트라키아 장군을 죽이는 티모클레아

Timoclea Killing the Thracian Captain

엘리사베타 시라니 ● 캔버스에 유채, 227×177cm, 카포디몬테미술관, 나폴리, 이탈리아

엘리사베타 시라니

볼로냐의 화가 집안에서 태어난 시라니는 아버지 조반니 안드레아 시라니에게 미술을 배웠다. 사람들은 시라니를 바로크 화가 귀도 레니의 환생으로 생각하며 숭배하기 시작했고, 아버지가 1654년에 통풍으로 그림을 그릴 수 없게 되자 그녀가 가족을 부양하게 되었다. 매우 성공한 화가였던 시라니는 결혼을 하지 않았다. 27세에 갑자기 세상을 떠난 그녀는 성대한 장례식을 치르고 귀도 레니와 같은 무덤에 안치되었다.

단명한 화가 엘리사베타 시라니는 여성을 위한 미술학교를 설립하고, 자신의 자매들과 모든 계층의 학생들을 교육했다.

시라니는 라비니아 폰타나처럼 볼로냐 출신이었고 대형 종교화를 제작했다. 사람들은 활동 초기에 그녀의 뛰어난 기교와 빠른 속도를 의심의 눈초리로 바라보았다. 여성, 그리고 화가의 딸로서 시라니는 자신이 직접 그렸다는 사실을 증명해야 한다고 느꼈고, 작업하는 모습을 다른 사람들이 지켜보도록 했다. 시라니의 그림은 대부분 여성을 옹호한다. 자신을 강간한 남자를 죽이는 티모클레아는 『플루타르크 영웅전Plutarch's biography』(서기 100년경)의 알렉산드로스대왕 편에 나오는 이야기다. 알렉산드로스대왕이 테베를 침략했을 때, 군대의 한 장군이 티모클레아라는 이름의 여성을 강간했다. 그뒤 티모클레아는 돈이 어디에 숨겨져 있는지 물어보는 장군을 정원에 있는 우물로 데려가, 장군이 우물을 살펴보는 사이에 그를 그 속으로 밀어버리고 무거운 바위를 떨어뜨렸다.

이 주제를 선택한 화가들이 대체로 알렉산드로스대왕의 판결을 기다리고 있는 티모클레아를 그렸던 것과 달리, 시라니는 티모클레아가 장군을 죽음으로 내모는 순간을 묘사했다. 이 그림에서 장군은 거꾸로 떨어지는 바람에 죽음을 피할 수 없었다. 시라니는 바로크양식으로 행동과 사건을 묘사했다.

다른 주요 작품

「회화의 알레고리로서의 자화상」, 1658년, 푸시킨박물관, 모스크바, 러시아
「성모자」, 1663년, 국립여성미술관, 워싱턴 D.C, 미국
「자신의 허벅지에 상처를 내는 포르티아」, 1664년, 카리스보재단 역사미술컬렉션, 볼로냐, 이탈리아

바로크 p.19

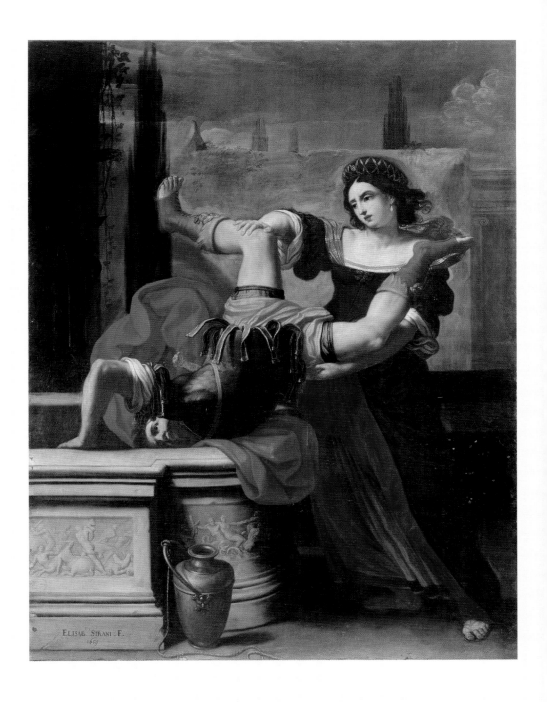

ELISAB. SIRANI . F.
1659

유리 화병에 담긴
꽃이 있는 정물

c.1690-1720

Still Life with Flowers in a Glass Vase

라헐 라위스 ● 캔버스에 유채, 65×53.5cm, 국립미술관, 암스테르담, 네덜란드

네덜란드 황금시대 p.18 | 바로크 p.19

다른 주요 작품

「돌 선반 위 항아리의 장미, 삼색메꽃, 다른 꽃들」, 1688년경, 국립여성미술관, 워싱턴 D.C, 미국

「연못 근처의 곤충과 다른 동물들이 있는 나무줄기의 꽃들」, 1668년, 알테마이스터회화관, 카셀, 독일

「대리석판 위 곤충과 나비들이 있는 꽃이 달린 가지」, 1690년대, 피츠윌리엄미술관, 케임브리지대학교, 영국

저명한 식물학자이자 내과의사인 아버지를 둔 라헐 라위스Ra-chel Ruysch, 1664~1750는 유명한 꽃 정물화가로 성장했다. 그녀의 그림은 네덜란드와 독일의 주요 인사들 사이에서 인기가 많았다. 생전에 라위스는 렘브란트 판 레인이 그림을 팔아 번 돈보다 더 많은 돈을 벌었다.

라위스는 아버지에게 배운 지식으로 식물과 곤충을 정확하게 묘사했고, 정물화가 빌럼 판 알스트의 도제로 일하면서 배운 기술로 극적인 느낌을 연출했다. 또 스승에게 자연스럽게 보이도록 꽃들을 배치하는 방법도 배웠다. 이 그림 속 꽃들은 모두 개화 시기가 다르며, 상징을 나타내기 위해 선택된 꽃도 있다. 예를 들어 꽃잎이 세 그룹으로 나뉘는 아이리스는 기독교의 성삼위일체를 상징하고, 잠과 죽음과 연관된 흰색 양귀비는 십자가형을 암시한다. 작은 벌레들과 일부 꽃이 시들고 있다는 사실은 인생의 무상함을 의미한다. 17세기 초 네덜란드 공화국에서는 터키에서 들여온 튤립 구근 판매가 지나치게 가열된, 이른바 튤립파동이 일어났다. 수요가 공급을 초과하면서 가격이 폭등했지만 이러한 상태는 지속될 수 없었고, 1638년에 가격 거품이 꺼지면서 수많은 사람이 파산했다.

라헐 라위스

라위스는 15세 때 헤이그에서 암스테르담으로 가서 빌럼 판 알스트의 도제가 되었다. 그녀는 결혼을 하고 아이 열 명을 낳은 뒤에도 계속 그림을 그렸고, 1701년에 화가들의 협회인 콘프레리에 픽투라Confrerie Pictura 최초의 여성 회원이 되었다. 그녀는 1708년에 뒤셀도르프에서 팔츠의 선제후 요한 빌헬름 2세의 궁정화가로 지명되었다.

평등을 위한 노력 p.176 │ 자립 p.180 │ 소명 p.186 │ 오감 p.206 │ 자연 p.210

자매의 초상화를 든 자화상

Self-Portrait Holding a Portrait of Her Sister

로살바 카리에라 ● 종이에 파스텔, 71×57cm, 우피치미술관, 피렌체, 이탈리아

다른 주요 작품

「아폴론을 수행하는 님프」, 1720~21년,
루브르박물관, 파리, 프랑스

「앙투안 바토」, 1721년, 루이지바일로
시립박물관, 트레비소, 이탈리아

「호러스 월폴」, 1741년, 개인 소장

베네치아 화가 로살바 카리에라는 40세 때 피렌체의 메디치 가문으로부터 이 그림을 주문받았다. 이 그림은 우피치미술관에서 피티 궁까지 연결된 바사리 복도에 걸릴 예정이었다.

고개를 살짝 기울인 카리에라는 자매 조반나의 초상화를 들고 관람자를 바라보고 있다. 머리에 꽂은 흰 장미는 라틴어로 '흰색'을 뜻하는 그녀의 이름 알바alba를 상징한다. 자매는 아주 친했고 조반나가 살림을 도맡았다. 이 그림은 자신의 그림에 대한 자부심뿐 아니라 조반나에 대한 사랑을 나타내며, 특이하게도 유채물감이 아니라 파스텔로 그려졌다. 카리에라는 파스텔을 사용한 부드럽고 자연스러운 양식을 발전시켰다. 그녀의 초상화 속 인물들은 대부분 몸을 살짝 돌려 관람자를 쳐다본다. 그녀의 초상화는 귀족들에게 특히 인기가 많았다. 카리에라는 고향 베네치아에서 부유한 여행자들을 위해 그림을 그렸고, 파리, 모데나, 파르마, 빈, 드레스덴에서도 활동했다. 드레스덴의 폴란드 왕 궁정에 머무르고 있을 때, 왕비는 카리에라에게 그림 그리는 법을 배웠고 왕은 그녀의 작품들을 모아 멋진 컬렉션을 만들었다. 파리에서는 프랑스 왕족들과 장앙투안 바토의 초상화를 그렸다. 그 시대 여성으로는 매우 드문 영예를 누렸던 카리에라는 로마, 볼로냐, 파리 미술아카데미의 회원으로 선출되었다.

로살바 카리에라

어떤 교육을 받았는지 거의 알려지지 않은 카리에라는 베네치아에서 성장했고 유명 초상화가로 활동하기 전에 코담뱃갑에 세밀화를 그렸다. 그녀는 왕실에서 인기가 많은 화가였다. 폴란드의 아우구스투스 3세는 그녀의 최대 후원자였고, 파리에서 살면서 일하던 1720~21년에는 청년이었던 루이 15세와 섭정 오를레앙공 필리프에게 초상화를 주문받았다. 평생 독신이었던 카리에라는 말년에 시력을 잃었다.

파리스의 심판
The Judgement of Paris

c.1781

앙겔리카 카우프만 ● 캔버스에 유채, 80×100.9cm, 폰세미술관, 푸에르토리코

다른 주요 작품

「**자화상**」, 1770~75년, 국립초상화갤러리, 런던, 영국

「**텔레마코스의 슬픔**」, 1783년, 메트로폴리탄미술관, 뉴욕, 미국

「**음악과 회화 예술 사이에서 망설이는 자화상**」, 1791년, 노스텔수도원, 웨스트요크셔, 영국

앙겔리카 카우프만은 다양한 주제를 다루었지만, 가장 중요한 장르로 간주된 역사화를 제일 선호했다. 하지만 여성 화가에게는 누드모델을 연구하는 것이 허용되지 않았기 때문에, 해부학과 대규모 인물 구성에 대한 지식을 요구하는 역사화를 그린 여성 화가는 소수에 불과했다.

스위스에서 태어나 영국에서 활동한 카우프만은 화가인 아버지에게 그림을 배우고 로마의 산루카국립아카데미에 들어갔다. 여성으로서 수많은 제약에도 불구하고 그녀는 명망 있는 후원자들과 동료 화가들에게 존경받는 역사화가로 성공했다. 신고전주의 양식으로 그려진 이 그림은 그리스신화에서 트로이 전쟁을 촉발하는 사건인 파리스의 심판을 주제로 택했다. 신화 속 양치기였던 트로이의 왕자 파리스는 아프로디테, 헤라, 아테나(비너스, 유노, 미네르바), 이 세 여신 중 가장 아름다운 여신을 선택해야 했다. 이 그림은 파리스가 아프로디테에게 승자의 선물인 황금 사과를 건네는 순간을 묘사했다. 아프로디테는 파리스가 자신을 선택하면 세상에서 가장 아름다운 여인인 헬레나를 아내로 주겠다고 약속했다. 아프로디테는 숄을 들어 올리고 아들 큐피드는 치맛자락에 매달려 있으며, 선택을 받지 못한 헤라와 (갑옷을 입은) 아테나는 화를 내고 있다.

앙겔리카 카우프만

카우프만은 어린 시절에 고향 스위스의 여러 도시와 오스트리아, 영국, 이탈리아 등지에서 살았다. 그녀는 일찍이 천재로 인정받았고 23세 때 로마의 산루카국립아카데미의 회원이 되었다. 런던으로 이주한 후에는 조슈아 레이놀즈와 친구가 되었고, 왕립아카데미의 두 여성 창립 회원 중 한 명으로 이름을 올렸다.

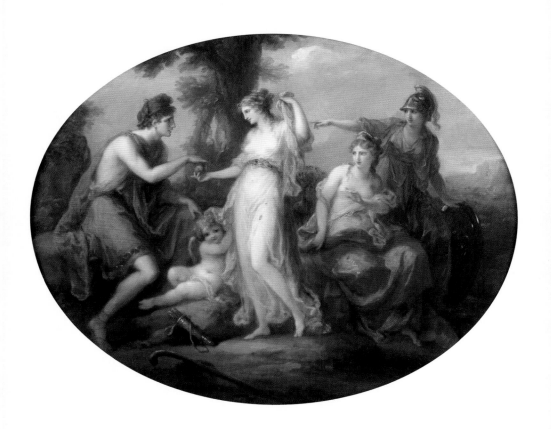

두 명의 제자와 함께 있는 자화상

Self-Portrait with Two Pupils

아델라이드 라비유귀아르 ● 캔버스에 유채, 210.8×151.1cm, 메트로폴리탄미술관, 뉴욕, 미국

다른 주요 작품

「조각가 오귀스탱 파주」, 1783년, 루브르박물관, 파리, 프랑스

「아들과 함께 있는 루이즈엘리자베스 드 프랑스의 초상」, 1788년, 베르사유궁전, 프랑스

「빅투아르 루이즈 마리 테레즈 드 프랑스」, 1788년, 베르사유궁전, 프랑스

1783년에 아델라이드 라비유귀아르는 파리의 왕립아카데미에 입회했다. 그 당시에 아카데미의 여성 회원은 네 명에 불과했는데, 프랑스 왕은 이 숫자가 더 늘어나서는 안 된다고 주장했다.

라비유귀아르가 두 명의 여성 제자와 함께 있는 이 자화상을 그린 것은 아마도 항의 표시였을 것이다. 멋진 드레스를 입고 이젤 앞에 앉아 제자들을 가르치고 있는 젊은 여성을 실물 크기로 그린 이 자화상은 파리 살롱전에 입선해 라비유귀아르의 명성을 높이는 데 도움이 되었다. 그림이 선정되면 엄청나게 많은 사람의 관심을 받게 될 거라는 사실을 알고 있었던 그녀는 자신을 멋진 여성이자 뛰어난 화가로 묘사했다. 그녀는 1780년부터 여성들에게 그림을 가르쳤다. 이 그림 속 여성들은 그녀가 총애하던 제자 마리가브리엘 카페Marie-Gabrielle Capet, 1761~1818와 마리마그리트 카로 드 로즈몽Marie-Marguerite Carreaux de Rosemond, 1783~88년에 활동이다. 이 그림은 깃털, 레이스, 새틴, 피부, 머리카락, 태피터, 보일, 금 등의 표면 질감을 묘사하는 화가의 뛰어난 솜씨를 증명하며, 그림의 어두운 배경에는 화가 아버지의 흉상과 베스타 여신상이 그려져 있다. 팔레트와 붓 여러 개, 그리고 팔 받침을 든 화가는 거대한 캔버스 앞에 앉아 관람자를 바라보고 있다.

아델라이드 라비유귀아르

파리에서 성장한 라비유귀아르는 생뤽아카데미에 들어가기 전에 세밀화가에게 미술을 배웠다. 그녀는 파스텔화가 모리스캉탱 드 라투르, 그다음에는 프랑수아앙드레 뱅상의 도제로 일했다. 그녀는 그림을 그렸을 뿐 아니라 여성 화가들을 가르치고 살롱전에 전시했다. 명성은 점점 높아졌고 1787년에 루이 16세의 고모들의 공식 화가로 지명되었다.

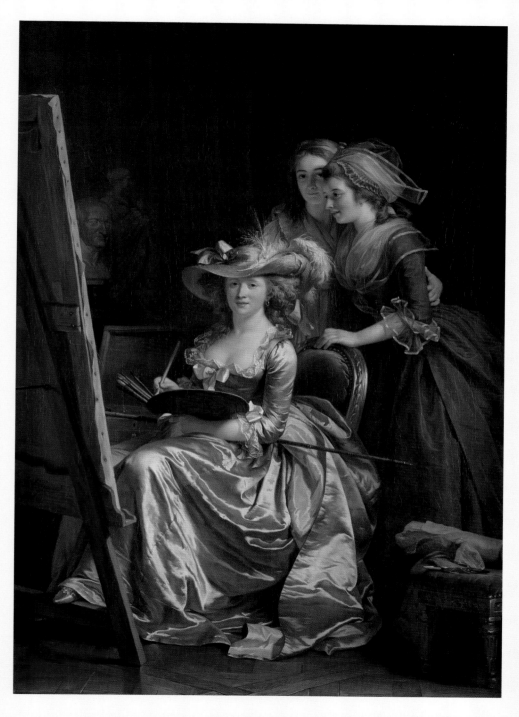

1789

비제르브룅 부인과 그녀의 딸 잔 뤼시루이즈

Madame Vigée-Lebrun and Her Daughter, Jeanne-Lucie-Louise

엘리자베트 비제르브룅 ● 캔버스에 유채, 130×94cm, 루브르박물관, 파리, 프랑스

다른 주요 작품

「**풍요를 가져오는 평화**」, 1780년, 루브르박물관, 파리, 프랑스

「**밀짚모자를 쓴 자화상**」, 1782년, 내셔널갤러리, 런던, 영국

「**마리 앙투아네트와 아이들**」, 1785년, 베르사유궁전, 프랑스

이 그림 속 인물은 고전적인 스타일의 옷을 입은 엘리자베트 비제르브룅과 쥘리로 알려진 딸 잔 뤼시루이즈다.

비제르브룅은 이 그림을 그릴 당시 초상화가로 매우 존경받았지만, 그림 속에서는 어린 딸을 안고 있는 엄마일 뿐이다. 부드러운 빛이 비치는 단조로운 벽을 배경으로 모녀는 관람자를 쳐다보고 있다. 자신감이 넘치는 자연스러운 양식의 이 작품은 직물, 피부, 머리카락 등 질감을 묘사하는 데 뛰어난 화가의 능력을 드러낸다. 색채는 로코코양식을 따르고 있지만, 부드러운 윤곽선과 붓질은 당시에 등장한 신고전주의를 떠올리게 한다.

그 시대의 대다수 화가와 마찬가지로 비제르브룅은 화가 가문 출신이었다. 그녀의 아버지는 초상화가이자 파리 생뤽아카데미의 교수였다. 그녀는 자라면서 아버지의 작업장에서 저명한 화가, 작가, 철학자 들을 만났다. 12세 때 아버지가 세상을 떠나자 파리의 가장 성공한 화가들의 조언을 얻어 얼마 후 초상화가로서 활약하기 시작했다. 그녀는 화가이자 미술상이었던 남자와 결혼했고, 마리 앙투아네트 왕비와 왕의 가족 초상화를 30점 넘게 그렸다. 그러나 프랑스혁명기에 왕의 가족이 체포당하자 딸 쥘리를 데리고 프랑스에서 도망쳤다.

엘리자베트 비제르브룅

1783년에 비제르브룅은 1648년과 1793년에 사이에 열다섯 명에 불과했던 여성 정회원 중 한 명으로 왕립회화조각아카데미의 일원이 되었다. 프랑스혁명 기간에 해외에 체류하고 있었음에도 그녀의 명성은 흔들리지 않았고, 열 개의 다른 도시의 미술아카데미 회원으로 선출되었다. 1802년에 프랑스로 돌아간 비제르브룅은 80대에 세 권으로 된 회고록을 발간했다 (1835~37).

컨버세이션 피스
Conversation Piece

릴리 마틴 스펜서 ● 캔버스에 유채, 71.9×57.5cm, 메트로폴리탄미술관, 뉴욕, 미국

릴리 마틴 스펜서

릴리 마틴 스펜서는 영국에서 태어났으며 부모는 프랑스인이었다. 스펜서는 미술이 여성에게 특히 더 큰 기회가 될 거라고 믿었던 어머니로부터 미술 공부를 권유받았다. 8세 때 미국으로 이주해 오하이오주 매리에타에 정착한 스펜서는 그곳에서 미술을 공부했고, 나중에 신시내티에서 학업을 이어나갔다. 스펜서는 22세에 결혼하고 뉴욕으로 이주, 결혼생활 내내 가족을 부양했다.

릴리 마틴 스펜서Lily Martin Spencer, 1822~1902는 60년이 넘게 화가로 활동하며 유력 인물들의 초상과 정물, 가정 풍경 등을 그렸다.

스펜서는 판화와 석판화로 많이 복제되었던 가정 풍경 그림으로 가장 많이 알려졌다. 편안하고 매력적인 가정 풍경 그림은 주제와 색채의 측면에서 낙관적이었고 당대의 관람자들이 보고 싶어하던 것들로 가득 채워졌다. 스펜서는 다양한 작품에서 자신과 남편, 아이들과 반려동물을 모델로 활용했다. 그녀의 그림은 인기가 많았고 판화로도 많이 제작되었지만 수익의 극히 일부분만 자신의 몫이 되었다. 남편과 일곱 아이들의 생계를 떠맡았던 스펜서는 거의 일평생 돈을 버느라 분투할 수밖에 없었다.

오른쪽에 소개된 멋진 그림은 중산층 가정의 응접실에서 젊은 부부가 아기를 바라보고 있는 모습을 보여준다. 지나치게 감상적이지 않으면서도 애정이 느껴진다. 스펜서는 밝고 풍부한 색채와 부드러운 붓 터치를 활용해, 아기를 안고 있는 아내와 아기를 즐겁게 해주기 위해 체리를 흔드는 남편을 그렸다. 방에 흩어져 있는 다양한 물건들은 정확하게 묘사되었고, 크리스털 유리병, 실크 리본, 값비싼 직물 등의 생생한 질감 표현은 화가의 능력을 증명한다. 한편, 카셀 오일 램프와 리모주 콩포트 같은 물건은 스펜서가 프랑스 혈통임을 암시한다.

다른 주요 작품

「가정의 행복」, 1849년, 디트로이트미술관, 미시건주, 미국
「전설 읽기」, 1852년, 스미스칼리지미술관, 노샘프턴, 매사추세츠주, 미국
「7월 4일 피크닉을 간 화가와 가족」, 1864년, 국립여성미술관, 워싱턴 D.C, 미국

하이어워사
Hiawatha

에드모니아 루이스 ● 대리석, 34.9×19.7×14cm, 메트로폴리탄미술관, 뉴욕, 미국

다른 주요 작품

「영원히 자유로운」, 1867~68년, 하워드대학교미술관, 워싱턴 D.C, 미국

「하갈」, 1857년, 스미스소니언미술관, 워싱턴 D.C, 미국

「클레오파트라의 죽음」, 1876년, 스미스소니언미술관, 워싱턴 D.C, 미국

아프리카계 미국인과 아메리카 원주민의 혈통을 이어받은 에드모니아 루이스Edmonia Lewis, 1844/5~1911 이후는 미국 최초의 비非백인 조각가였다.

　루이스는 한동안 로마에 살면서 미국과 영국 출신 여성 미술가로 구성된 공동체에 속해 있었다. 그녀는 로마 체류 기간(1866~72년)에 헨리 워즈워스 롱펠로의 서사시 「하이어워사의 노래The Song of Hiawatha」에 나오는 비운의 연인 하이어워사와 민네하하를 주제로 대리석 조각을 여러 점 제작했다. 실존 인물을 토대로 했지만, 루이스의 어머니도 롱펠로의 하이어워사와 같은 토착 원주민 부족 출신이었고, 루이스는 어머니의 치페와 부족 사람들과 함께 자라면서 얻은 지식과 로마에서 배운 고대와 르네상스의 교훈들을 결합한 방식으로 조각했다. 루이스가 자랑스러운 동시에 미개한, 고결한 야만인 개념에서 끌어온 고전의 영향들은 특히 하이어워사의 이상화된 머리모양과 우아한 옆모습에서 확인할 수 있다. 그녀는 통상적인 남성 조각가의 누드 표현을 피하고, 남성과 여성 모두의 흥미를 끌기 위해 원주민 복장을 한 남성 조각상을 만들었다. 특이하게도, 그러나 아마도 가난했기 때문에 그녀는 로마에서 작업하는 동안 현지의 조수들을 거의 고용하지 않고 조각 대부분을 혼자서 완성했다.

에드모니아 루이스

다섯 살이 되기 전에 고아가 된 루이스는 어머니의 부족과 함께 살았다. 루이스는 오하이오주 오벌린칼리지에 재학 중일 때 룸메이트 두 명을 독살했다는 죄로 고발당했다. 무죄선고를 받았지만 자경단으로부터 구타를 당했다. 그후에도 절도죄로 고발된 그녀는 보스턴으로 갔고, 거기서 조각을 공부한 다음에 로마로 갔다. 1872년에 미국으로 돌아왔던 것으로 추정되며, 1911년에 다시 로마로 이주했다.

신고전주의 p.21

화가의 어머니와 언니

The Mother and Sister of the Artist

베르트 모리조 ● 캔버스에 유채, 101×81.8cm, 국립미술관, 워싱턴 D.C, 미국

다른 주요 작품

「요람」, 1872년, 오르세미술관, 파리, 프랑스

「화장하는 여인」, 1875/80년, 시카고 아트인스티튜트, 일리노이주, 미국

「다이닝룸에서」, 1886년, 국립미술관, 워싱턴 D.C, 미국

"야망으로 정신이 나간 대여섯 명의 미치광이들—그중 한 명은 여성—이 그들 자신의 전시회를 열었다." 1876년에 베르트 모리조와 그녀의 동료들에 대한 한 비평가의 평가는 이러했다.

처음부터 인상주의자들의 모임에 속했던 모리조는 1870년 살롱전에 이 그림을 출품했다. 첫째를 임신하고 있던 언니 에드마와 어머니가 등장하는 내밀한 장면이다. 이 그림을 살롱전에 보내기 전에 모리조는 에두아르 마네에게 조언을 구했고, 마네는 어머니의 모습을 다시 그렸다. 그 때문에 모리조와 대비되는 마네의 간략한 붓 터치를 볼 수 있다. 인물들의 팔과 옷깃, 어머니의 머리카락과 책 같은 사선들이 두드러진다. 그림 전체에서 빛이 부드럽게 퍼지고, 인물로부터 시선을 분산시키는 색은 존재하지 않는다. 이 그림이 평온하게 느껴지는 것은 이 때문이다. 에드마의 넉넉한 흰색 드레스는 어머니의 검은색 드레스와 머리카락으로 균형을 이루고 있다. 한편 탁자의 꽃과 에드마의 머리 장식 리본은 부드러운 느낌을 더한다. 당시 사회가 여성들에게 부과한 여러 가지 제약들—예컨대 여성이 홀로 출입할 수 있는 장소가 거의 없었다—때문에, 가족을 그린 이 장면은 그녀가 다룰 수 있었던 한정된 주제 중 하나였다.

베르트 모리조

로코코 화가 장오노레 프라고나르의 손녀 혹은 외종손녀였던 모리조는 파리에서 자랐다. 그녀는 루브르박물관에서 그림을 모사하고 장바티스트카미유 코로에게 가르침을 받았다. 그녀가 23세였을 때 여성으로서는 매우 드물게 살롱전에 두 작품이 입선했다. 4년 후에 그녀는 마네를 만났고, 마네에서 인상주의 화가들과 훗날 남편이 된 그의 동생 외젠 마네를 소개받았다.

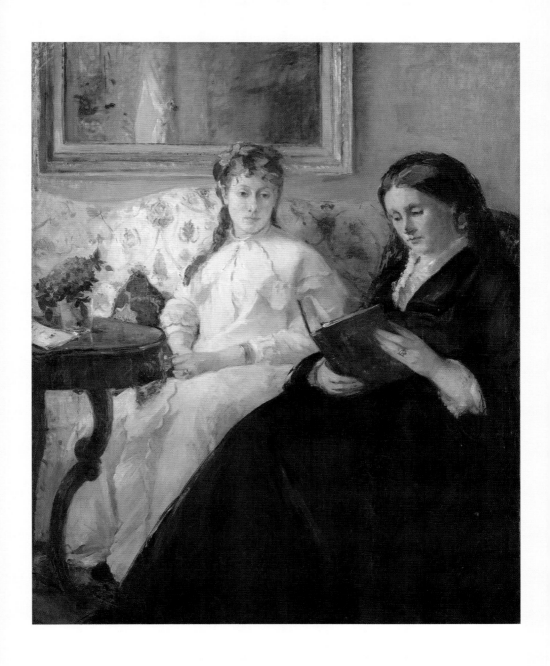

스코틀랜드여 영원히!
Scotland Forever!

엘리자베스 톰프슨, 레이디 버틀러 ● 캔버스에 유채, 101.6×194.3cm, 리즈미술관, 리즈, 영국

다른 주요 작품

「카트르브라전투의 28연대」, 1875년, 빅토리아국립미술관, 멜버른, 오스트레일리아

「인케르만에서의 귀환」, 1877년, 페렌스미술관, 킹스턴어폰헐, 영국

「로크스 드리프트 방어」, 1880년, 로열컬렉션, 런던, 영국

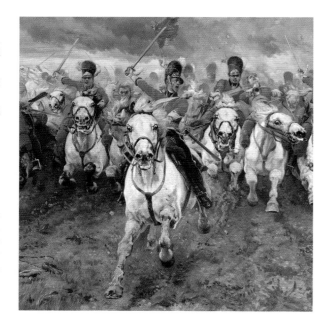

세부 | 회색 말이 관람자를 향해 전속력으로 달려오고, 진홍색 군복을 착용한 용맹한 기병은 군도를 하늘 높이 올려 돌진하고 있다. 비극적이게도, 이 장면에서 프랑스 군대의 대포가 쏟아지고 있는데, 대포 공격으로 고립되고 지친 영국 용기병들은 나폴레옹의 흉갑기병 6연대와 9연대의 손에 쓰러졌다.

엘리자베스 톰프슨, 레이디 버틀러

군사작전 그림으로 찬사를 받았던 톰프슨은 런던의 여성 미술학교에서 공부했고, 피렌체에서 주세페 벨루치에게 미술을 배우고 아카데미아디벨레아르티를 다녔다. 파리에서 에르네스트 메소니에의 그림을 본 이후, 그녀는 종교화에서 손을 떼고 전쟁화를 그리기 시작했다.

크림전쟁과 프랑스–프로이센전쟁을 비롯해, 영국의 군사작전과 전투 장면을 주로 그린 영국 화가 엘리자베스 톰프슨, 레이디 버틀러Elizabeth Thompson, Lady Butler, 1846~1933는 이 작품에서 워털루전투에 뛰어든 용기병 연대(스카츠 그레이Scots Gray)를 그렸다. 1922년 발간한 자서전에서 레이디 버틀러는 "나는 전쟁의 영광을 그린 적이 없다. 내가 그린 것은 전쟁의 비애와 영웅적 행위다"라고 설명했다.

전투 슬로건인 '스코틀랜드여 영원히!'로 제목을 붙인 이 그림은 1855년 워털루에서 돌격하는 스코틀랜드 용기병 연대를 보여준다. 이 전투 당시에는 붉은색 군복을 착용했지만 18세기 초에는 회색 군복을 입었고, 거기서 연대의 이름(스카츠 그레이)이 유래했다. 이 그림을 그렸을 당시, 톰프슨은 이미 유명한 전

쟁화가였다. 그녀의 몇몇 그림은 인기가 대단히 높아서, 왕립미술아카데미에 전시되었을 때 사람들이 그림을 보기 위해 건물 밖까지 줄을 섰을 정도였다. 톰프슨의 그림이 화제가 된 것은 그녀가 '남성적인' 주제를 그리는 여성이었던 데다가, 에너지, 인간의 삶, 살아 있는 듯한 움직임 등을 전달하는 그녀의 접근방식이 독특했기 때문이었다. 1877년에 톰프슨은 중장 윌리엄 버틀러 경과 결혼했다. 실제 전투를 본 적이 없었던 그녀는 군사 훈련 중인 남편의 연대를 관찰하고 스케치했다. 사실 스코틀랜드 용기병 연대는 이 그림에 묘사된 것처럼 전속력으로 돌진하지 않았다. 하지만 톰프슨은 관람자에게 경외감을 불러일으키기 위해 극적인 순간을 연출했다. 이 그림은 제1차세계대전 중에 영국과 독일에서 모두 선전용으로 활용되었을 정도로 찬사를 받았다. 심지어 독일군은 군복을 프로이센 군복과 비슷하게 바꾸었다.

비가 쏟아질 것 같은 하늘 아래, 단축법으로 그려진 기병들이 관람자 방향으로 달려오고 있다. 이 장면은 생생히 그려졌다. 화가가 직접 관찰한 말들은 해부학적으로 정확하며, 실제 군인들이 레이디 버틀러를 위해 작업실에서 포즈를 취했다. 당시에 전투의 전체적인 모습을 그리는 것이 일반적이었다면, 군인들과 말에게도 개성을 불어넣은 이 그림은, 상세하고 눈앞에서 벌어지는 일인 듯한 느낌을 준다.

세부 | 엘리자베스 톰프슨은 필수적인 세부를 강조하면서도 붉은색, 흰색, 파란색, 금색, 갈색, 검은색 등 선명한 색채와 빠른 붓질로 움직임의 인상을 만들어낸다.

뒷부분과 왼쪽 세부 | 구름의 형태—말, 사람, 군복, 심지어 바닥의 풀과 닮은—는 과학적으로 연구된 것으로 보인다. 연보라색과 청회색의 대기는 말을 극적으로 강조하는 금빛 광선과 균형을 이룬다.

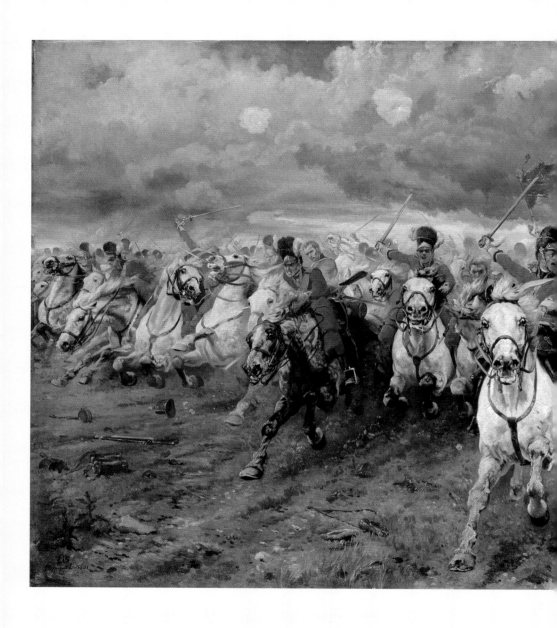

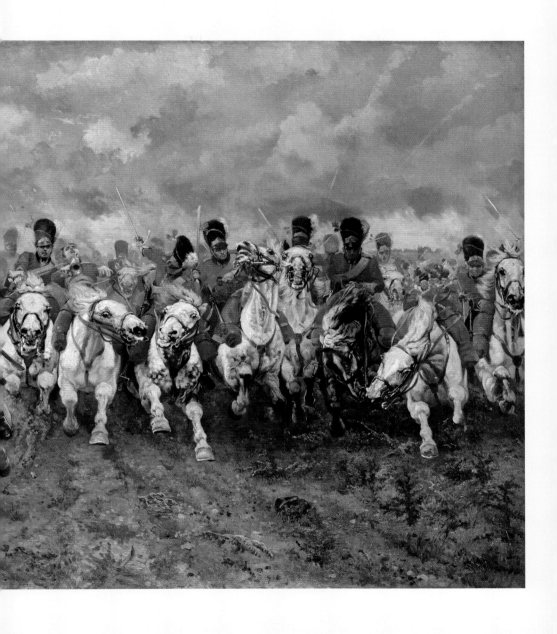

푸른 실내
Blue Interior

1883

하리에트 바케르 ● 캔버스에 유채, 84×66cm, 국립박물관, 오슬로, 노르웨이

하리에트 바케르

부유한 노르웨이 가정에서 태어난 바케르는 노르웨이와 독일에서 여러 화가에게 미술을 배웠고, 이후 파리에서 레옹 보나와 장레옹 제롬의 제자가 되었다. 1888년에 그녀는 노르웨이로 다시 돌아가 미술학교를 설립했다. 그녀는 전세계에서 전시회를 열었고 수많은 상을 받았다. 1907년부터 1925년까지 부유한 미술 후원자 올라프 프레데리크 슈에게 매년 보조금을 받았다.

풍부한 색과 강한 색조 대비가 특징인 노르웨이 화가 하리에트 바케르Harriet Backer, 1845~1932는 현장에서 그린 세밀한 실내 그림으로 찬사를 받았다.

긴 창문 앞에서 바느질을 하는 여성이 등장하는 이 그림은 부드럽게 퍼지는 빛으로 가득차 있다. 믿을 수 없을 정도로 단순해 보이는 이 그림은 사실 꽤 복잡하게 배열되어 있다. 파란 커튼이 쳐져 있는 창문은 세 개의 엷은 띠—파란색, 흰색, 파란색—로 그려졌고, 창을 통해 들어오는 빛이 여자의 얼굴과 머리, 블라우스, 그리고 여자가 바느질하고 있는 흰 천 위에서 빛난다. 빛은 또한 여자 옆의 나무 책상, 탁자에 놓인 키 큰 식물, 벽에 걸린 바다 풍경화, 파란 벨벳이 씌워진 의자 등을 비춘다. 벽, 파란색과 회색의 러그, 그림자가 드리운 의자의 군데군데 보이는 흰색은 희미한 빛의 느낌을 한층 더 일깨운다.

특정 미술사조에 속하지는 않지만 바케르의 그림은 사실주의와 자연주의 전통을 따르고 있고, 프랑스 인상주의의 영향을 강하게 받았다. 그녀는 1880년부터 1888년까지 파리에 살면서 또다른 노르웨이 화가 키티 랑에 셸란Kitty Lange Kielland, 1843~1914과 작업실을 함께 사용했다. 그녀는 인상주의 화가들과 달리 공을 들여서 아주 천천히 작업했다. 오랜 경력에도 불구하고 남긴 작품은 180여 점에 불과하다.

다른 주요 작품
「작별」, 1878년, 국립박물관, 오슬로, 노르웨이
「고독」, 1880년경, 개인 소장
「우리 집에서」, 1887년, 국립박물관, 오슬로, 노르웨이

자연주의 p.22 | 인상주의 p.23

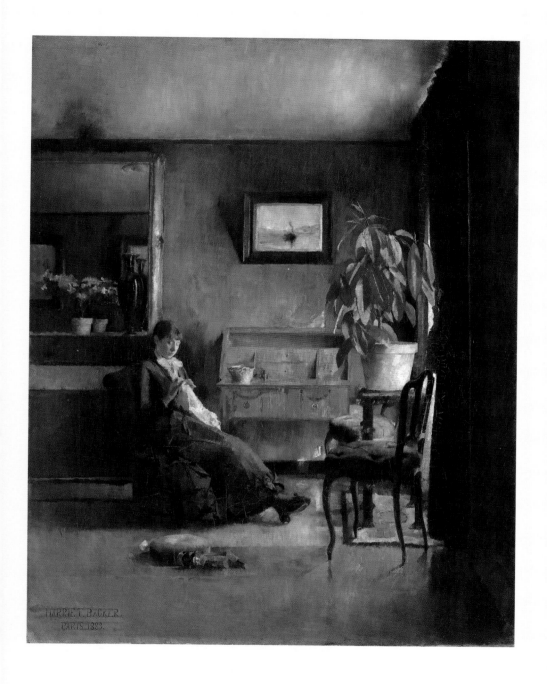

알프스산맥의 산비탈에서
쉬고 있는 소

Cattle at Rest on a Hillside in the Alps

로자 보뇌르 ● 캔버스에 유채, 54.9×66.4cm, 시카고아트인스티튜트, 일리노이주, 미국

평생 자연 속 동물을 사실적으로 묘사하는 능력으로 유명했던 로자 보뇌르Rosa Bonheur, 1822~99는 레지옹 도뇌르 대십자 훈장을 받은 최초의 여성이었다.

보뇌르는 펜실베이니아 미술아카데미와 벨기에 화가협회의 명예 회원이 되었고 멕시코의 산 카를로스 십자훈장을 수상했으며, 안트베르펜 미술아카데미의 회원이 되는 등 영예를 누렸다. 동물에 대한 자세한 연구를 통해 자연주의에 도달한 그녀는 사자와 암사자, 수사슴, 가젤, 양, 말 등 특이한 반려동물을 길렀다. 그녀는 또한 파리의 부아 드 불로뉴 공원, 도살장, 농장, 동물 시장과 말 시장에서 몇 시간이고 동물의 몸의 구조를 묘사했다. 이 그림은 멀리 보이는 언덕으로 구름이 몰려오는 순간과 폭풍우가 지나가기를 기다리며 앉아 있는 동물들을 보여준다.

보뇌르는 종래의 여성적인 주제와 여성의 행동에 대한 기대들을 무시했다. 페미니즘이 등장하기 한참 전에 그녀는 여성 평등을 지지했다. 그녀는 남자에게 의존하지 않고 재정적으로 자립했고 독립적으로 생활했다. 그리고 경찰의 특별 허락을 받아 남성 복장으로 불결한 장소들에 출입하며 동물을 연구했다.

다른 주요 작품

「말 시장」, 1855년, 메트로폴리탄미술관, 뉴욕, 미국

「바닷가의 양들」, 1865년, 국립여성미술관, 워싱턴 D.C, 미국

「윌리엄 F. 코디 대령의 초상」, 1889년, 코디휘트니서양미술관, 와이오밍주, 미국

로자 보뇌르

보르도에서 태어난 보뇌르는 남녀가 평등하다고 생각하던 미술 교사 아버지에게 처음으로 미술을 배웠다. 그녀는 14세였던 1836년에 가장 어린 나이로 루브르박물관에서 회화와 조각을 공부했다. 불과 5년 후, 그녀는 파리 살롱전에 처음으로 입선했다. 23세 때 보뇌르는 살롱전에 18점을 전시했으며, 프랑스 정부로부터 작품 제작을 요청받았다.

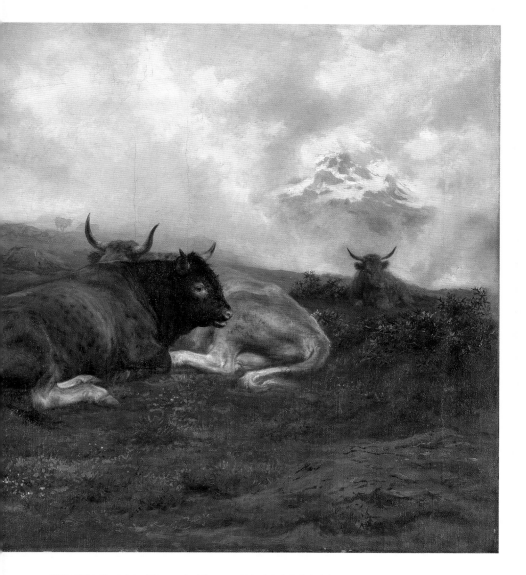

베르툼누스와 포모나
Vertumnus and Pomona

카미유 클로델 ● 대리석, 91×80.6×41.8cm, 로댕미술관, 파리, 프랑스

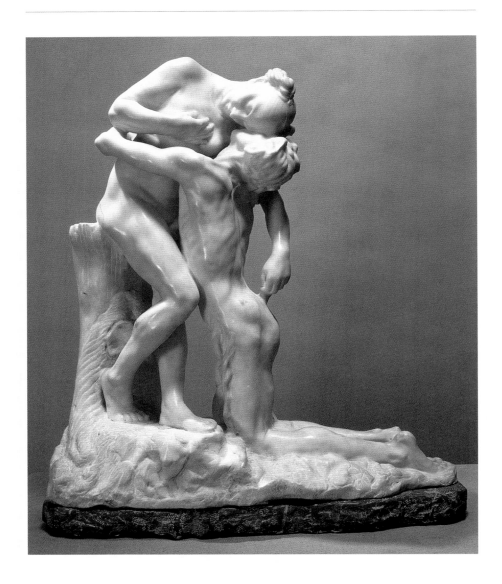

다른 주요 작품

「왈츠」, 1889~1905년, 카미유클로델미술관, 노장쉬르센, 프랑스
「클로토」, 1893년, 로댕미술관, 파리, 프랑스
「성숙기」, 1902년경, 오르세미술관, 파리, 프랑스

고대의 산스크리트어 서사시, 특히 가장 유명한 15세기 작가 칼리다사의 각색에 영감을 받은 이 조각상은 샤쿤탈라가 오랜 기간 떨어져 있던 남편 두샨타와 재회한 모습을 묘사한다.

카미유 클로델Camille Claudel, 1864~1943은 1886년에 처음 이 작품의 석고모형을 제작하고, 정부로부터 대리석 버전을 의뢰받기 위해 노력했지만 실패했다. 그러나 1888년에 제작한 녹이 생긴 석고 버전이 살롱전에서 가작으로 입선했다. 1905년에 후원자였던 메그레 백작부인의 주문으로 마침내 이 작품의 대리석 버전이 완성되었다. 이때 작품의 제목이 '베르툼누스와 포모나'가 되었다. 오비디우스의 『변신 이야기Metamorphoses』의 등장인물 이름을 사용한 것은 당시 관람자들에게 좀더 매력적일 거라는 생각에서였다. 이 이야기 속 로마의 계절의 신은 과일의 여신으로부터 신뢰를 얻기 위해 변장을 한다. 때때로 이 작품은 사랑을 위해 전부를 버린다는 의미에서 '포기'라고 불린다.

클로델은 오귀스트 로댕의 조수이자 연인이었다. 이 작품은 로댕의 유명한 「입맞춤」(1889) 같은 작품에 보이는 남성적인 관점과 이상적인 사랑에 대한 묘사와는 차이가 있다. 사실적인 장면을 묘사하는 데 매우 뛰어났던 클로델은 이 작품에서 원초적 감정, 남성과 여성의 정신과 육체의 이끌림으로서의 사랑을 표현했다.

카미유 클로델

(파리 콜라로시아카데미에서) 미술을 정식으로 공부한 최초의 여성 중 한 명이었던 프랑스 조각가 클로델은 1882년에 영국의 여성 조각가 세 명과 함께 작업실을 임대했다. 알프레드 부셰, 이후 로댕이 그녀의 멘토가 되었다. 클로델을 뮤즈이자 연인으로 여겼지만 로댕은 여자 친구와 헤어지지 않았다. 로댕과 결별한 후 분노에서 헤어나오지 못했던 클로델은 정신병원으로 보내졌다.

1893

목욕하는 아이
The Child's Bath

메리 커샛 ● 캔버스에 유채, 100.3×66.1cm, 시카고아트인스티튜트, 일리노이주, 미국

다른 주요 작품

「칸막이 관람석의 진주목걸이를 한 여인」, 1879년, 필라델피아미술관, 펜실베이니아주, 미국

「차」, 1880년, 보스턴미술관, 매사추세츠주, 미국

「뱃놀이 일행」, 1893년, 국립미술관, 워싱턴 D.C, 미국

1894년에 한 비평가가 인상주의의 '세 명의 위대한 여성들' 중 한 명이라고 불렀던 펜실베이니아 출신 메리 커샛은 프랑스에서 인상주의 화가들과 함께 작업한 유일한 미국인이었다. 커샛은 직업 화가가 되기 위해 가족의 강한 반대에 맞서 싸웠다. 그녀는 명성 있는 펜실베이니아 아카데미에서 4년간 미술을 공부했고, 그런 다음에 파리로 가서 화가이자 판화가 샤를 샤플랭과 역사화가 토마 쿠튀르에게 차례로 교육을 받았다. 그녀는 유채, 파스텔, 판화로 작업했고, 에드가르 드가에게서 1879년에 시작된 인상주의 화가들의 독립 전시회에 참여하라는 권유를 받았다. 드가는 비교적 새로웠던 사진과 일본 디자인을 소개하며 커샛에게 큰 영향을 주었다. 그녀는 1890년 파리의 에콜 데 보자르에서 본 대규모 일본판화 전시회에서 일본판화에 굉장한 매력을 느낀다.

이 그림은 커샛이 가장 즐겨 그렸던 주제, 즉 일상의 어머니와 아이를 다루고 있다. 이 그림은 애정을 보여줄 뿐 아니라 아이를 돌보는 여성을 중요한 주제로 만들며, 여성을 주변인으로 취급하지 않는 현대세계의 감각을 드러낸다. 이 장면은 위에서 본 모습으로, 독특한 구성, 평면적인 효과, 강렬한 색채, 매력적인 패턴 등은 일본 디자인의 요소들과 사진의 개념들을 반영한다. 딸을 안고 발을 씻기는 어머니의 모습에서는 강한 현실감이 느껴진다. 인물들은 윤곽선과 두터운 물감층으로 배경과 구분된다.

메리 커샛

커샛은 21세 때 부유한 부모에게 화가가 되고 싶다고 말했다. 1868년에 그녀는 미국을 떠나 유럽으로 갔고, 유럽을 여행한 후 1874년에 파리에 정착해 평생 살았다. 그해 그녀는 살롱전에 입선했고, 1877년에 만난 드가와 친한 친구가 되었다. 그녀는 1879~81년과 1886년 인상주의 전시회에 참여했다.

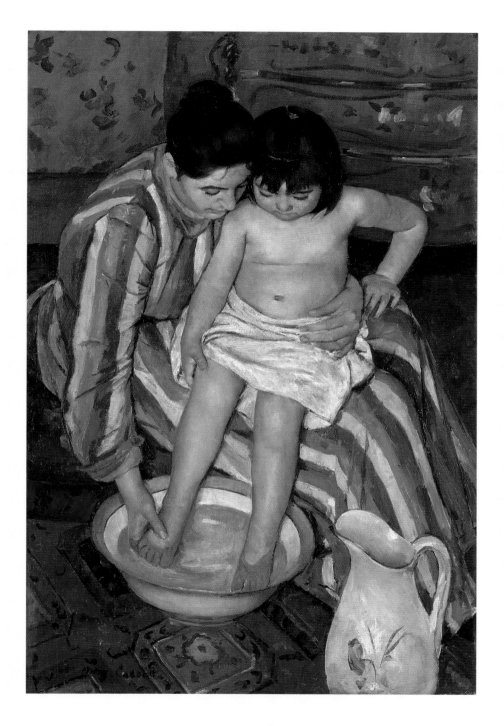

사랑의 묘약
The Love Potion

에벌린 드 모건 ● 캔버스에 유채, 104×52.1cm, 드모건재단, 길퍼드, 서리주, 영국

다른 주요 작품

「포스포로스와 헤스페로스」, 1881년,
드모건재단, 길퍼드, 서리주, 영국

「사신」, 1890년, 드모건재단, 길퍼드,
서리주, 영국

「페르세포네를 애도하는 데메테르」,
1906년, 드모건재단, 길퍼드, 서리주,
영국

영국화가 에벌린 드 모건Evelyn De Morgan, 1855~1919은 미술공예
운동, 아르누보, 상징주의, 중세주의의 영향을 통합해 영적이고
신화적이며 알레고리적인 개념들을 발전시켰다. 유년기부터 알
았던 조지 프레더릭 와츠, 그리고 그의 제자이자 그녀의 교사
이며 삼촌인 존 로덤 스펜서 스태넙의 영향도 받았다. 피렌체에
살고 있던 스태넙을 찾아간 드 모건은 르네상스의 위대한 화가
들의 그림, 그중에서도 특히 보티첼리를 연구했다.

완벽하게 그려진 세부 묘사들이 인상적인 이 보석 같은 그림
은 드 모건의 양식을 전형적으로 보여준다. 발 옆에 검은 고양
이가 있고 책이 가득한 서재에서 약을 타고 있는 여자는 제인
모리스Jane Morris, 1839~1940를 모델로 그렸다. 드 모건의 연작 중
하나인 이 그림은 영혼이 어떻게 계몽되는지 보여준다. 풍성하
게 늘어진 황금색 가운을 입은 여자는 마녀가 아니라 강하고
노련한 연금술사다. 드 모건은 여성에 대한 사회적 기대들을 뛰
어넘어 여성을 권위 있게 묘사하려고 노력한 당대의 여러 여성
미술가 중 한 명이었다. 가죽 장정의 책들 가운데 당시의 운동
에 널리 알려졌던 과학자들과 철학자들의 저서가 있다. 여자의
손 바로 위 배경에서 남자와 여자가 껴안고 있는데, 이들은 여
자가 타고 있는 약과 관련이 있는 것으로 보인다.

에벌린 드 모건

드 모건은 1872년에 사우스켄싱턴국립미술학교에 들어갔지만 여성의 '성
과'에 대한 학교의 생각에 동의하지 않아 학교를 그만두었고, 여성으로는
최초로 새로 설립된 슬레이드미술학교에 등록했다. 그녀는 유심론, 교도
소 개혁, 평화주의, 여성 참정권 등 당대 수많은 문제에 관심을 가졌다.

아르누보 p.25

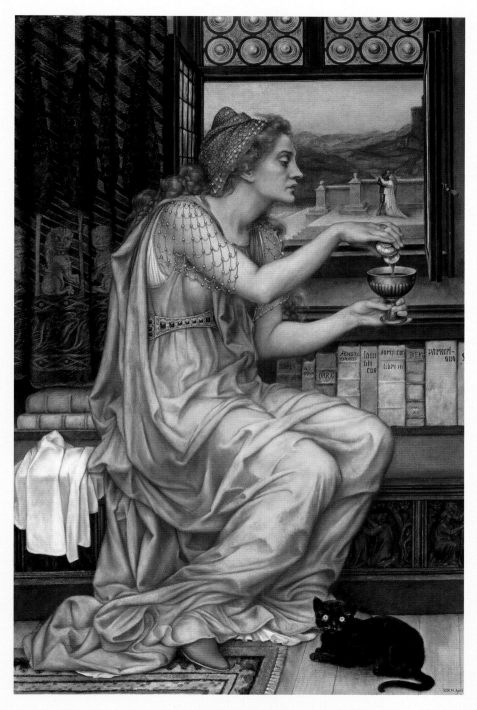

폭발
Outbreak

케테 콜비츠 ● 에칭, 인그레이빙과 애쿼틴트, 49.2×57.5cm, 영국박물관, 런던, 영국

표현주의 p.26

다른 주요 작품

「방직공들의 행진」, 1897년, 현대미술관, 뉴욕, 미국

「죽은 아이를 안은 여인」, 1903년, 국립미술관, 워싱턴 D.C, 미국

「이마를 짚은 자화상」, 1910년, 국립미술관, 워싱턴 D.C, 미국

검은 안나Black Anna로 알려진 혁명 지도자가 농민들에게 투쟁을 독려하며 팔을 들어올린다. 독일역사화협회에서 주문한 연작의 다섯번째 작품인 이 역동적인 그림은 독일 농민전Bauernkrieg로 불리는 1522~24년 독일에서 일어난 봉기를 그린 것이다.

조국을 덮친 대재앙 속에서 개인적인 비극을 경험한 케테 콜비츠Käthe Kollwitz, 1867~1945는 인간의 조건에 주목한 그림을 그렸다. 사회적·정치적·개인적 주제에 대한 자신의 감정을 표현한 그녀의 판화와 드로잉은 파괴와 가난, 슬픔으로 가득차 있다. 실제 여성 혁명가였던 검은 안나는 콜비츠에게 강렬한 페미니즘의 상징이었다. 이 작품의 예비 드로잉에서 콜비츠는 자신을 모델로 검은 안나를 그렸다. 사회적 불평등과 절망을 드러낸 이 작품은 1871년에 아서 보이드 호턴이 『더 그래픽The Graphic』을 위해 그린 삽화에서 부분적으로 영감을 받았다. 농민봉기는 결국 잔인하게 진압되었다.

콜비츠는 무엇보다도 게르하르트 하웁트만의 희곡 『길쌈쟁이들The Weavers』에서 영감을 받았고, 이 희곡을 통해 "추한 현실을 믿을 수 없을 정도로 숭고한 것으로 바꾸는" 예술의 힘을 알게 되었다고 말했다. 콜비츠는 다양한 판화 제작법을 배우고, 기법과 매체를 혼합하며 실험했다. 그녀는 모든 작품을 본질적인 요소와 몸짓으로 축소시킴으로써 보편적으로 이해될 수 있는 강렬한 감정적 효과를 만들어냈다.

케테 콜비츠

프로이센 미술아카데미 회원으로 선정된 최초의 여성이었던 콜비츠는 처음에 프로이센의 지역 판화가에게 미술을 배웠다. 그녀는 베를린에서 카를 스타우퍼베른의 제자가 되었고, 친구 막스 클링거의 작품에서 영향을 받았다. 아들과 손자가 제1차세계대전과 제2차세계대전에서 각각 전사한 후, 콜비츠의 미술은 사회적 불평등과 고통에 대한 깊은 슬픔을 표현하기 시작했다.

조각가 클라라 릴케베스트호프

The Sculptress Clara Rilke-Westhoff

파울라 모더존베커 ● 캔버스에 유채, 52×36.8cm, 함부르크미술관, 함부르크, 독일

파울라 모더존베커

드레스덴 태생의 파울라 베커는 런던 세인트존스 우드아트스쿨에서 공부했다. 독일로 돌아간 후 그녀는 교사가 되기 위한 공부를 시작했고 이후에 베를린에서 미술을 공부했으며 1898년에 보르프스베데 공동체에 합류했다. 1906년에 그녀는 남편을 떠나 파리로 갔지만 이듬해 남편과 함께 보르프스베데 공동체로 돌아왔다. 그다음해, 딸을 출산한 직후 색전증으로 사망했다.

1900년에 파울라 모더존베커는 조각가 클라라 베스트호프와 시인 라이너 마리아 릴케를 독일 보르프스베데 예술인 공동체에서 만났다. 니더작센주의 시골 마을인 보르프스베데는 1897년부터 예술인 공동체였다. 이곳에서는 여성도 남성과 동등하게 환영받았다.

1901년에 베커는 공동체를 만든 사람들 가운데 한 명인 화가 오토 모더존과 결혼했고, 베스트호프도 릴케와 결혼했다. 친한 친구 사이였던 두 부부는 서로를 '가족'이라고 불렀고, 그들의 관계가 틀어지기 전에 모더존베커는 가장 친한 친구였던 릴케베스트호프의 초상을 그렸다. 모더존베커는 독특한 양식의 표현주의 선구자였고, 또 누드 자화상을 그린 최초의 여성이었다. 이 책에 나오는 친구의 초상화에서 느슨하고 표현적인 붓터치는 평면적으로 보이는 동시에 질감이 살아 있고 반짝이면서도 흐릿하다. 색채는 어둡고 전반적인 이미지는 조각적이다. 이 작품을 그리기 5년 전에 모더존베커는 릴케베스트호프와 함께 파리로 첫 여행을 떠났다. 파리에서 그녀는 콜라로시아카데미에서 드로잉과 해부학을 공부했고, 그곳에서 본 아방가르드 미술에 강하게 이끌렸다. 모더존베커는 이 그림을 그리고 있던 1905년 11월에 "아침마다 나는 흰 드레스를 입은 클라라 릴케를 그린다. 그녀의 머리와 붉은 장미를 들고 있는 손. 클라라는 매우 아름다워 보인다. 나는 내 초상화에 그녀의 일부라도 담을 수 있다면 좋겠다. 클라라의 어린 딸 루트가 우리 옆에서 놀고 있다"라고 기록했다.

다른 주요 작품

「시골의 노파」, 1905년경, 디트로이트미술관, 미시건주, 미국
「라이너 마리아 릴케」, 1906년, 파울라모더존베커미술관, 브레멘, 독일
「결혼 6주년 기념일의 자화상」, 1906년, 파울라모더존베커미술관, 브레멘, 독일

표현주의 p.26

1907

가장 큰 10점, No. 2, 유년기, 그룹 IV

The Ten Largest, No. 2, Childhood, Group IV

힐마 아프 클린트 ● 종이에 템페라, 캔버스에 부착, 328×240cm, 힐마아프클린트재단, 스톡홀름, 스웨덴

힐마 아프 클린트

신지학과 인지학에 영감을 받은 아프 클린트는 스톡홀름의 왕립 미술아카데미에서 회화를 공부한 최초의 여성들 중 한 명이다. 보이는 세계와 보이지 않는 세계를 모두 이해하려고 노력한 그녀는 동물과 식물도 연구했다. 1896년에 여성 화가 네 명과 함께 더 파이브The Five를 결성해 집회를 개최하고 무의식적인 글쓰기와 그리기를 실험했다.

스웨덴 화가 힐마 아프 클린트Hilma af Klint, 1862~1944는 1906년부터 신지학 이론에 영향을 받아 밝은 색채로 기하학적 형태와 상징을 담은 추상화 연작을 그리기 시작했다. 사실 아프 클린트는 바실리 칸딘스키, 카지미르 말레비치, 피트 몬드리안 같은 화가보다 몇 년 앞서 구상미술을 버리고 색채와 형태의 관계를 탐구한 화가들 가운데 하나다. 그러나 생전에 그림을 거의 전시하지 않았던 데다 사후 20년 동안 자신의 작품을 공개하는 것을 금지했기 때문에, 아프 클린트의 작품은 20세기 말까지 거의 알려지지 않았다.

영적인 관점으로 삶의 여러 단계를 탐구하는 이 그림은 아프 클린트의 두번째 추상화 연작의 두번째 작품이다. 열 점으로 구성된 이 연작은 각각 유년기, 청년기, 성년기, 노년기 등 인생의 여러 단계를 묘사한다. 각 작품에는 평면적이고 밝은 색채의 원, 나선형, 유기적 형태 등이 나온다. 여기에 소개된 작품은 유년기를 나타낸다. 커다란 주황색 원은 같은 크기의 남색 원과 겹쳐지고, 꽃처럼 생긴 형태들은 감청색 배경 위를 맴돌고 있다. 아프 클린트는 이 연작을 여성 조수 한 명과 4개월 만에 완성했다. 그녀는 작업과정에 대해 이렇게 설명했다. "그림은 어떤 예비 드로잉도 없이…… 곧바로 그려졌다…… 나는 그림이 어떻게 그려져야 한다는 생각이 없었다. 그렇지만 단 하나의 붓질도 수정하지 않았고, 확신을 가지고 빠르게 작업했다."

다른 주요 작품

「가장 큰 10점, No. 3, 유년기, 그룹 IV」, 1907년, 현대미술관, 스톡홀름, 스웨덴
「제단화 그룹 X 1번」, 1915년, 개인 소장
「그룹 IX/SUW, No. 23, 백조」, 1915년, 개인 소장

추상표현주의 p.37

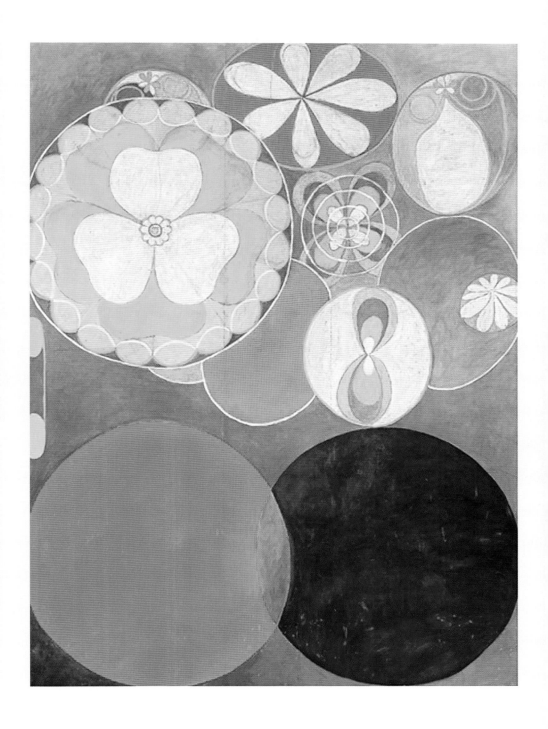

아폴리네르와 친구들
Apollinaire and His Friends

1909

마리 로랑생 ● 캔버스에 유채, 130×194cm, 현대미술관, 조르주퐁피두센터, 파리, 프랑스

프랑스 화가이자 판화가인 마리 로랑생은 작가이자 미술비평가였던 애인 기욤 아폴리네르의 선물로 이 단체 초상화를 그렸다.
　로랑생은 이전에 더 작은 버전을 그렸는데, 이 그림에도 등장하는 미국 작가이자 미술 수집가였던 거트루드 스타인(왼쪽 끝)이 그것을 구입했다. 이 그림은 아폴리네르와 로랑생을 파리 아방가르드의 중심에 위치시킨다. 그림의 중앙에는 무릎에 손을 올리고 앞쪽을 바라보는 아폴리네르가 있다. 개 한 마리가 옆에 앉아서 그를 쳐다본다. 땅바닥에 앉아 있는 엷은 파란 드레스의 로랑생은 몸과 다리는 아폴리네르를, 얼굴은 관람자를 향하고 있다. 그녀는 1907년에 피카소를 소개받았는데, 피카소는 아폴리네르의 화면 오른쪽 바로 옆에 있다. 이 당시 피카소의 뮤즈였던 페르낭드 올리비에Fernande Olivier, 1881~1966는 왼쪽에서 두번째, 정교한 머리 장식을 한 정체불명의 여자 옆에 그려졌다. 시인 마그리트 질로(피카소 뒤)와 턱수염이 난 모리스 크렘니츠도 이 그림에 등장한다.
　갈색과 회색 등 입체주의의 은은한 색채 속에서 로랑생의 파란 드레스와 아폴리네르의 푸른 타이가 시선을 끈다. 로랑생은 곡선의 윤곽선과 평면적인 느낌의 완전히 개인적인 양식을 만들어냈다. 아폴리네르는 앵데팡당전에서 혹평을 받은 그녀의 양식을 옹호했다. 그는 1912년 자신의 『입체주의 화가들Cubist Painters』에 이 그림을 싣고 다음과 같이 평가했다. "이 여성의 미술, 로랑생 양의 미술은 순수한 아라베스크를 향해 가고 있다. 그것은 자연에 대한 주의 깊은 관찰에 의해 인간화된 아라베스크다."

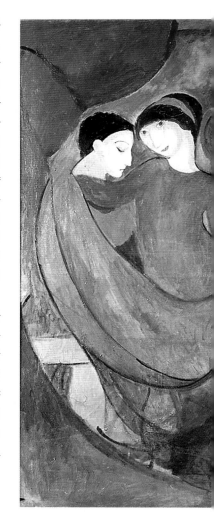

다른 주요 작품

「**젊은 여자들**」, 1911년, 현대미술관, 스톡홀름, 스웨덴

「**샤넬 양의 초상**」, 1923년, 오랑주리 미술관, 파리, 프랑스

「**원**」, 1925년, 개인 소장

마리 로랑생

창백한 피부와 검은 눈을 가진 양식화된 인물들이 등장하는 그림을 주로 그린 로랑생은 처음에 도자기 그림을 배웠고, 이후에 파리의 윙베르아카데미에서 미술을 공부했다. 1907년에 그녀는 첫 개인전을 개최하고 아폴리네르를 만나 1912년까지 그와 함께 살았다. 로랑생은 무대장치, 발레 의상 제작에 종종 참여했고, 현대여성화가협회의 창립 회원으로 활동했다.

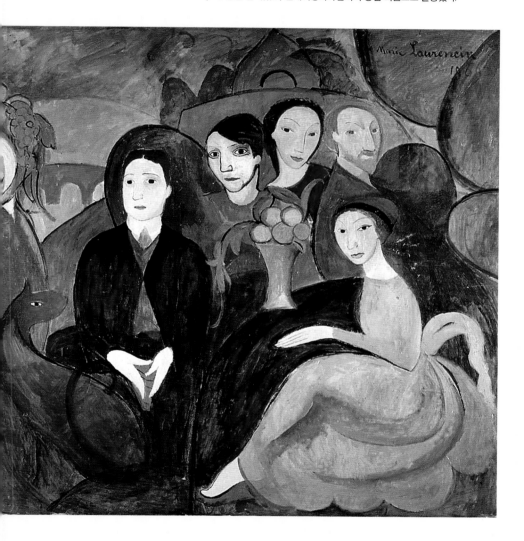

자전거 타는 사람

Cyclist

나탈리아 곤차로바 ● 캔버스에 유채, 78×105cm, 러시아국립박물관, 상트페테르부르크, 러시아

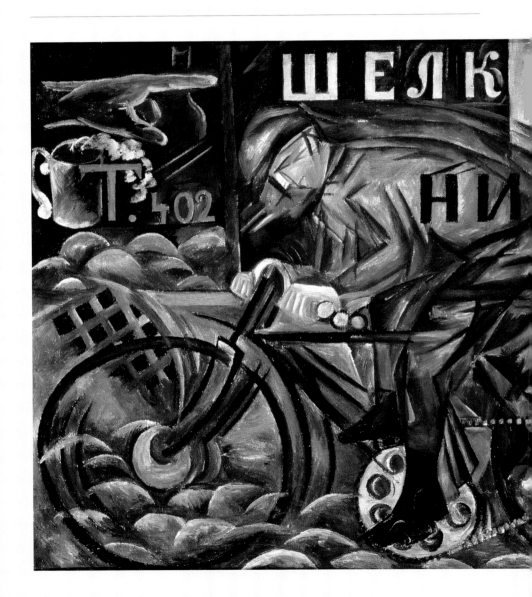

다른 주요 작품

「백합꽃을 든 자화상」, 1907년, 트레티야코프국립미술관, 모스크바, 러시아
「정원 가꾸기」, 1908년, 테이트미술관, 런던, 영국
「리넨」, 1913년, 테이트미술관, 런던, 영국

나탈리아 곤차로바는 크게 성공한 화가, 의상 디자이너, 작가, 삽화가, 무대 디자이너였다. 러시아의 네가예보에서 태어나 '러시아 미술의 여성 참정권론자'로 일컬어졌던 곤차로바는 32세 나이에 모스크바미술관에서 회고전을 개최한 최초의 여성이자 아방가르드 화가였다. 또한 미술계가 처음으로 진지하게 인정한 여성 미술가들 중 한 명으로 수많은 다른 여성 미술가들에게 영향을 미쳤다. 그녀는 "당신 자신을 더 믿고, 당신의 힘과 권리를 믿으세요. ……인간의 의지와 정신에는 한계가 없습니다"라고 말했다. 그녀의 성공에 힘입어 혁명 이후 러시아의 여성 화가들은 역사상 처음으로 남성들과 동등하게 일하며 기회를 얻기 시작했다.

곤차로바는 그녀의 미래주의 작품들, 그리고 빛의 분해에 집중하는 미술사조인 광선주의를 만들어내며 러시아에서 특히 인정을 받았다. 미래주의자들에게 중요했던 움직임의 느낌을 분명하게 보여주는 「자전거 타는 사람」은 반복과 분열된 윤곽선으로 구성되어, 자전거를 타고 도시를 지나칠 때 흐릿하게 보이는 거리 표지판과 건물들을 묘사한다. 이 그림은 자전거 타는 사람의 동작뿐 아니라, 그 시대의 기술적 진보와 빨라진 생활 속도를 매우 잘 보여준다. 곤차로바가 이 그림을 그릴 당시 러시아의 정치 상황은 불안정했으며 제1차세계대전이 임박해 있었다.

나탈리아 곤차로바

모스크바 회화, 조각, 건축 연구소에서 공부하는 동안 곤차로바는 미하일 라리오노프를 만났고, 두 사람은 평생의 동반자가 되었다. 그녀는 미술 단체인 잭오브다이아몬드와 동키스테일donkey's tail의 창립 회원이었고, 미술 사조인 광선주의를 주도했으며, 독일을 기반으로 하는 회화 단체였던 청기사와 함께 전시했다. 또한 파리의 미술계와 디자인계의 핵심적인 인물이었다.

인물들이 있는 구성
Composition with Figures

류보프 포포바 ● 캔버스에 유채, 161×123cm, 트레티야코프국립미술관, 모스크바, 러시아

다른 주요 작품

「공기+인간+공간」, 1912년, 러시아국립박물관, 상트페테르부르크, 러시아

「피아니스트」, 1914년, 캐나다국립미술관, 오타와, 캐나다

「건축학적 회화」, 1917년, 로스앤젤레스카운티미술관, 캘리포니아주, 미국

류보프 포포바는 고향 러시아를 떠나 외국으로 자주 여행을 떠났고, 이탈리아의 미래주의와 프랑스의 입체주의 등 아방가르드 미술운동을 접했다. 그녀는 두 가지 요소가 결합된 작품들을 선보이며, 다양한 시점에서 동시에 사물을 묘사하고 움직임을 암시하는 독특한 양식을 창조했다.

「인물들이 있는 구성」은 포포바가 파리에서 사설 미술학교인 아카데미드라팔레트에서 앙리 르 포코니에와 장 메챙제에게 미술을 배우고 돌아온 직후에 그린 작품이다. 주로 회색과 노란색의 분할된 색채와 선으로 구성된 이 그림은 구성이 명확하며 움직이는 느낌을 준다. 직선들과 접합부의 곡선적인 요소들로 형성된 두 인물은 밝은 색채로 인해 회색 배경과 구별되어 쉽게 알아볼 수 있다. 피카소와 브라크의 입체주의 개념을 따랐던 포포바는 정물을 그려넣음으로써 이 작품을 실재하는 세계에 단단히 묶어두고 자신이 가야 하는 길이 어딘지 보여주었다. 왼쪽의 여성은 과일 그릇 위로 보이는 밝은 파란색 부채를 들고 있다. 기타와 항아리는 여기저기에 나온다. 포포바는 전통적인 회화에서 벗어나 물리적 세계를 재현하는 방법들을 계속 탐구했다.

류보프 포포바

가장 독창적인 러시아 아방가르드 화가들 중 한 명인 포포바는 모스크바 부근의 부유한 집안에서 태어났다. 그녀는 러시아와 유럽 전역을 여행했고, 특히 입체주의, 미래주의와 관련된 영향력 있는 현대 회화 개념을 접하고 돌아왔다. 그녀는 곤차로바, 라리오노프, 블라디미르 타틀린, 말레비치 등과 함께 작업하며 완전한 추상으로 돌아섰고, 1916년에 절대주의 단체에 합류했다. 그녀는 직물을 디자인했으며 무대장치를 설계했다.

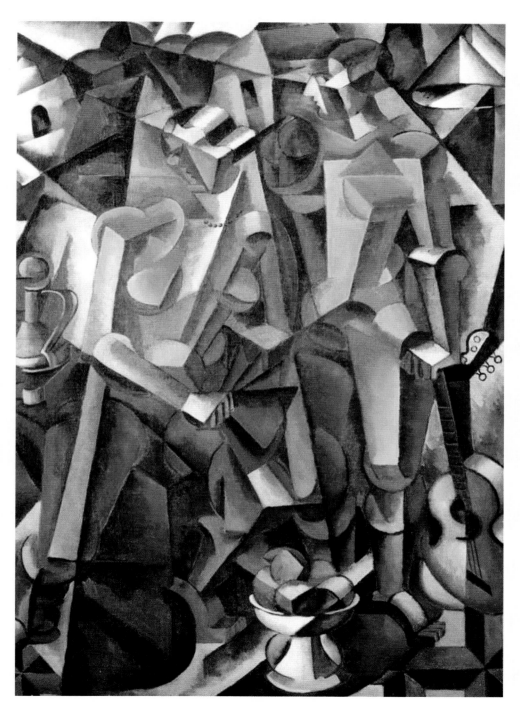

검은 배경의 자화상
Self-Portrait with Black Background

1915

헬레나 셰르브베크 ● 캔버스에 유채, 45.5×36cm, 아테네움미술관, 핀란드국립미술관, 헬싱키, 핀란드

다른 주요 작품

「회복 중인 아이」, 1888년, 아테네움미술관, 핀란드국립미술관, 헬싱키, 핀란드

「나의 어머니」, 1909년, 아테네움미술관, 핀란드국립미술관, 헬싱키, 핀란드

「검게 변한 사과가 있는 정물」, 1944년, 디디리흐센미술관, 헬싱키, 핀란드

시선을 피하는 한 여자의 창백한 얼굴이 단조로운 검은 배경에서 솟아오른다. 이 그림은 자연주의부터 표현주의에 이르는 회화양식의 변화와 자신의 달라지는 외모를 기록한 핀란드 화가 헬레나 셰르브베크가 남긴 수많은 자화상 중 하나다.

이 작품은 1914년 핀란드 미술협회의 주문으로 제작되었는데, 셰르브베크는 물망에 오른 아홉 명의 화가 가운데 유일한 여성이었다. 1906년에 유럽에서는 처음으로 여성에게 참정권을 부여한 핀란드는 어떤 나라보다 여성에게 더 개방적이었고, 셰르브베크는 핀란드에서 가장 중요한 여성 화가 중 한 명으로 인정받고 있었다.

이 그림을 제작하기 전까지, 셰르브베크는 프랑스, 영국, 상트페테르부르크, 빈, 피렌체 등지에 체류하며 다양한 영향들을 흡수했다. 그녀는 제한된 색채, 간결한 구성, 최소한의 세부 묘사, 대비되는 색조들의 평면적인 지대 등으로, 검은 배경과 대비되며 반짝이는 짙은 회색 눈과 분홍색 뺨, 창백한 피부의 여성을 그렸다. 또렷하게 윤곽이 드러난 턱과 부드럽게 채색된 얼굴은 옷과 배경에 보이는 한층 더 부드러운 붓 터치 및 희미한 윤곽선과 대비된다. 여자를 둘러싸고 있는 어둠은 관람자에게 그녀의 얼굴에 집중하라고 말한다. 여자의 옷, 그리고 뒤에 보이는 주홍색 물감통과 붓은 물감을 문질러 엷게 바른 것이다. 전체적으로 이 그림은 고요한 명상의 느낌을 표현하고 있다.

헬레나 셰르브베크

셰르브베크는 11세 때 이미 예술적 재능을 인정받았다. 그녀는 핀란드미술협회의 드로잉 스쿨에서 미술 공부를 시작했고 1880년에 국가 여행 보조금을 받아 파리로 갔다. 그녀는 레옹 보나의 제자가 되었고 콜라로시아카데미에서 공부했다. 그녀는 또 브르타뉴와 콘월의 화가 공동체에 머무르기도 했다. 핀란드로 돌아온 그녀는 점차 형태들을 단순화하고 평면적으로 만들었다.

자연주의 p.22 | 표현주의 p.26

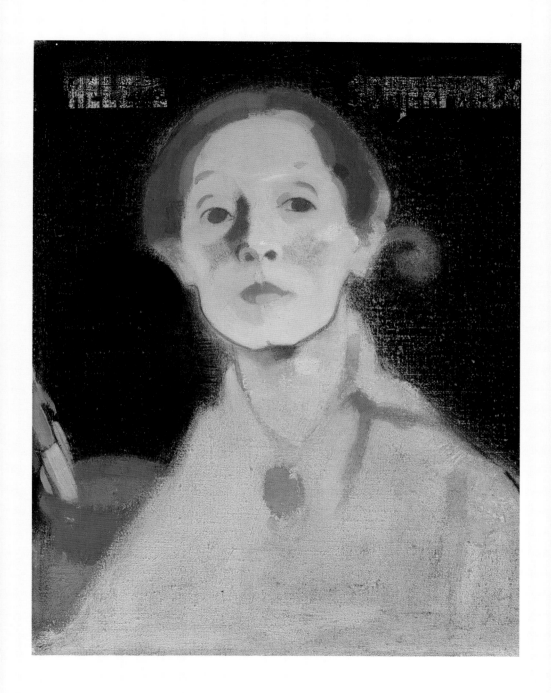

1923

푸른 방
The Blue Room

수잔 발라동 ● 캔버스에 유채, 90×116cm, 현대미술관, 조르주퐁피두센터, 파리, 프랑스

특정 미술양식을 따르지 않았고 정규 미술교육을 받지 않았던 프랑스 화가 수잔 발라동은 피에르 퓌비 드샤반, 앙리 드 툴루즈로트레크, 피에르오귀스트 르누아르, 에드가르 드가 등 파리의 화가들에게 다양한 회화 기법을 배웠다.

발라동은 이들을 통해 광범위한 개념과 방법을 흡수했다. 특히 드가와 툴루즈로트레크는 그녀의 멘토였고, 드가는 그녀 작품의 첫 구매자였다. 발라동의 그림 대다수는 혹평을 받았고 일부는 여성이 그리기에 지나친 주제로 간주되긴 했지만, 그녀는 인기 있는 화가였고 경제적으로도 성공했다.

실물 드로잉 수업에 참석하는 것이 금지되어 있었기 때문에 당시 여성 화가들은 누드를 거의 그리지 않았다. 그러나 발라동은 정물과 초상뿐 아니라 다수의 누드화를 제작했다. 남성이 묘사한 여성과 달리, 이 여자는 완벽하지 않다. 무늬가 있는 침구와 벽을 배경으로 줄무늬 바지와 캐미솔을 착용한 이 여성은 담배를 입에 문 발라동의 58세 자화상이다. 남성 화가들은 육감적인 여성들조차도 연약하고 무게가 없는 것처럼 그리는 경향이 있었다. 당대의 편안한 옷을 입고 있지만 이 인물의 자세는 여성의 신체를 이상화한 고대미술의 자세를 연상시킨다. 하지만 발라동은 이 여자를 현대적이며 살아 있는 여성으로 묘사했다. 이 여자는 활기찬 붓 터치로 그려졌고 캔버스 너머로 대담한 시선을 보내고 있다. 삼차원의 표면들은 비교적 평면적인 색채의 면들로 전환된다.

다른 주요 작품

「버려진 인형」, 1921년, 국립여성미술관, 워싱턴 D.C, 미국
「라미누를 안고 있는 릴리 월튼의 초상화」, 1922년, 개인 소장
「누워 있는 누드」, 1928년, 메트로폴리탄미술관, 뉴욕, 미국

수잔 발라동

사생아로 태어난 마리 클레망틴 발라동은 15세에 서커스단에 들어갔지만 추락 사고 이후에 파리 몽마르트르로 가서 화가들의 모델로 일했다. 당대 의 가장 중요한 화가들이 그녀를 모델로 고용했고, 그녀는 그들에게 그림에 관한 조언들을 들었다. 1896년에 발라동은 직업 화가가 되었다. 그녀는 화 가였던 아들 모리스 위트릴로와 강렬한 그림으로 유명해졌다.

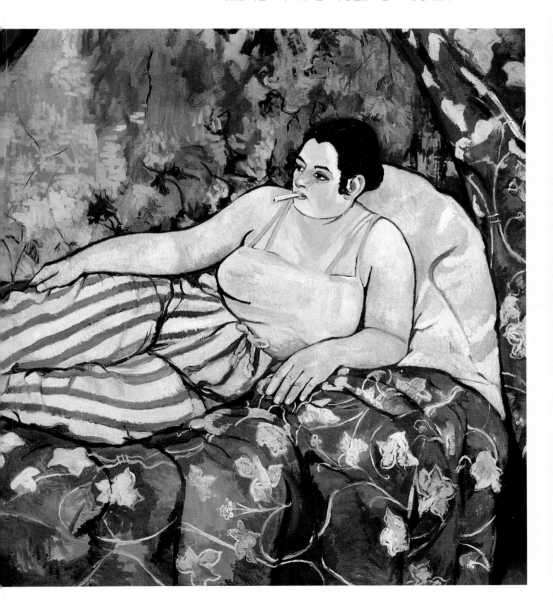

거대금융자본

High Finance

1923

하나 회흐 ● 포토몽타주, 36×31cm, 개인 소장

베를린 다다의 일원이었던 독일 미술가 하나 회흐는 포토몽타주 기법의 선구자였다. 이 기법은 입체주의 콜라주 개념과 전통적인 미술에 대한 다다의 거부에서 발전했다.

잡지와 신문에서 오려낸 이미지를 붙여서 만드는 포토몽타주는 겉으로 보기에 아무런 관련이 없는 이미지들을 한데 모음으로써 다양한 연관성을 드러낸다. 회흐의 포토몽타주는 정치를 풍자하는 동시에 미술의 개념을 확장하는 데 기여한다. 「거대금융자본」은 베를린 다다에 속해 있을 때 제작한 작품 중 하나다. 베를린 다다는 다른 도시의 다다이스트들보다 미술을 정치적이고 사회적인 문제에 대항하는 무기로 활용했다. 이 책에 소개된 작품 역시 전쟁과 자본주의가 연관되어 있음을 분명하게 보여주며, 제1차세계대전 이후의 독일의 자본주의와 재정적인 권력을 풍자적인 시각으로 바라본다.

은행가 복장의 두 남자는 비정상적으로 큰 머리를 가지고 있고 위협적으로 보이는 도구를 들었다. 왼쪽 남자의 손은 피스톤으로 대체되었고 반으로 쪼개진 얼굴의 일부는 거대한 총으로 덮여 있다. 오른쪽 남자의 머리는 19세기 영국의 화학자이자 천문학자인 존 허셜 경의 사진이다. 모든 다다이스트들과 마찬가지로 회흐에게 예술은 더 나은 세상을 위한 투쟁에 사용되고, 사회와 정치를 비추는 거울의 역할을 하며, 관람자들의 행동을 바꾸기 위해 충격을 주고 그들을 부끄럽게 만드는 것이었다.

하나 회흐

1921년에 회흐는 유리 디자인을 공부하기 위해 베를린 공예학교에 들어갔다. 제1차세계대전이 발발하자 그녀는 고향으로 돌아와 적십자에서 일했지만 얼마 후 학교로 돌아가 회화와 그래픽디자인을 공부했다. 1917년에 그녀는 오스트리아 작가이자 예술가 라울 하우스만을 만났고, 그에게서 베를린 다다이스트들을 소개받았다. 그녀는 또한 글을 쓰고 잡지 디자인을 했다.

다른 주요 작품

「독일의 마지막 바이마르 맥주 배 문화 시대를 다다의 부엌칼로 가르다」, 1919년, 국립박물관, 베를린, 독일

「아름다운 소녀」, 1920년, 개인 소장

「무제(민족지학 박물관에서 온)」, 1930년, 미술디자인박물관, 함부르크, 독일

'수동적인 성'에 대한 반박 p.188 │ 견해의 변화 p.193 │ 의심스러운 민주주의 p.199 │ 대립 p.215 │ 분노 p.216

셸 No. 1

Shell No. I

조지아 오키프 ● 캔버스에 유채, 17.8×17.8cm, 국립미술관, 워싱턴 D.C, 미국

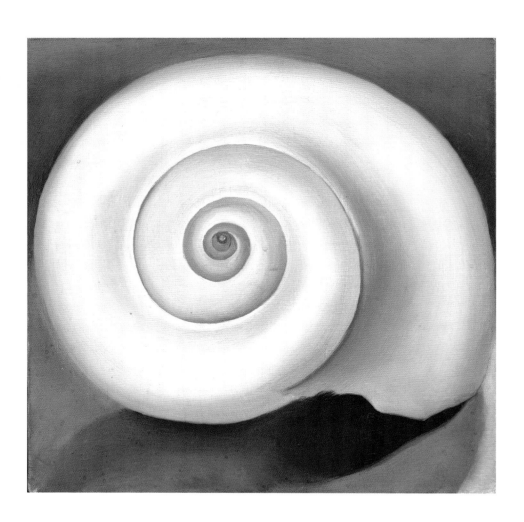

위스콘신에서 태어난 조지아 오키프Georgia O'Keeffe, 1887~1986는 세계적으로 찬사를 받은 최초의 여성 화가 중 한 명이었다. 꽃, 뼈, 조가비, 사막, 고층건물 등을 주제로 한 그녀의 작품은 대담하며 극적인 빛이 인상적이다.

오키프의 조개껍데기에 대한 관심은 할머니의 응접실에 진열되어 있던 조개껍데기를 본 유년기에 시작되었다. 그녀는 조개껍데기를 귀에 대면 파도소리가 들린다는 말을 듣는다. "그때 파도소리를 듣지 못했다. 하지만 조개껍데기를 귀에 대고 소리를 듣는 것은 정말 멋진 일이었다. 그래서 어른이 되었을 때 조개껍데기가 있었던 곳에 가서 늘 그것을 찾아다녔다"라고 회상했다. 1926년부터 그녀는 조개껍데기를 사실적이며 추상적으로 그렸다. 여기에 소개된 그림에서 둥글고 부드러운 형태의 조개껍데기는 단순화된 원형, 그리고 미묘하게 조절된 흰색과 회색 물감의 층으로 그려졌다. 이 그림의 압도적인 나선과 부드럽게 대비되는 색조들은 섬세한 표면에서의 빛과 그림자의 변화를 환기시킨다.

오키프는 특정 미술사조에 동조하지 않았다. 매우 자세하게 그린 작품도 있지만 이 작품은 피사계심도와 크로핑 같은 사진 기술이 활용되어 간결하다. 이 단순한 구성은 아르누보와 일본의 우키요에 판화에 대한 관심을 보여준다. 더 정확하게 말하면 그녀의 양식에 큰 영향을 미친 스승 아서 웨슬리 다우의 느낌이 엿보인다.

다른 주요 작품

「양귀비」, 1927년, 프레더릭 R. 와이즈먼 미술관, 미네소타대학교, 미니애폴리스, 미국

「소의 두개골, 붉은색, 흰색, 파란색」, 1931년, 현대미술관, 뉴욕, 미국

「흰독말풀 / 하얀 꽃 No. 1」, 1932년, 크리스털브리지미국미술관, 벤턴빌, 아칸소주, 미국

조지아 오키프

1905~06년에 시카고아트인스티튜트에서 공부한 후, 조지아 오키프는 아트스튜던츠리그에서 윌리엄 메릿 체이스의 제자가 되었다. 그런 다음 컬럼비아대학교 하계학교와 티처스칼리지에서 다우의 수업을 들었다. 1916년에 전위적인 갤러리 219의 소유자였던 사진작가 알프레드 스티글리츠는 그녀의 드로잉을 전시했고, 1924년에 두 사람은 결혼했다. 그녀는 급진적인 전국여성당에 입당했고, 뉴욕과 뉴멕시코에서 거주하면서 작업했다.

화가의 딸 예카테리나 세레브랴코바의 초상

1928

Portrait of Ekaterina Serebriakova, the Daughter of the Artist

지나이다 세레브랴코바 ● 레이드지에 파스텔, 61.9×47cm, 미드미술관, 매사추세츠주, 미국

다른 주요 작품

「화장대의 자화상」, 1909년, 트레티야코프국립미술관, 모스크바, 러시아

「아침식사」, 1914년, 트레티야코프국립미술관, 모스크바, 러시아

「수확」, 1915년, 오데사미술관, 우크라이나

지나이다 세레브랴코바

지금의 우크라이나에서 태어난 지나이다 세레브랴코바는 1901년부터 러시아, 이탈리아, 파리에서 미술을 공부했다. 유채, 파스텔, 수채물감 등으로 작업한 그녀는 구상회화를 선보였고, 상트페테르부르크와 모스크바에서 열린 전시회에 참가했다. 파리로 이주한 후에는 북아프리카를 비롯해 많은 지역을 여행했다. 1947년에 그녀는 프랑스 시민권을 취득했고, 36년간 떨어져 있었던 맏딸 타티아나(타타)는 파리로 가서 어머니를 만났다.

러시아의 유명 예술가 집안에서 태어난 지나이다 세레브랴코바 Zinaida Serebriakova, 1884~1967는 전통적 미술양식으로 작업했고 그래서 자주 간과되었다. 당시에 너무나 많은 작가가 비재현적인 미술을 선보였기 때문이다. 그녀의 할아버지와 할아버지의 형제 중 한 명은 건축가였고 아버지와 그의 또다른 형제는 예술가였으며, 유명한 화가였던 삼촌은 그녀가 1911년 가입한 화가 단체 '예술세계Mir iskusstva'를 결성했다. 아버지와 남편이 이른 나이에 세상을 떠나자 세레브랴코바는 네 아이와 아픈 어머니와 함께 남겨졌다. 수입이 전혀 없었던 그녀는 1924년에 파리로 가서 상류층의 초상화를 그렸다. 그러나 경제적인 어려움은 개선되지 않았던 데다, 설상가상으로 새로 들어선 소비에트 정부에 의해 귀국을 금지당했다. 결국, 그녀는 가장 어린 두 아이와 파리에서 재회했다. 가난으로 인해 세레브랴코바는 종종 자신과 아이들을 모델로 세운 섬세한 그림을 그렸다. 여기 소개된 초상화는 15세였던 화가의 딸 예카테리나—카티야라고 불렸다—를 그린 것이다. 세레브랴코바는 틴토레토, 니콜라 푸생, 페테르 파울 루벤스, 그리고 특히 알렉세이 베네치아노프 등에게 영향을 받았다. 또한 사실주의, 인상주의, 아르누보, 표현주의의 요소들을 흡수했다. 그녀는 딸 카티야를 직접 관찰하며 이 파스텔화를 그렸다. 카티야의 포즈는 구성에 역동성을 더하고 미완성된 배경은 생생한 일상성을 더한다.

자연주의 p.22

야라강 건너
Across the Yarra

클래리스 베킷 ● 판지에 유채, 32.5×45.9cm, 빅토리아국립미술관, 멜버른, 오스트레일리아

빛, 대기, 장소, 모더니티를 찬양한 클래리스 베킷Clarice Beckett, 1887~1935은 20세기 초 오스트레일리아 미술계의 요구들을 거부했다. 당시 여성 화가들은 꽃과 가정의 모습 같은 '여성적인 주제'를 그릴 때만 인정받았다. 하지만 베킷은 분위기를 자아내는 희미한 그림들을 그렸다.

「야라강 건너」는 안개에 뒤덮여 불빛이 희미하게 보이는 도시를 보여준다. 초저녁에 멜버른에서 야라강을 건너다보며 그린 것이다. 다리와 높이 솟은 고딕 첨탑이 저멀리 보인다. 이 그림은 분명하게 모습을 드러내는 것 하나 없이 안개 낀 저녁의 고요와 적막함을 전달한다.

인상주의 화가들과 제임스 애벗 맥닐 휘슬러가 비슷한 방식으로 작업한 지 한참 뒤에, 베킷은 사라지는 한순간을 포착했다. 그녀는 "자연의 아름다움의 한 부분을 진실하고 정직하게 재현하고 빛과 그림자의 매력을 보여주는" 것이 목표이며, "가능한 한 가장 정확하게 현실의 환영을 만들어내기 위해 정확한 색조들을 찾으려고 노력한다"라고 말했다. 스코틀랜드 태생의 화가 맥스 멜드럼의 이론을 전달하는 부드러운 색조의 그림에 집중한 베킷의 미술은 1910~50년경에 멜버른에서 유행한 오스트레일리아 색조운동에 속한다. 장식, 서사, 참고 문헌을 모두 무시하고, 광학적인 분석을 토대로 그림을 그려야 한다는 것이 멜드럼의 이론이었다.

다른 주요 작품
「콜린스가, 저녁」, 1931년, 오스트레일리아국립미술관, 캔버라, 오스트레일리아
「지나가는 트램」, 1931년, 사우스오스트레일리아미술관, 애들레이드, 오스트레일리아
「저녁, 세인트 킬다가」, 1935년, 뉴사우스웨일스미술관, 시드니, 오스트레일리아

클래리스 베킷

1914년부터 3년 동안 베킷은 멜버른의 국립미술관 학교에 다니며 프레더릭 맥커빈과 멜드럼에게 차례로 미술을 배웠고, 논란이 많았던 멜드럼의 이론은 그녀의 양식에 큰 영향을 미쳤다. 베킷은 아픈 부모를 돌봐야 했기 때문에 새벽과 해질녘에만 작업하러 나갈 수 있었다. 그래서 하루 중에서 은은하게 빛이 비치는 때를 묘사한, 분위기 있는 '희미한' 회화로 유명해 졌다.

세 명의 소녀
Three Girls

암리타 셰길 ● 캔버스에 유채, 92.8×66.5cm, 국립현대미술관, 뉴델리, 인도

다른 주요 작품
「젊은 여인들」, 1932년, 국립현대미술관, 뉴델리, 인도
「신부의 화장」, 1937년, 국립현대미술관, 뉴델리, 인도
「옛날 이야기꾼」, 1940년, 국립현대미술관, 뉴델리, 인도

이 그림은 '세 소녀의 무리'로도 불리는데, 1934년 암리타 셰길 Amrita Sher-Gil, 1913~41이 파리에서 인도로 돌아온 후에 그린 작품이다.

3년 후, 셰길의 그림은 봄베이미술협회의 연례 전시회에서 금상을 수상했고, 셰길은 인도에서 가장 유명한 현대작가로 자리매김했다. 유럽에서 성장하며 교육받았고 혼혈이었던 셰길은 인도를 주제로 서양의 회화양식과 색채를 종합하기에 이상적인 사람이었다. 이 그림은 또 그녀가 파리에서 어울렸던 아방가르드 화가들, 특히 폴 고갱의 대담한 양식을 반영한다. 성년이 되기 직전, 결혼 적령기의 세 명의 인도 여성들은 자신의 운명에 관해 생각하고 있다. 아무것도 바꿀 수 없다는 사실을 알고 있는 이들은 슬퍼 보이지만 운명을 담담히 받아들인다. 셰길은 "나는 인도인, 특히 가난한 인도인들의 삶을 회화적으로 해석하고, 끝없이 굴복하고 인내하는 조용한 이미지를 그리며…… 그들의 슬픈 눈에서 받은 인상을 캔버스에 옮기는 것, 그것이 나의 진정한 예술적 사명임을 깨달았다"라고 말했다.

이 작품은 셰길의 초기 사실적인 양식과 선과 색채를 강조하는 평면적인 후기 양식을 결합하고 있다. 인물을 화면에 가득 채운 구성과 검은 그림자가 있는 단조로운 배경 등은 관람자의 시선을 그림으로 이끌고 고요하고 위엄 있는 여성들에게로 관심을 집중시킨다.

암리타 셰길
셰길은 어린 시절 가족과 함께 헝가리에서 인도로 이주했다. 그녀는 11세 때 이탈리아 피렌체의 산타아눈지아타 미술학교에 들어갔고, 16세 때부터 파리의 라 그랑드쇼미에르 아카데미와 에콜 데 보자르에서 공부했다. 그녀는 당시 최연소 학생이었고, 아시아 학생으로는 유일하게 국립미술협회에서 금메달을 받았다.

후기인상주의 p.24

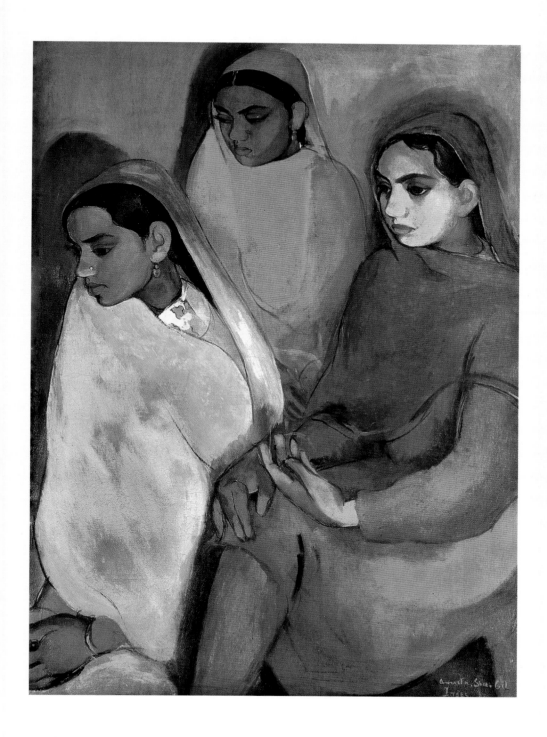

c.1937

밀드레드 마이어스 올든의 초상

Portrait of Mildred Myers Oldden

앨리스 닐 ● 캔버스에 유채, 93.3×55.2cm, 샌디에이고미술관, 캘리포니아주, 미국

앨리스 닐

펜실베이니아주에서 태어난 닐은 필라델피아여성디자인학교를 다녔다. 1930~31년에 아이를 잃고 쿠바 출신 남편이 고향으로 돌아간 후, 그녀는 신경쇠약에 걸려 자살을 시도했다. 닐은 다른 두 남자로부터 두 명의 사생아를 낳았다. 계속 그림을 그렸지만 70대 중반이 되어서야 표현적인 그림으로 명성을 얻었다.

뉴욕에서 활동한 앨리스 닐Alice Neel, 1900~84은 추상이 유행하던 시기에도 주로 구상회화, 특히 초상화에 몰두했고 친구와 가족, 연인을 표현주의적으로 그린 그림으로 유명해졌다.

닐은 단지 물리적인 유사성을 보여주는 것이 아니라 선과 색채로 인간의 정신과 에너지를 표현했다. 그녀는 "그림을 그리고 있지 않을 때도 나는 사람들을 분석한다. 화가가 아니라면 나는 심리학자가 되었을 것이다"라고 말했다. 닐은 프랭클린 루스벨트 대통령의 뉴딜정책 아래 공공산업진흥국의 재정지원을 받아 이 초상화를 그렸다. 그녀는 작업할 때 아무 말 없이 모델을 몇 시간이고 앉혀두는 것으로 유명했다. 과거 그녀가 말한 대로 "미술은 인간의 대화만큼 멍청하지 않다". 그러나 그녀도 초상화를 그리는 동안에 모델의 성격을 이해하기 위해 많은 질문을 던진 것으로 보인다.

테두리가 넓은 모자를 쓰고 감독 의자에 앉은 밀드레드 마이어스 올든은 왼손에 반지를 끼고 오른손에 담배를 들었으며, 솔직하고 확고해 보인다. 캘리포니아주 라호이아 출신인 올든은 이퀴녹스 코오퍼러티브 프레스에서 일했다. 그녀는 이 그림에서 넓은 어깨패드가 들어간 줄무늬 슈트를 착용한 세련된 인물로 묘사되었다. 줄무늬와 뾰족한 깃은 그녀의 매서운 표정과 단호한 자세를 강조한다.

다른 주요 작품

「팻 훼일런」, 1935년, 휘트니미국미술관, 뉴욕, 미국
「스페인 여인」, 1950년경, 개인 소장
「108번가의 도미니카 소년들」, 1955년, 테이트모던, 런던, 영국

부러진 기둥
The Broken Column

프리다 칼로 ● 메이소나이트에 유채, 39×30.5cm, 돌로레스올메도미술관, 멕시코시티, 멕시코

다른 주요 작품

「헨리 포드 병원」, 1932년, 돌로레스올메도미술관, 멕시코시티, 멕시코

「두 명의 프리다」, 1939년, 현대미술관, 멕시코시티, 멕시코

「벌새와 가시목걸이를 한 자화상」, 1940년, 해리랜섬센터, 텍사스대학교, 오스틴, 미국

가장 유명한 여성 화가 가운데 한 명인 프리다 칼로Frida Kahlo, 1907~45는 풍부한 색채와 개인적인 작품만큼이나 비극적이고 고통스러운 인생으로 알려져 있다. 매우 충격적인 신체적·정신적 사건과 독일계 멕시코인이라는 정체성에 큰 영향을 받았던 그녀는 때때로 초현실주의자로 불리지만 정작 자신은 꿈이나 잠재의식을 그리는 데 전혀 관심이 없다고 말했다.

이 작품에서 칼로는 황량한 풍경 속에 홀로 서 있는 모습으로 자신을 묘사했다. 척추를 대신한 산산이 조각난 기둥이 그녀의 상체를 반으로 가르고 있다. 18세 때, 스쿨버스가 트램과 충돌하면서 거의 죽을 뻔했던 그녀는 이후에 여러 차례 수술을 받았다. 이 그림은 척추 수술을 받은 직후에 그린 것이다. 심한 골절상을 입었던 그녀는 건강을 완전하게 회복할 수 없었고, 척추 수술을 받은 후에는 침대에 누워 지냈다. 지속적인 강한 통증을 완화하기 위해서 몸을 지탱하는 금속 코르셋을 착용해야 했다. 그녀는 금속 띠로 감은 자신의 벗은 상체를 그렸다. 하체에는 예수의 수의를 연상시키는 천이 둘러 있고, 몸에는 십자가형을 연상시키는 수많은 못이 박혀 있다(몸에 박힌 못은 어릴 때 소아마비를 앓은 후에 짧아지고 약해진 오른쪽 다리로만 이어진다). 얼굴은 눈물범벅이고 고통스러운 모습이지만 표정에서는 저항과 자부심이 느껴진다.

프리다 칼로

멕시코시티 근처에서 독일계 아버지와 스페인-인도계 어머니 사이에서 태어난 칼로는 6세 때 소아마비에 걸린 이후 한 다리를 절뚝거리며 걷게 되었다. 그녀는 1925년 끔찍한 버스 사고를 당했고 평생 완전히 회복되지 못했다. 1929년에 벽화가 디에고 리베라와 결혼한 후에, 멕시코 전통복장인 테우아나를 착용하고 토착적인 주제를 선보이기 시작했다. 남편과의 관계는 불안정했다. 그녀의 병세는 점차 악화되어 47세에 세상을 떠났다.

초현실주의 p.34

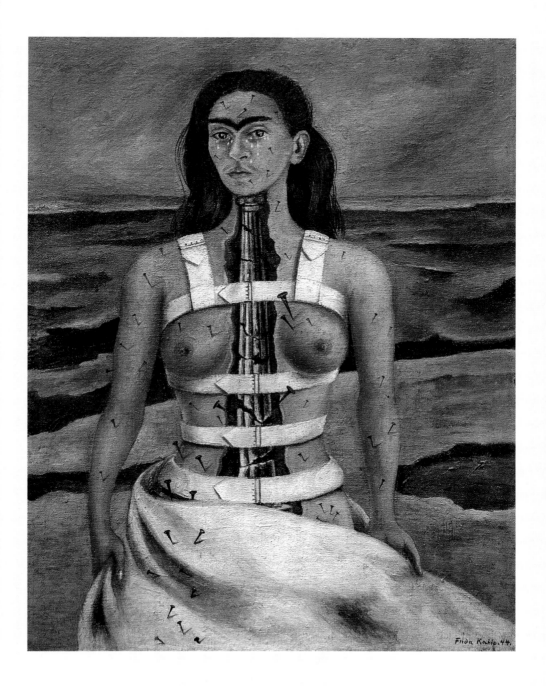

구성
Composition

리 크래스너 ● 캔버스에 유채, 96.7×70.6cm, 필라델피아미술관, 펜실베이니아주, 미국

다른 주요 작품

「밀크위드」, 1955년, 올브라이트녹스
미술관, 뉴욕, 미국

「밤의 생명체」, 1965년, 메트로폴리
탄미술관, 뉴욕, 미국

「가이아」, 1966년, 현대미술관, 뉴욕,
미국

리 크래스너와 잭슨 폴록은 1945년에 결혼하고 롱아일랜드 스프링스에 살았다. 크래스너는 침실을 작업실로 썼다. 그곳에서 기본적인 소통의 수단으로서 그림을 찬양하는 31점의 '작은 이미지Little Image' 연작을 제작했다.

이 연작에 속하는 오른쪽의 작품은 매우 공들여 그려졌고 소통에 대한 작가의 독특한 생각을 보여준다. 크래스너는 캔버스를 이젤이 아닌 탁자 위에 놓은 채 작업을 했고, 튜브에서 바로 짜거나 캔에서 떨어뜨린 물감을 막대기와 팔레트 나이프를 번갈아가며 사용해 리듬감 있게 칠했다. 그녀는 캔버스 전체를 갈색, 초록색, 노란색, 붉은색의 기하학적 형태들의 격자로 덮은 다음, 기하학적 형태들을 고대 상형문자와 닮은 흰색 선으로 둘러쌌다.

크래스너는 유년기에 히브리어를 배웠지만 이 그림을 그릴 당시에는 히브리어로 읽거나 쓰는 법을 잊어버린 상태였다. 특별히 무언가를 의미하지는 않더라도 상징과 표시는 소통 수단을 연상시킨다. 몬드리안의 격자에 영감을 얻은 이 작품은 크래스너의 뛰어난 솜씨와 통제력, 그리고 폴록의 추상표현주의와 완전히 대비되는 혁신적인 회화양식을 반영한다. 또한 흰색 선은 신비주의와 카발라Kabbalah와 연관이 있는 것으로 보인다. 오른쪽에서 왼쪽으로 그린 것도 히브리어 글쓰기와의 연관성을 드러낸다.

리 크래스너

리나 크래스너(십대 때 이름을 바꿈)는 뉴욕 브루클린에서 태어났다. 그녀는 당시 미술을 공부하는 여성들이 입학할 수 있는 유일한 공립학교인 워싱턴어빙고등학교에 다녔다. 1928년에 그녀는 국립디자인아카데미와 아트스튜던츠리그에 들어갔고, 대공황기에 공공산업진흥국의 연방미술프로젝트Federal Art Project를 통해 일자리를 얻었다. 그후 한스 호프만의 제자가 되었다.

추상표현주의 p.37

1952

소작인
Sharecropper

엘리자베스 캐틀렛 ● 리놀륨판화, 56.2×48.3cm, 필라델피아미술관, 펜실베이니아주, 미국

다른 주요 작품

「어머니와 아이」, 1944년, 메트로폴리탄미술관, 뉴욕, 미국
「무제」, 1967년, 듀세이블아프리카계미국인역사박물관, 시카고, 일리노이주, 미국
「어머니와 아이」, 1993년, 할렘스튜디오미술관, 뉴욕, 미국

조각가이자 판화가 엘리자베스 캐틀렛Elizabeth Catlett, 1915~2012은 '우리 자신과 타인이 이해하고 즐길 수 있도록 아름답고 위엄 있게 흑인들을 묘사하는 것'이 그림을 그리는 이유라고 밝혔다.

미국의 흑인인권운동의 열렬한 지지자였던 캐틀렛은 미술을 이용해 억압받는 이들, 특히 아프리카계 미국인 여성들을 옹호했다. 그녀는 흑인 화가들은 기존의 미술사조를 추종하지 말고 그들에게 중요한 경험과 문제를 반영하고 드러내는 작품을 제작해야 한다고 역설했다.

미국 남북전쟁(1861~65) 이후에 과거 아프리카계 미국인 노예의 다수가 소작농이 되었다. 이들은 임대한 농지에서 일했고 수확한 농작물 중에서 합의된 몫을 임금으로 받았다. 하지만 이러한 시스템은 농민 대부분을 빈곤층으로 전락시켰다. 여기서 소개된 그림은 여성의 용기와 굳은 의지를 강조한다. 캐틀렛은 이름을 알 수 없지만 모든 소작농을 대표하는 이 여성을 위엄 있게 묘사했다. 오랜 세월 바깥에서 힘들게 일해 얼굴에 주름이 지고 머리는 희끗희끗해졌지만, 고개를 높이 든 모습은 차분하고 단호해 보인다. 챙이 넓은 모자를 쓰고 안전핀으로 고정한 재킷을 입은 이 여성은 그림 너머를 응시하고 있다. 활기와 자부심이 넘치는 모습이다. 전통적인 권력자의 초상화처럼 관람자가 올려다보도록 그려졌다.

엘리자베스 캐틀렛

워싱턴 D.C에서 태어난 캐틀렛은 로이스 마일루 존스와 그랜트 우드 등에게 미술을 배워 미술 교사가 되었다. 그녀는 아이오와대학교에서 조각을 공부했고, 작품을 통해 사회변혁을 촉진하는 판화가 단체였던 멕시코의 민중 그래픽아트 작업장Taller de Grafica Popular에 객원 작가로 참여했다. 1962년에 그녀는 멕시코 시민권을 취득했다.

울루의 바지

Ulu's Pants

1952

리어노라 캐링턴 ● 패널에 유채와 템페라, 54.5×91.5cm, 개인 소장

다른 주요 작품

「자화상」, 1937~38년경, 메트로폴리탄미술관, 뉴욕, 미국

「캔들스틱 경의 식사」, 1938, 개인 소장

「여자 거인(알의 수호자)」, 1947년, 개인 소장

리어노라 캐링턴은 어릴 때 배운 켈트족 신화, 멕시코에 살면서 흡수한 문화적 전통, 다양한 전설을 토대로 그린 이 기이한 작품에서 정체성을 탐구한다.

이 그림에 가득한 왜곡된 원근법, 특이한 색채, 이상한 생물 등은 그녀가 꿈의 이미지, 연금술, 마법, 강신술 등에 강하게 흥미를 느꼈음을 드러낸다. 이 작품은 '정령의 동산'으로도 불리는데, 이곳에 들어간 모든 이들은 의식을 찾으며 영적·지적 성장을 이룬다. 유령 나방, 새처럼 생긴 생명체, 물고기를 닮은 생명체 등 전경의 형상들은 보는 이들을 당황스럽게 만든다. 한편, 뒤쪽에는 유령처럼 보이는 인물들이 미로에서 길을 찾고 있다. 초록색의 스핑크스처럼 생긴 생명체가 동굴 위에서 이들을 지켜보고 있고, 동굴의 문은 머리가 붉은 생명체가 지키고 있다. 동굴 안에는 다산, 부활, 미래를 상징하는 우주의, 혹은 태

세부 | 캐링턴과 에른스트의 연애는 열정적이었지만 불안했다. 에른스트는 그녀를 '바람의 신부'라고 불렀고, 그것은 날아다니는 말 두 마리가 나오는 여러 그림에 그가 붙인 제목이었다. 이 그림에서 캐링턴은 외로운 말을 그려 에른스트와 헤어졌음을 알려준다. 그녀는 종종 그림에 자신을 상징하는 백마를 그려넣었다.

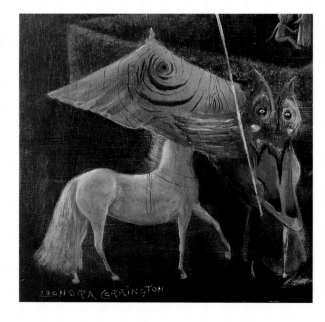

왼쪽 세부 | 꼼꼼한 붓 터치와 풍부한 색채의 부드러운 물감을 사용한 캐링턴은 많은 그림을 남기지 않았다. 그녀는 평생 동일한 양식을 고수했다.

위 세부와 뒤 페이지 | 수수께끼 같은 메시지와 불합리한 병치가 결합된 다소 불길한 이 세계에 어둠이 내려앉았다. 캐링턴은 "새벽은 아무도 숨 쉬지 않는 침묵의 시간이다. 모든 것이 얼어붙고 빛만이 달라진다"라고 말한 적이 있다.

고의 알이 놓여 있다. 물레로 아기의 몸을 빚어 어머니의 자궁 속에 넣는 이집트 신 크눔이 만든 알이다. 전설에 따르면, 동굴 속으로 들어가는 데 성공한 모든 이들은 크눔 이전의 시간, 즉 인간이 태어나기 이전의 시간으로 돌아간다.

이 작품은 자신의 인생 경험을 이해하기 위한 작가의 노력을 암시한다. 이를테면 부유한 성장기, 제2차세계대전 때 나치로부터 탈출한 일, 막스 에른스트와의 충격적인 연애, 그리고 이어지는 신경쇠약, 멕시코 시인이자 저널리스트이며 외교관인 레나토 레둑과의 결혼, 사진작가 에메리코 웨이즈와의 재혼, 그리고 1940년대 멕시코 이주 등의 경험이다.

리어노라 캐링턴

반항적인 아이였던 영국 태생의 캐링턴은 이탈리아 피렌체의 미술학교와 런던의 첼시 미술학교, 오장팡아카데미에서 차례로 공부했다. 1937년부터 그녀는 화가 막스 에른스트와 동거했지만, 1940년에 스페인으로 이주했고 신경쇠약에 걸렸으며 보호시설에서 생활했다. 1942년부터 그녀는 주로 멕시코에서 거주하며 그림을 그리고 조각을 하고 글을 썼다. 또 여성해방운동의 초기 회원으로 활동했다.

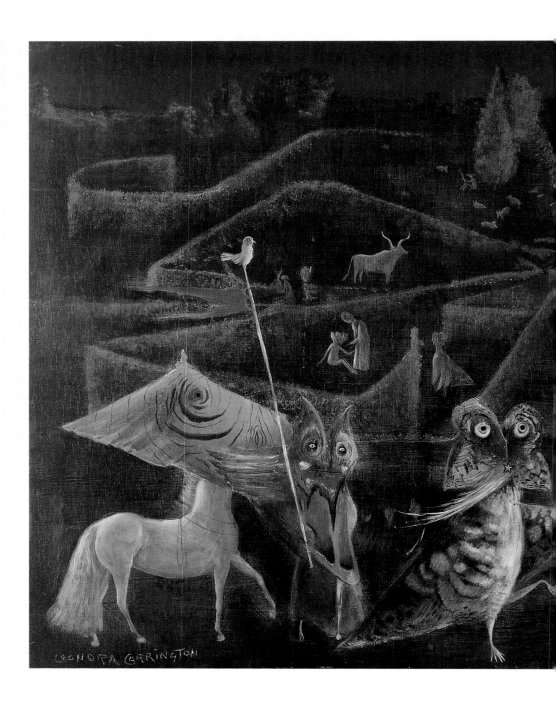

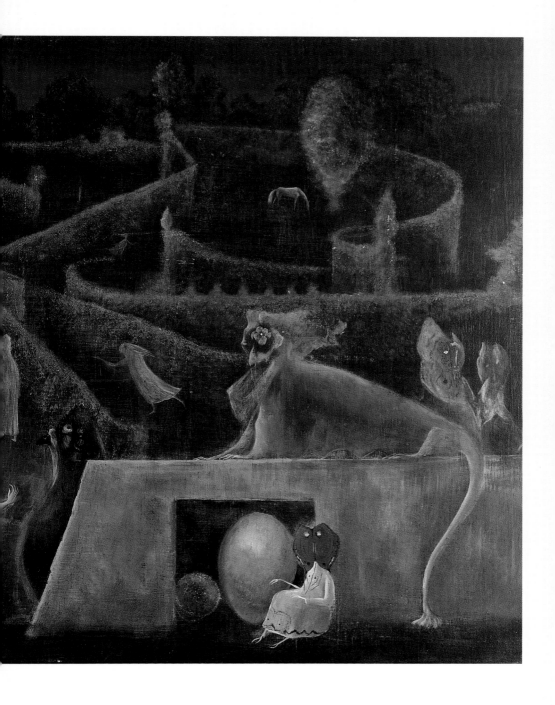

그리스에 대한 경의
Homage to Greece

1959

애그니스 마틴 ● 유채, 캔버스, 콜라주, 패널에 박은 못, 30.4×30.4cm, 개인 소장

다른 주요 작품

「**여동생**」, 1962년, 솔로몬R.구겐하임미술관, 뉴욕, 미국
「**나뭇잎**」, 1965년, 포트워스현대미술관, 텍사스주, 미국
「**행복한 휴일**」, 1999년, 테이트모던, 런던, 영국

애그니스 마틴Agnes Martin, 1912~2004은 동시대의 다른 화가들과
달리 작품으로 아름다움을 창조하려고 노력했다. 그녀는 이렇
게 말했다. "미술에 대해 생각할 때 나는 아름다움을 생각한다.
아름다움은 삶의 신비이며, 그것은 눈에만 보이는 것이 아니라
마음에도 존재한다. 아름다움은 삶에 대한 우리의 긍정적인 반
응이다."

　캐나다 태생인 마틴은 1931년에 미국에 정착했다. 1947년 이
후 그녀의 작품은 추상적으로 변했고, 그러한 특성으로 인해
종종 미니멀리스트로 분류된다. 하지만 정작 자신은 추상표현
주의 화가라고 주장했다. 마틴은 정확한 격자와 줄무늬로 구성
된 간결한 혼합매체 작품으로 유명해졌다. 「그리스에 대한 경
의」는 초기 격자 작품에 속한다. 마틴은 1940년대부터 도교와
선불교의 영향을 강하게 받았을 뿐 아니라 고대 그리스의 철학
과 문화에도 관심을 가졌다.

　무한한 공간의 느낌을 표현하고자 하는 이 작품은 조화와
아름다움에 중점을 둔 고대 그리스의 영향을 받았다. 그녀는
채색된 사각 캔버스들을 세심하게 포개고 판자에 붙여서 격자
를 만든 다음, 상단에 수평으로 못을 박았다. 인식 가능한 형태
를 거부하고 구성적인 요소들을 상당히 감소시킴으로써 무한
한 공간을 표현했다.

애그니스 마틴

1931년에 캐나다에서 미국으로
이민을 간 마틴은 워싱턴 D.C에서
교육을 받았고 뉴욕으로 이주한
후에 그림을 그리기 시작했다. 그
녀는 뉴욕에서 솔 르윗을 비롯한
신진 미술가들과 친분을 맺었다.
마틴은 1940년대에 도교와 불교
를 연구하기 시작했다. 1958년
에 마틴은 뉴욕의 베티파슨스갤
러리에서 첫 개인전을 개최했고,
1968년부터 뉴멕시코에서 홀로
생활했다.

무제

Untitled

미라 셴델 ● 캔버스에 유채, 74.9×74.7cm, 휴스턴미술관, 텍사스주, 미국

다른 주요 작품

「무제」, '드로기나스(리틀 낫띵스)' 연
작 중, 1964~66년경, 현대미술관, 뉴
욕, 미국

「작은 기차」, 1965년, 현대미술관, 뉴
욕, 미국

「무제」, '그래픽 오브젝트' 연작 중,
1967년, 현대미술관, 뉴욕, 미국

라틴아메리카의 전후 미술가들 가운데 가장 다작을 한 작가에 속하는 미라 셴델Mira Schendel, 1919~88은 철학자들, 시인들과 교유하며 미술을 통해 그들의 이론을 탐구했다.

지인과 지식인들에게 보낸 장문의 편지들은 그녀가 신학, 형이상학, 철학, 선불교 등에 지대한 관심이 있었음을 보여준다. 셴델은 언어, 목소리, 단어와 몸짓 등을 이용해 드로잉, 모노타이프, 유화, 수채화, 삼차원 오브제를 제작하며, 사람들이 다양한 소통의 수단을 통해 타인 및 우리 주변의 세계를 어떻게 이해하는지를 탐구했다.

이 작품은 셴델이 열정적으로 활동한 1960년대 초에 제작되었다. 이 작품은 연한 황갈색 삼각형 세 개, 검은색 삼각형 하나, 이렇게 네 개의 삼각형으로 구성되어 단순해 보인다. 하지만 미묘하게 추가된 요소들이 있다. 예를 들어, 연한 황갈색 구역에는 물감으로 점을 찍어 매끈하고 평평한 검은 사각형과 대비되는 거친 질감의 효과를 냈다. 부드럽고 기하학적인 요소들, 엄격한 형태들, 질감이 살아 있는 물감은 유사성과 차이를 나타내며, 인생에서, 더 구체적으로 작가와 관람자 사이의 공통점과 차이점을 상기시킨다. 이 작품은 사람들의 소통 방식에서부터 사람들의 인식 차이, 종교적인 체험, 그림을 그리는 과정에 이르기까지 다양한 개념에 대해 탐구한다.

미라 셴델

스위스 태생의 셴델은 세례를 받았고 가톨릭 신자로 성장했다. 하지만 유태계라는 이유로 1938년에 이탈리아 국적을 박탈당했을 뿐 아니라 철학 공부를 중단해야 했다. 강제로 이탈리아를 떠난 그녀는 스위스와 오스트리아 등지를 떠돌아다녔고, 유고슬라비아 사라예보에 정착했다. 1949년에 브라질로 이민을 간 셴델은 수많은 이민자 지식인들과 친분을 맺으며 라이프 드로잉과 조각을 공부했고, 회화작품과 도자기를 제작했다.

더 베이
The Bay

헬렌 프랭컨탈러 ● 캔버스에 아크릴릭, 205.1×207.6cm, 디트로이트미술관, 미시건주, 미국

1952년 10월에 헬렌 프랭컨탈러는 작업실 바닥에 놓인 캔버스에 희석된 유채를 쏟아부었다. 많은 영향을 미쳤던 최초의 '적시기-얼룩 만들기soak-stain' 작품은 이렇게 세상에 나왔다.

즉흥적이고 베일처럼 반투명한 구성이 현실세계를 어렴풋이 지시하고 있는 왼쪽의 그림처럼, 프랭컨탈러는 나중에 유채가 아니라 희석된 아크릴 물감을 사용했다. 우연의 요소에 의지했지만, 그럼에도 그녀는 감정적이거나 개인적인 내용을 피하고 전체적인 모습에 신경을 썼다. 선명한 색채들이 캔버스에 흡수되고 섞이면서, 파란색은 보라색으로 남색은 짙은 남색으로, 그리고 다양한 초록색이 스며들고 고이며 형태를 만들어내면서 캔버스의 평면성과 물감 고유의 특성을 강조한다. 즉, 작품은 환영이 아니다. 우연한 형태와 색채가 현실의 요소들을 암시하므로 프랭컨탈러는 그것이 연상시키는 모습을 그 작품의 제목으로 정했다.

프랭컨탈러의 친구이자 미술비평가 클레멘트 그린버그는 제2차세계대전의 충격으로 생긴 힘든 감정과 태도를 표현하려면 더 많은 미술이 추상적이어야 한다고 생각했다. 프랭컨탈러도 관람자들이 구상미술보다 추상미술에 더 개별적이고 폭넓게 반응할 수 있을 거라고 믿었다. 나중에 그녀는 다음과 같이 말했다. "이것은 색채들이다. 문제는 색채들이 스스로, 그리고 서로서로 무엇을 하고 있는가이다. 감흥과 뉘앙스가 배어나오고 있다."

다른 주요 작품

「산과 바다」, 1952년, 국립미술관, 워싱턴 D.C, 미국
「투티 프루티」, 1966년, 올브라이트 녹스미술관, 뉴욕, 미국
「웨스턴 드림」, 1967년, 메트로폴리탄미술관, 뉴욕, 미국

헬렌 프랭컨탈러

뉴욕에서 태어난 프랭컨탈러는 15세부터 루피노 타마요와 폴 필리, 한스 호프만 같은 화가들과 함께 공부했다. 1952년에 노바스코샤주를 방문한 후, 그녀는 캔버스를 바닥에 놓고 윈도우 와이퍼와 스펀지로 물감을 바르는 적시기-얼룩 만들기 기법을 처음으로 시도했고, 또한 판화, 점토, 강철 조각 등으로 작업했다. 영국 왕립 발레단의 무대 설계와 의상디자인을 맡았다.

무제, 혹은 아직 아닌
Untitled, or Not Yet

에바 헤세 ● 그물, 폴리에틸렌, 종이, 납덩이, 끈, 180.3×39.4×21cm, 샌프란시스코현대미술관, 캘리포니아주, 미국

다른 주요 작품

「19번 반복 III」, 1968년, 현대미술관, 뉴욕, 미국

「없이 II」, 1968년, 샌프란시스코현대미술관, 캘리포니아주, 미국

「액세션 II」, 1969년, 디트로이트미술관, 미시건주, 미국

독일 태생의 미국 작가 에바 헤세Eva Hesse, 1936~70는 초현실주의적 심리 탐구에 심취했고, 정치사상에 동조하거나 문자 그대로 해석될 수 없는 미술작품을 창작하기로 결심한다. 그녀는 밧줄, 끈, 전선, 종이 같은 산업 원료와 일상적인 소재로 부조와 조각 작품을 선보였다.

헤세는 상반되는 것들을 한데 모아서 긴장감을 형성하며, 일종의 '비非미술'에 도달하고 싶다고 말했다. "그것은 모순과 반대와 관련되어 있다. 내가 작품에 사용한 형태들에는 모순이 분명히 존재한다. 나는 질서 대 혼돈, 가느다란 것 대 덩어리, 거대함 대 작음 등을 받아들여야 한다는 것을 늘 의식하고 있었고, 가장 터무니없이 반대되는 것 혹은 극도로 반대되는 것을 찾으려고 노력했다…… 나는 언제나 그러한 것들의 부조리와 형식상의 모순에 대해 알고 있었으며, 그것은 무언가를 평균적인 것으로 만드는 것보다 늘 더 흥미로웠다."

유대인이었던 헤세는 아주 어렸을 때 나치 지배하의 독일에서 탈출해 미국으로 갔다. 회화와 산업디자인을 공부한 그녀는 처음에 추상표현주의 양식으로 작업했다. 벽에 걸린 그물주머니에 납덩이가 들어 있는 오른쪽 작품은 그녀가 '무Nothings'라고 부른 여러 작품 중 하나다. 그녀의 작품은 무엇이 조각을 구성하는가에 대해 질문하고, 작가의 손, 긍정성과 부정성, 목적과 기대 등 미술 전반에 대해 생각하게 만든다.

에바 헤세

2세 때 헤세는 킨더트랜스포트Kindertransport(유대인 어린이 구출 작전-옮긴이 주)를 통해 나치 치하 독일에서 탈출했다. 그녀의 가족은 미국에 정착했지만 어머니는 스스로 목숨을 끊었고, 이 사건은 평생 헤세의 상처가 되었다. 그녀는 프랫디자인인스티튜트, 아트스튜던츠리그, 쿠퍼유니언아트스쿨, 예일대학교 미술건축대학에서 공부했다. 결혼생활을 하며 독일에서 살았던 1964~65년을 제외하면, 그녀는 거의 일평생을 미국에서 보냈다.

추상표현주의 p.37 | 개념미술 p.43

「가족」 중 세 조각상

Three figures from Family of Man

바버라 헵워스 ● 청동, 다양한 높이에 가장 높은 것은 276.9cm, 스네이프 몰팅스, 서퍽, 영국

'언덕의 아홉 조각상'으로도 불리는 이 작품은 영국 조각가 바버라 헵워스Barbara Hepworth, 1903~75 말년의 주요 작품이다.

여기에 소개된 조상 2, 조상 1, 부모 2는 인생의 단계와 사후를 상징하는 총 아홉 개 청동 조각의 일부다. 인간의 가족처럼 조각들은 서로 어느 정도 닮았는데, 모두 대지에서 영감을 얻은 추상적인 형상이다. 청년과 소녀로 시작되는 형상들은 성숙해짐에 따라 더욱 정교해진다. 이들은 토템과 비슷하고 주변 환경에 영향을 주며 구멍과 홈은 공간을 만들어낸다. 헵워스는 이들이 지질학적 형성물처럼 '땅에서 솟아오른' 것처럼 보이고 인간의 삶을 보편적으로 보여주기를 바랐다고 말했다.

헵워스는 가족관계에 항상 관심이 있었다. 1939년에 콘월로 이사한 후에 제작한 작품들은 강한 조각적 특성들과 영적인 존재감이 있는 거석 기념물이 즐비한 랜즈엔드 주변의 이른바 '이교도적인 풍경'에 대한 그녀의 관심을 드러낸다. 그녀는 자신은 본 것을 되살리지 않고 느낀 것을 표현한다고 말했다. 이러한 접근방식은 영적인 것이 물질적인 것을 지배한다는 크리스천사이언스의 신념에 대한 관심에서 나온 것이다. 엄마이자 아내이고 조각가였던 작가 자신의 경험도 이 작품에 영향을 미쳤다.

바버라 헵워스

헵워스는 미술가로 활동한 50년 동안 자연을 관심의 대상으로 두었다. 잉글랜드 요크셔에서 성장한 헵워스는 리즈미술학교와 왕립예술학교를 다녔고, 2년간 이탈리아에 머물면서 그때 당시 거의 사용되지 않았던 직접 새기기direct carving 기법을 쓰기 시작했다. 이후 그녀는 콘월에 거주하며 작업했고, 1931년 벤 니컬슨을 만난 후 추상을 선보이기 시작했다.

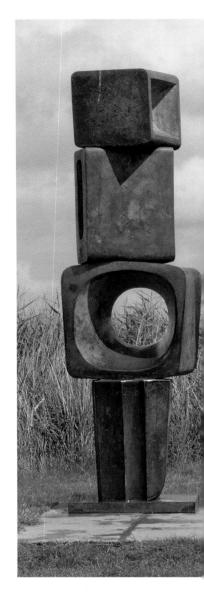

다른 주요 작품

「크고 작은 형태」, 1935년, 테이트브리튼, 런던, 영국

「펠라고스」, 1946년, 테이트브리튼, 런던, 영국

「구부러진 형태(파반)」, 1965년, 바버라헵워스미술관과 조각공원, 세인트아이
브스, 콘월, 영국

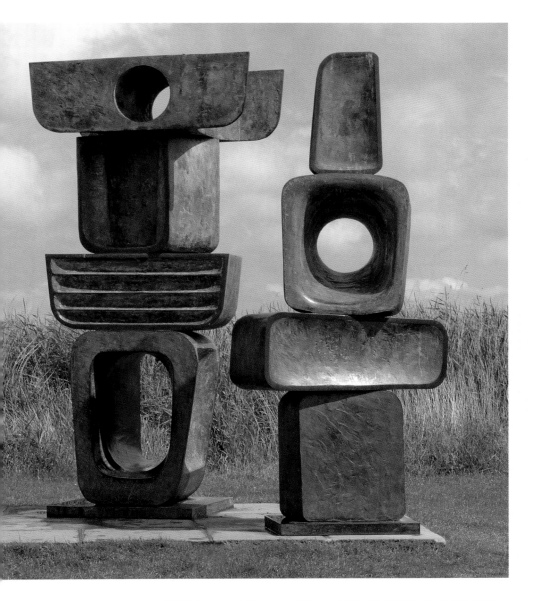

워싱턴의 봄
Springtime in Washington

앨마 토머스 ● 캔버스에 아크릴릭, 121.9×121.9cm, 개인 소장

추상표현주의 p.37

워싱턴 D.C의 정원들에서 영감을 얻은 앨마 토머스의 이 밝은 색 작품은 색과 형태로 감정을 불러일으키고 전달한다는 면에서 색면회화와 일치하지만, 작가가 현실의 요소들을 종종 암시한다는 점에서 차이가 있다.

거의 평생을 워싱턴 D.C와 그 부근에서 작업한 토머스는 이 도시의 공원 정원의 꽃과 식물을 자주 그렸다. 이러한 그림 가운데 하나인 「워싱턴의 봄」에서 그녀는 워싱턴 D.C의 수많은 원형교차로에서 자라고 있는 선명한 색의 식물들에 집중했다. 이 다양한 색채의 고리들은 위에서 내려다본 가상의 파노라마를 창조하고, 굳이 묘사하려고 하지 않아도 현실을 암시한다. 대다수의 색면화가들이 물감을 들이붓거나 혹은 엄격한 기하학적 형태들을 그리는 방식으로 작가의 개입을 최소화한 반면, 토머스는 사방으로 퍼지는 이 작품을 제작하면서 활기차고 불규칙적인 붓 터치를 사용해 고르지 않은 형태들을 만들어냈다.

토머스는 흑인 여성 화가로서 평생 수많은 어려움을 겪었다. 그렇지만 그녀는 창조적 정신이 인종이나 성별과 아무런 상관이 없다고 믿었고, 인종적 주제나 여성적 주제에 의지해 작업하지 않았다. 토머스는 흑인인권운동 시기에 활약했던 흑인 미술가들이 대부분 아프리카계 미국인들의 투쟁 양상을 보여주는 작품을 제작했음을 돌아보며 다음과 같이 말했다. "나는 색채를 통해 인간에 대한 인간의 비인간적인 행위보다 행복과 아름다움에 집중하려고 노력했다."

앨마 토머스

미국 화가 토머스는 1924년 하워드대학교에 새로 설립된 미술학부의 첫 졸업생이 되었다. 이후 그녀는 컬럼비아대학교에서 교육학으로 석사학위를 받았다. 1921년부터 워싱턴 D.C에 살면서 그림을 가르치고 색면회화 작업을 시작했다. 1972년에 그녀는 아프리카계 미국인 여성 화가로는 최초로 뉴욕의 휘트니미술관에서 단독 전시회를 개최했다.

다른 주요 작품

「아이리스, 튤립, 노란 수선화, 크로커스」, 1969년, 국립여성미술관, 워싱턴 D.C, 미국

「별이 빛나는 밤과 우주비행사」, 1972년, 시카고아트인스티튜트, 일리노이주, 미국

「엘리시온 평원」, 1973년, 스미스소니언미술관, 워싱턴 D.C, 미국

디너 파티
The Dinner Party

주디 시카고 ● 세라믹, 자기, 직물, 14.6×14.6m, 브루클린미술관, 뉴욕, 미국

주디 시카고

시카고 태생의 주디스 코헨은 가부장적 전통에서 벗어나기 위해 성을 시카고로 바꿨다. 그녀는 로스앤젤레스의 캘리포니아대학교에서 회화와 조각을 전공한 후, 1971년에 캘리포니아에서 화가 미리엄 샤피로와 함께 여성을 위한 미술 과정을 운영했다. 여성들이 가르치고 전시하고 토론할 수 있는 우먼하우스는 여기에서 탄생했다. 1973년에 그녀는 로스앤젤레스에 페미니스트 스튜디오 워크숍을 세웠다.

여성 미술가들의 경험을 넓히는 것을 목표로 하는 페미니즘미술은 1970년대 다양한 여성 작가들, 그리고 이 용어를 만든 주디 시카고에 의해 주도적으로 시작되었다.

시카고는 바느질 같은 전형적인 여성의 기술과 용접과 파이로테크닉 같은 남성의 일을 통합하고 여성 지향적인 주제들에 특별히 주목하는 작품들을 선보였는데, 그중에서 역사 속 여성들의 업적을 찬양하는 「디너 파티」가 가장 유명하다. 시카고는 이 작품을 위해, 도자기 장식과 자수 등의 장인들—장인 400명과 6년 이상—과 함께 작업했다. 그러나 완성된 후 이 작품은 곧바로 비평가들뿐 아니라 수많은 여성으로부터 공격을 받았다. 그들은 시카고가 가장 중요하게 재현한 여성의 업적이 성기였다며 그녀를 비난했다. 그래서 이 작품은 거의 30년 동안 창고에 처박혀 있었다.

역사적으로 과소평가된 여성들의 풍부한 유산을 찬양하려고 했던 시카고는 이러한 반응에 충격을 받았다. 여기에 포함된 여성 서른아홉 명은 13인씩 세 그룹으로 배열되었다. 13인은 최후의 만찬에 참석한 사람의 수였고 전부 남성이었다. 삼각형 탁자의 첫번째 면(이미지에서 오른쪽)은 선사시대부터 로마제국 시기의 여신들을 보여주고, 두번째 면(이미지에서 왼쪽)은 기독교의 출현을 다루며 종교개혁으로 끝난다. 세번째 면(위)은 혁명의 시대를 나타내고 조지아 오키프로 마무리된다.

다른 주요 작품

「지구 탄생」, 1983년, 브루클린미술관, 뉴욕, 미국
「권력 두통」, 1984년, 브루클린미술관, 뉴욕, 미국
「무지개 안식일」, 1992년, 브루클린미술관, 뉴욕, 미국

여성 예술가가 되면 좋은 점

The Advantages of Being a Woman Artist

게릴라 걸스 ● 종이에 스크린프린트, 43×56cm, 테이트모던, 런던, 영국

다른 주요 작품

「친애하는 미술 수집가」, 1986년, 테이트모던, 런던, 영국·워커아트센터, 미니애폴리스, 미네소타주, 미국

「여성들은 벌거벗어야만 메트로폴리탄미술관으로 들어갈 수 있는가?」, 1989년, 테이트모던, 런던, 영국·워커아트센터, 미니애폴리스, 미네소타주, 미국

「인종주의와 성차별이 없어진다면 당신의 미술 컬렉션은 얼마큼 가치가 있을까?」, 1989년, 테이트모던, 런던, 영국·워커아트센터, 미니애폴리스, 미네소타주, 미국

반어적인 이 포스터는 자신들을 게릴라 걸스Guerrilla Girls라고 불렀던 익명의 미국 여성 작가 그룹의 포트폴리오 「게릴라 걸스 토크 백Guerilla Girls Talk Back」에 실린 30점이 넘는 포스터 중 하나다. '성공에 대한 압박 없이 일함' '경력과 모성 사이에서 하나를 선택할 기회가 있음' '개정판 미술사에 포함될 수 있음' 등 여기에 열거된 열세 개 항목은 전부 미술계의 성차별과 인종차별에 대한 인식을 높이기 위한 것이다.

게릴라 걸스는 거의 200명의 작가들이 참여했지만 여성 미술가 10퍼센트 미만이었던 1984년 뉴욕현대미술관의 〈세계 회화와 조각의 조망International Survey of Painting and Sculpture〉 전시회 이후에 결성되었다. 게릴라 걸스 회원들은 고릴라 가면을 착용하고 필명을 사용해 자신들의 신원을 숨겼다. 1985년에 이들은 포스터를 제작하고 한밤중에 그것을 소호의 거리에 부착했다. 이 포스터들에 여성 미술가의 작품을 거의 전시하지 않는 뉴욕의 미술관 리스트를 싣고, 여성의 작품이 하나도 없거나 거의 없는 미술관에 작품을 전시한 성공한 남성 미술가들의 명단을 열거했다. 얼마 후, 게릴라 걸스는 토론회를 열고 구겐하임미술관 서점의 모든 책에 전단을 끼워넣었으며, 시위를 하기 시작했다. 그들은 모두 고릴라 가면을 쓴 채 설명회를 개최하고 작업장을 운영했다. 이들의 목표는 미술계에 내재된 가부장적이며 차별적인 전통들을 드러내는 데 있었다.

게릴라 걸스

1984년에 항의 단체로서 결성된 게릴라 걸스는 유머와 충격 전술을 이용해 세계 미술계의 노골적인 차별을 드러낸 익명의 활동가들이다. 그들은 미술관과 딜러, 큐레이터, 미술평론가 등을 표적으로 삼아 성차별과 인종차별을 폭로하고, 자신들의 메시지에 주의를 집중시키기 위해 익명으로 활동했다.

THE ADVANTAGES OF BEING A WOMAN ARTIST:

Working without the pressure of success
Not having to be in shows with men
Having an escape from the art world in your 4 free-lance jobs
Knowing your career might pick up after you're eighty
Being reassured that whatever kind of art you make it will be labeled feminine
Not being stuck in a tenured teaching position
Seeing your ideas live on in the work of others
Having the opportunity to choose between career and motherhood
Not having to choke on those big cigars or paint in Italian suits
Having more time to work when your mate dumps you for someone younger
Being included in revised versions of art history
Not having to undergo the embarrassment of being called a genius
Getting your picture in the art magazines wearing a gorilla suit

A PUBLIC SERVICE MESSAGE FROM **GUERRILLA GIRLS** CONSCIENCE OF THE ART WORLD

어떤 날
Certain Day

브리짓 라일리 ● 리넨에 유채, 165×227.5cm, 개인 소장

영국 작가 브리짓 라일리는 1980년대 이전에 물리적으로 존재하지 않는 선과 형태를 통해서도 새로운 색채와 역동성을 드러낼 수 있다는 개념을 바탕으로 관람자의 눈에서 시각적 효과들을 창출하는 단색 추상화를 많이 그렸다.

작품 한 점이 〈반응하는 눈〉 전시회 카탈로그 표지에 사용된 후, 색채와 움직임을 환기시키는 라일리의 그림들은 옵아트의 대표적인 이미지가 되었다. 완전히 추상적인 그녀의 그림은 그때부터 공간, 형태, 선, 시각적 연결 등 회화의 기본 원칙을 지속적으로 탐구했다. 라일리는 1980년대에 해외여행을 다녀온 후 다채로운 '이집트적 색채'를 채택했고, 동시에 구성적 요소들을 축소했다.

그 당시 라일리의 다른 그림과 마찬가지로, 「어떤 날」은 종이에 구아슈로 모든 것이 세심하게 작업됐으며, 최종적으로 유화 작품을 제작하기에 앞서 색채의 상호작용을 탐구한다. 이 그림은 완전한 추상임에도 햇빛이 눈부신 덥고 화창한 날을 연상시킨다. 수평적·수직적으로 분할된 이 그림은 첫눈에는 단순해 보이지만, 자세히 들여다보면 인접한 형태와의 대비나 유사성을 위해 세심하게 각각의 색 위치를 정했음을 알 수 있다. 이 역동적인 그림은 라일리가 '안정성과 불안정성, 확실성과 불확실성'으로 지칭한 효과들을 만들어내는, 리듬과 다른 리듬을 보완하는 리듬이 강조된 시각적 감각이다.

브리짓 라일리

라일리는 런던의 골드스미스대학교와 왕립예술학교를 졸업하고 단색 추상화를 그리기 시작했다. 그녀는 파트타임 미술 교사였고 광고회사에서 상업 일러스트레이터로 일했으며, 1962년에 첫 단독 전시회를 개최해 전 세계적인 호평을 받았다. 라일리는 1966년에 색채를 활용하기 시작했고 1968년에는 베니스 비엔날레에서 회화 부문 국제상을 받았다. 1980년대에 이르러 그녀의 색채는 더욱 밝아졌다.

다른 주요 작품

「사각형의 운동」, 1961년, 예술위원회컬렉션, 런던, 영국

「체포 2」, 1965년, 넬슨앳킨스미술관, 캔자스시티, 미주리주, 미국

「대화」, 1992년, 애벗 홀 미술관과 박물관, 켄들, 영국

1990

유령
Ghost

레이철 화이트리드 ● 석고와 강철 프레임, 269×355.5×317.5cm, 국립미술관, 워싱턴 D.C, 미국

개념미술 p.43

다른 주요 작품
「집」, 1993년(철거됨), 테이트브리튼(구), 런던, 영국
「급수탑」, 1998년, 현대미술관, 뉴욕, 미국
「오두막집」, 2016년, 디스커버리 힐, 거버너스섬, 뉴욕, 미국

획기적인 작품이라고 종종 묘사되는 레이철 화이트리드Rachel Whiteread, 1963~의 「유령」은 북부 런던에 있는 빅토리아시대 거실 내부의 석고 모형이다.

화이트리드에 따르면 이 작품은 "관람자를 벽으로" 만들고 "방의 공기를 보존하는" 것이 자신의 의도라고 설명했다. 이 작품을 필두로 화이트리드는 방과 계단, 탁자와 책장 같은 가구 등 주택의 공간과 사물들을, 1993년에는 집 전체를 석고로 주조했다. 이러한 작품은 모두 공간, 반대, 비교, 내부와 외부의 형태, 일상적 사물들의 존재에 관심을 두고 있다.

1982~85년에 브라이튼대학교에서 미술을 전공한 화이트리드는 조각가 리처드 윌슨에게 주조기법을 배웠다. 그녀는 버려진 주택의 거실 내벽을 두꺼운 석고 몰드로 둘러쌌고, 3개월 이상을 「유령」 제작에 매달렸다. 석고가 완전히 마른 후에 강철 프레임으로 그것들을 재조합했다. 석고 패널에는 벽, 창문, 벽난로, 굽도리널, 문, 그리고 거실의 다른 부분의 흔적들이 남아 있고, 이러한 의외의 방식으로 모습을 드러낸 거실은 웅장하고, 혼란스러우며, 익숙하면서도 낯설고, 무덤 같기도 하고 조각 같기도 하다. 이 거대한 설치작품은 내부와 외부 공간의 차이와 연관성, 비율, 조각과 건축의 유사점과 차이점 등과 관련된 개념들을 드러낸다.

레이철 화이트리드
화이트리드는 미술을 공부한 후, 런던의 슬레이드미술대학에서 조각을 전공했다. 1988년에 그녀는 첫 단독 전시회를 개최했고, 5년 후 여성 미술가로는 최초로 권위 있는 터너상 수상자가 되었다. 1995년 베니스 비엔날레에 작품을 전시했고, 그 계기로 빈의 홀로코스트 추모비 제작을 의뢰받았다.

자립 p.180 | 견해의 변화 p.193 | 역사 p.210 | 유산 p.209 | 기억 p.214 | 변형 p.217

상처 입은 별똥별
The Wounded Shooting Star (L'Estel Ferit)

레베카 호른 ● 강철, 철, 유리, 콘크리트, 높이 10m, 바르셀로네타 해변, 바르셀로나, 스페인

다른 주요 작품

「**아인호른(유니콘)**」, 1970~72년, 테이트모던, 런던, 영국

「**무질서 콘체르토**」, 1990년, 테이트모던, 런던, 영국

「**이름 없는 자들의 탑**」, 1994년, 나슈마르크트, 빈, 오스트리아

현지 주민들이 '큐브Los Cubos'라고 부르는 이 대규모 작품은 1992년 스페인 바르셀로나 올림픽 준비 기간에 레베카 호른Rebecca Horn, 1944~이 제작한 것이다.

모래사장에 놓인 콘크리트 기단 위로 강철과 유리로 만들어진 정육면체 네 개가 비틀린 채로 쌓여 있다. 이 작품은 올림픽 준비 기간에 바르셀로나의 해변에 설치된 다양한 조각 중 하나였다. 어떤 이들은 이 작품이 올림픽을 위해 재단장되기 이전에 바르셀로나의 어업지구 바르셀로네타La Barceloneta에 있었던 해산물 가판대와 황폐한 치링기토(해변의 키오스크)를 나타낸다고 하고, 또다른 이들은 20세기 초에 이 구역에 건설되었던 작은 아파트를 연상시킨다고 말한다. 하늘에서 떨어진 상처 입은 별을 나타내는 이 작품에는 창문이 있어 바다를 배경으로 서 있는 버려진 공동주택 건물과 비슷해 보인다.

독일에서 바르셀로나로 이주한 호른은 환기가 잘 안 되는 작업장에서 마스크 없이 섬유유리 작업을 했고, 1964년에 폐 중독으로 인해 심한 병을 앓았다. 그녀가 병원에 입원했던 1년 사이에 부모가 세상을 떠났다. 질병과 고립은 호른의 예술적 발전에 크게 영향을 미쳤다. 이 작품의 제목은 그 시기에 바르셀로나에서 그녀가 느꼈던 감정을 나타내는 듯하다.

레베카 호른

호른은 제2차세계대전 기간에 독일 미헬슈타트에서 태어났다. 처음에는 경제학과 철학을 공부했지만 1964년에 함부르크 미술아카데미에 들어갔다. 그녀는 폴리에스터와 섬유유리를 이용한 대규모 조각작품을 선보이기 시작했다. 1972년 제5회 도큐멘타에 최연소 작가로 작품을 전시했고, 이후에 뉴욕으로 이주해 9년간 거주하며 영화를 제작하고 첫 기계 설치작품을 제작했다.

페미니즘미술 p.41 | 퍼포먼스아트 p.42

플랜

Plan

제니 새빌 ● 캔버스에 유채, 274×213.5cm, 개인 소장

다른 주요 작품

「브랜디드」, 1992년, 개인 소장
「봉 위의」, 1992년, 개인 소장
「토르소」, 2004년, 사치갤러리, 런던, 영국

단축법으로 그려진 이 누드는 과장된 요소들이 있는 제니 새빌Jenny Saville, 1970~의 자화상이다. 그녀는 훗날 다음과 같이 말했다. "「플랜」(지방흡입 시술 위치를 나타내는 선을 여성의 몸에 그린)을 그렸을 때, 나는 지방흡입술이 무엇인지 계속 설명해야 했다. 그 당시에 지방흡입술은 아주 폭력적으로 보였다. 하지만 요즘 서구사회에서 지방흡입술이 무엇인지 모르는 사람은 없을 것이다."

이 작품을 그리기 시작한 해에 새빌은 뉴욕의 성형외과 수술실에서 의사를 관찰한 후, 몸에 수술 부위를 표시한 여성들을 그리기 시작했다. 그것은 지형도와 비슷했다. 새빌은 글래스고 미술학교 재학 중에 그린 이 작품으로 이 학교의 학생에게 주는 최고의 영예인 뉴베리상을 받았다. 크고 살집이 있는 이 여성은 남성 화가들의 전통적인 여성상과는 매우 다르다. 두꺼운 임파스토와 부드러운 물감이 색채들의 미묘한 변화와 어우러지며 얼룩덜룩한 살을 표현한다. 새빌은 이렇게 말했다. "이 여자의 몸에 그려진 선들은…… 표적과 비슷하다. 나는 반드시 절개될 부위는 아니더라도 지도의 등고선처럼 몸에 지도를 그린다는 아이디어가 마음에 든다."

제니 새빌

새빌은 여성의 몸을 주제로 하는 거대한 그림으로 가장 많이 알려졌다. 잉글랜드 케임브리지에서 태어나 글래스고미술학교에서 미술 학위를 받았다. 그녀는 신시내티대학교에서 6개월 장학금을 받았고, 이후 사업가이자 미술 딜러였던 찰스 사치와 계약했다. 새빌은 영 브리티시 아티스트yBa의 여러 전시회에 참여했고 1990년대에 세계적인 명성을 얻었다.

디즈니 판타지아의
춤추는 타조들

Dancing Ostriches from Disney's 'Fantasia'

파울라 헤구 ● 알루미늄에 부착한 종이에 파스텔, 150×150cm, 개인 소장

페미니즘미술 p.41

다른 주요 작품

「**경찰관의 딸**」, 1987년, 사치갤러리, 런던, 영국
「**춤**」, 1988년, 테이트모던, 런던, 영국
「**전쟁**」, 2003년, 테이트모던, 런던, 영국

이 작품은 1996년 런던의 헤이워드갤러리의 〈스펠바운드spell-bound〉 전시회에 출품한 파울라 헤구Paula Rego, 1935~의 세폭화 중에서 왼쪽에 있는 그림이다.

월트 디즈니 스튜디오의 「판타지아」(1940)에서 영감을 받은 이 세폭화는 영국 영화 100주년을 기념하는 작품이다. 다른 여러 작가와 함께 이 전시회에 참여 작가로 선정된 헤구는 당시에 거의 1년 전부터 파스텔의 즉각적인 효과에 매료되어 있었고 유년기 이래로 계속 디즈니 영화에 빠져 있었다. 그녀는 직접 관찰하고 또 기억을 되살려 디즈니 영화에 등장하는 동물들을 건강미가 넘치는 투박한 외모의 여성들로 대체했다. 이러한 여성의 모습은 일반적인 미술과 영화, 특히 디즈니 만화영화에서 볼 수 있는 전통적인 이상화된 여성상에 이의를 제기했다.

모델 중 한 명인 릴라 누니스는 1985년에 헤구의 남편 빅터 윌링을 간호하기 위해 고용되었다가 나중에 헤구와 함께 일했다. 그녀는 헤구의 다양한 회화작품의 모델이었고, 또 이 연작을 위해서도 다양한 포즈를 취했다. 헤구는 그것을 토대로 그림을 완성했다. 누니스를 모델로 여덟 명의 타조 여성을 모두 그렸기 때문에 여러 가지 자세와 감정을 표현하고 인물들의 유사성과 관련성을 유지할 수 있었다. 즉, 그들은 같은 사람일 수 있지만 다른 사람일 수도 있다. 헤구는 평소와 마찬가지로 인물들을 다양한 비율로 묘사했으며, 이들은 볼품없으며 불편해 보이고 남의 시선을 많이 의식하고 있다.

파울라 헤구

헤구는 포르투갈에서 자랐다. 런던의 슬레이드미술대학을 졸업했고 런던 그룹과 함께 작품을 전시했다. 그녀는 1988년에 리스본의 캘루스트굴벵키언재단과 런던의 서펜타인갤러리에서 회고전을 열었다. 또한 1989년 터너상 후보가 되었고, 1990년 런던 내셔널갤러리의 첫번째 입주 작가로 선정되었다.

리토피스틱스―이탈자 발굴

Retopistics: A Renegade Excavation

줄리 머레투 ● 캔버스에 잉크와 아크릴릭, 260×530cm, 크리스털브리지미국미술관, 벤턴빌, 아칸소주, 미국

다른 주요 작품

「스태디아 II」, 2004년, 카네기미술
관, 피츠버그, 펜실베이니아주, 미국

「미들 그레이」, 2007~09년, 솔로몬
R.구겐하임미술관, 뉴욕, 미국

「하카(그리고 폭동)」, 2019년, 개인
소장

광활한 그림 전면에서 겹쳐지는 잉크와 아크릴 물감의 알록달록한 선과 형태, 그래픽 기호들은 분주한 공공장소 같은 느낌을 불러일으킨다.

줄리 머레투Julie Mehretu, 1970~ 는 치열한 공공 활동이 이루어지는 중에 개인적인 만남과 이별이 빈번하게 발생하는 공항과 기차역 같은 역동적이고 감정적인 장소에 영감을 받아 이 작품을 제작했다. 그녀는 사회적·물리적·기술적 환경에 관심을 기울이며 관찰하고, 그후 정보를 모으고, 모든 정보를 이용해 자신이 보았던 다양한 상호작용을 표현한다. 그녀는 자신의 작품들이 "해석될 뿐 아니라 느껴지도록" 만들 생각이었다고 말했다. 그녀의 그림은 분명 즉흥적으로 보이지만, 모든 기호는 신중하게 검토되고 특정한 방식으로 배치되어 복잡하고 다층적인 차이와 관계, 단절의 장을 펼친다. 각각의 표시는 고유의 패턴과 목적을 갖고 있다. 길고 넓은 선 혹은 포개진 짧은 선, 곡선, 휘갈긴 선은 많은 사람이 모이는 곳이라면 어디서나 발생하는 개인의 이야기들을 연상시킨다. 이는 모든 것이 전개되고 움직이며, 다른 것들과 교류하고 있다는 인상을 전달한다. 선의 다양한 두께, 색채의 층, 기호의 유형은 실제 인물과 사물이라기

세부 | 기호들은 자유로워 보이지만 신중하게 검토된 것이다. 일부 기호는 행위를 암시하고, 다른 기호는 자유롭고, 고요하거나 폭발한다.

세부 | 여기에서 각각의 기호는 고유의 패턴과 목적, 고유의 위치를 가지고 있다. 다양한 색채의 선, 긴 줄, 포물선은 전 세계의 건물들의 도면과 청사진을 토대로 하는 건축 드로잉 위에서 포개진다.

세부 | 머레투는 다양하게 겹쳐진 선들을 포함하며 우리 모두에게 익숙한 장소들을 암시하는 이 그림이 멀리서 볼 때 역동적이며 분주해 보이기를 바랐다. 그러나 더 자세히 살펴보면, 다양한 차원의 행위와 상호작용이 일어나고 있는 더 작고 더 독자적인 영역들로 분산된다.

보다는 머레투가 본 후에 느낌, 활동, 감정, 다양성 등을 표현하기 위해 추상적인 형태로 재현한 환경의 다양한 모습들이다. 기호, 얼룩, 튄 물감, 호 등은 때로 무겁고 때로 연약하다. 모든 공공장소가 그러하듯 모든 것이 마치 거대하고 다층적인 패턴처럼 지속적으로 움직이는 유동상태로 존재해 리듬이 느껴진다. 단일한 초점이 없기에 관람자의 시선은 그림 속으로, 주변으로, 전체로, 사이사이로 이리저리 옮겨다니다가 원래대로 돌아온다. 머레투는 "나는 이 작품이 모든 공항 도면의 집합체로 이해되기를 바랐다"라고 말했다. "우주론처럼, 멀리 보이는 도시 혹은 우주에서는 일방통행으로 보이지만, 그림에 다가서면 전체적인 이미지가 수많은 다른 그림, 이야기, 사건으로 산산이 조각나는 그림을 그리는 것"이 그녀의 목표였다.

줄리 머레투

머레투는 에티오피아 아디스 아바바에서 태어나 뉴욕과 베를린에서 거주하며 작업하고 있다. 그녀는 로드아일랜드 디자인스쿨에서 공부했고, 맥아더상(2005)과 미국국무부 예술훈장(2015)을 비롯해 수많은 상을 받았다. 그녀의 작품은 전 세계의 공공 미술관과 개인 컬렉션에서 볼 수 있다.

소명 p.186 | '수동적인 성'에 대한 반박 p.188 | 추상미술 p.194 | 환경 p.219 | 공감 p.221

웅크린 거대 거미
Giant Crouching Spider

루이즈 부르주아 ● 청동과 스테인리스스틸, 2.7×8.4×6.3m, 샤토라코스트아트센터, 프로방스, 프랑스

둥글납작한 달걀 모양의 몸과 길고 가느다란 다리를 가진 이 거미는 루이즈 부르주아Louise Bourgeois, 1911~2010의 여러 거미 조각작품 중 하나다. 부르주아는 거미가 근면하고 자식을 보호하는 자신의 어머니를 가리킨다고 설명했다.

부르주아는 "거미는 나의 어머니에 대한 송시다. 어머니는 제일 친한 친구였다. 거미처럼 엄마도 베를 짰다. 우리 가족은 태피스트리를 고치는 일을 했고, 어머니는 작업장의 책임자였다. 어머니는 거미처럼 아주 명석했다…… 거미는 어머니처럼 도움을 주며 보호한다"라고 말했다. 부르주아는 거미의 긍정적인 특성을 강조하면서도, 거미의 검게 우뚝 솟은 구조와 매우 날카로운 발에서 좀더 일반적으로 연상되는 위협적인 면들도 인정했다.

부르주아는 가족의 작업장에서 부모님의 일을 도우면서 염색과 직물 다루는 기술을 익혔고, 이는 나중에 그녀가 작가로 성장하는 데 도움을 주었다. 부르주아의 첫번째 거미 작품은 1947년에 작은 목탄과 잉크로 그린 드로잉이었다. 수십 년이 흘러 80대가 된 그녀는 자신이 스물한 살이었던 1932년에 세상을 떠난 어머니와 거미를 연관시키며 거미 조각을 제작하기 시작했다. 어머니의 죽음으로 인한 슬픔뿐 아니라 자신의 영어 선생님과 아버지 사이의 간통은 부르주아에게 강하게 영향을 미쳤다. 이때부터 그녀의 미술은 고독, 배신, 위험, 열정, 취약성 같은 것들을 탐구했다.

루이즈 부르주아

부르주아는 20세기 동안에 계속 활동했으며, 1960년대에 페미니즘미술과 설치미술에 영향을 미쳤다. 파리에서 태어난 그녀는 처음에 수학을 공부했지만, 어머니가 세상을 떠난 후에 에콜 데 보자르, 랑송아카데미, 쥘리앙아카데미, 라 그랑쇼미에르 아카데미 등 여러 학교에서 미술을 공부했다. 그녀는 초현실주의운동에 잠시 합류했다가 1938년에 미국으로 이주했다.

초현실주의 p.34 | 페미니즘미술 p.41 | 개념미술 p.43

다른 주요 작품

「단도 아이」, 1947~49년, 솔로몬R.구겐하임미술관, 뉴욕, 미국

「**콰란타니아**」, 1947~53년, 휴스턴미술관, 텍사스주, 미국

「**둥지**」, 1994년, 샌프란시스코현대미술관, 캘리포니아주, 미국

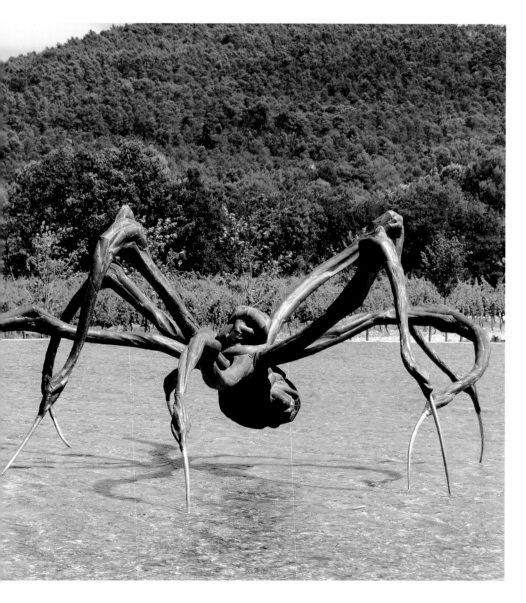

픽처레스크(패널 3—오브 유어)

Picturesque (Panel III: Of Your)

카라 워커 ● 목판에 오린 종이, 다섯 개의 패널, 각 121.9×153cm, 개인 소장

다른 주요 작품

「**사라지다—흑인 소녀의 거무스름한 허벅지와 심장 사이에서 일어난 남북전쟁의 역사적 로맨스**」, 1994년, 현대미술관, 뉴욕, 미국

「**톰 아저씨의 최후와 천국의 에바의 알레고리화**」, 1995년, 포트워스현대미술관, 텍사스주, 미국

「**미묘함 혹은 놀라운 슈거 베이비**」, 2014년, 도미노슈거플랜트, 윌리엄스버그, 버지니아주, 미국

카라 워커Kara Walker, 1969~ 는 인종, 젠더, 섹슈얼리티, 노예제도, 폭력, 흑인 역사 등의 주제를 탐구하기 위해 빅토리아시대 매체인 오린 종이 실루엣을 이용한 작품으로 유명하다. 그녀는 호평부터 충격까지 다양한 반응을 유발하는 당황스러운 이미지를 선보여왔다.

워커는 1994년부터 이러한 복잡하고 거대한 실루엣을 사용했는데, 당시 학생이었던 그녀는 주로 인종차별에 관련된 불편한 진실들을 야단스러운 방식으로 전하는 것을 목표로 삼았다. 흑인의 기념품, 역사소설, 영화, 만화, 옛날 광고를 지시하는 카라의 도발적인 이미지는 인종적인 통념과 고정관념에 맞선다. 오른쪽에 나오는 부드러운 윤곽선의 이미지들은 워커가 만들어낸 가상의 노예농장을 다루는 다섯 개 패널 작품의 세번째 패널을 구성한다. 워커는 관람자들이 이야기를 더하도록 부추기며, 일부러 말이 안 되는 서사를 만든다. 예를 들어 여기서 젊은 (흑인) 여성은 (백인 남성) 형상 혹은 단지 (남성의) 두 다리의 무게를 견디지 못하고 땅속으로 가라앉는 것처럼 보인다. 아주 작거나 혹은 멀리 있는 두 아이는 노동을 하는 것처럼 보인다. 워커의 대다수 실루엣 작품과 마찬가지로, 이 작품은 인종차별의 공포를 암시한다.

카라 워커

워커는 캘리포니아 출신 화가의 딸로 태어났으며 실루엣 작품을 제작한다. 그녀는 화가, 판화가, 조각가, 설치미술가, 영화제작자로 활동하고 있다. 워커는 애틀랜타미술대학과 로드아일랜드디자인스쿨을 다녔고, 맥아더재단의 장학금을 받은 최연소 학생 중 한 명이었다. 컬럼비아대학교와 럿거스대학교에서 강의했으며, 2018년에는 미국철학협회 회원이 되었다.

개념미술 p.43

나튀르 모르트 오 그르나드

Nature morte aux grenades

모나 하툼 ● 크리스털, 연강, 고무, 95×208×70cm, 댈러스미술관, 텍사스주, 미국

다른 주요 작품

「도로 보수 작업」, 1985년
「라이트 센턴스」, 1992년
「눈에 보이는 잔해」, 2019년

페미니즘미술 p.41 | 퍼포먼스아트 p.42

│ 모나 하툼

하툼은 베이루트대학교를 졸업하고 1975년에 런던으로 갔다. 레바논 내전
이 발발하자 런던에 남은 그녀는 바이엄쇼미술학교와 슬레이드미술대학
(유니버시티칼리지런던)에 등록했다. 그녀는 다수의 입주 작가 프로그램에
참여했고, 런던, 카디프, 마스트리흐트, 파리에서 시간제 강사로 학생들을
가르쳤다.

모나 하툼Mona Hatoum, 1952~은 영상, 퍼포먼스, 사진, 조각, 설치
작품으로 전쟁, 망명, 폭력의 주제를 다루었다.

　이 작품의 제목은 탁자 위에 석류와 과일들이 놓여 있는 앙
리 마티스의 1947년 정물화에서 따온 것이다. 하지만 하툼은
석류와 수류탄을 모두 의미하는 프랑스어 그르나드grenade로
장난을 친다. 이 작품에서 밝은 색채의 유리 오브제들은 전통
적인 정물화의 과일이라는 무해한 주제와 대중문화의 흉기 미
화를 모두 암시하고 있다. 알록달록 빛나는 장식이나 정물화의
과일들이 흉기로 변하는 것은 인생과 미술에 관해 여러 가지
생각을 불러일으킨다.

　베이루트에서 태어난 하툼은 1975년 영국을 여행하던 중에
고국에서 일어난 내전 때문에 돌아가지 못하고 런던에 남았다.
따라서 무기들과 무기의 치명적인 결말이라는 개념은 그녀에
게 개인적인 것이었다. 한편, 스테인리스스틸 탁자는 수술 도구
들을 놓는 트롤리 혹은 방부처리 테이블을 상기시킨다. 하툼은
'그르나드'를 숙련된 이탈리아 유리공예가들과 공동으로 제작
했다. 이는 전 세계의 원주민 공예품의 수요 감소와 수많은 장
인이 직면한 어려움에 관심을 집중시킨다. 다층적인 이 작품은
전쟁으로 인한 추방, 재정적이고 정치적인 투쟁, 유사점과 차이
점, 삶과 죽음 등 많은 것들을 암시한다.

하우스 뷰티풀
—전쟁을 집으로 가져오기,
새 연작 중 침입

Invasion *from the series* House Beautiful: Bringing the War Home, New Series

마사 로슬러 ● 포토몽타주, 미첼이네스&내시, 뉴욕, 미국·나겔드락슬러갤러리, 퀼른과 베를린, 독일

1960년대에 미국의 미술가 마사 로슬러Martha Rosler, 1943~ 는 베트남전쟁에 반대하는 정치적 포토몽타주를 선보였다.

안락한 미국 가정의 실내에 전쟁 장면들을 삽입한 포토몽타주 연작 '하우스 뷰티풀—전쟁을 집으로 가져오기'(1967~72년경)는 로슬러의 가장 유명한 작품 중 하나다. 영상, 사진, 설치, 퍼포먼스, 텍스트 등 다양한 매체를 활용해 전쟁과 페미니즘 이슈 같은 정치적이고 사회적 관심사를 폭넓게 제기하는 그녀의 예술과 행동주의는 서로 얽혀 있다. 로슬러의 예리하면서도 냉소적인 접근방식은 영향력이 상당했다. 그녀는 2004년 미국 대통령 선거 기간에 이라크전쟁에 대한 반응으로 새로운 연작 '전쟁을 집으로 가져오기'를 선보였고, 2008년까지 계속 제작해나갔다. 여기에 소개된 「침입」은 이 연작에 속하는 작품이다. 주황색과 노란색의 폭발 장면을 배경으로 군대의 전차들이 전진한다. 검정색 슈트와 흰 셔츠, 반짝이는 구두와 좁은 넥타이를 착용하고, 머리를 모두 매끈히 뒤로 넘긴 장신의 남성 모델 부대가 같은 방향으로 걸어가고 있다.

로슬러의 가장 초기 연작과 달리, 여기에는 선명한 색채의 디지털 프린트 이미지들이 포함되어 있다. 그녀는 자신은 30년 전에 만든 것을 다시 다루고 있지만, 이라크전쟁은 베트남전쟁과 근본적으로 동일한 시나리오를 따르고 있다는 점을 지적하고 싶었다고 말했다. 그녀의 말에 따르면 "우리가 전쟁을 하는 방식은 하나도 달라지지 않았다."

마사 로슬러

로슬러는 뉴욕에서 성장하고 캘리포니아에서 공부했으며 인권운동과 반전 운동에 참여했다. 1974년에 샌디에이고 캘리포니아대학교를 졸업했다. 활동 초창기부터 그녀의 목표는 여러 가지 사회적 이슈에 대한 의식을 고취하는 것이었다. 로슬러는 활발하게 강연을 하고 학생들을 가르치고 저술 활동을 이어가고 있으며, 그녀의 작품은 다수의 상을 받으며 인정받았다.

다른 주요 작품

「아름다운 몸 혹은 아름다움은 고통을 모른다」, 1966~72년경

「두 불충분한 기술記述 시스템 속 바워리 지역」, 1974/75년

「원형(신이여 미국을 축복하소서)」, 2006년, MACBA, 바르셀로나, 스페인

영원 소멸의 여파
Aftermath of Obliteration of Eternity

구사마 야요이 ● 나무, 거울, 플라스틱, 아크릴 패널, LED, 알루미늄 설비, 4.2×4.2×2.9m, 휴스턴미술관, 텍사스주, 미국

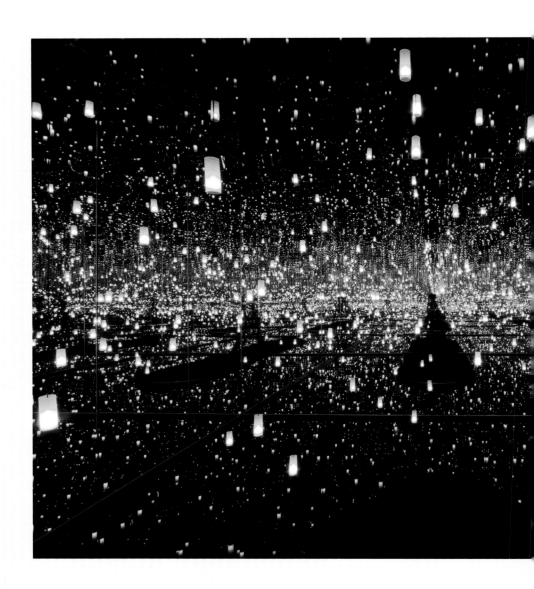

다른 주요 작품

「No. F」, 1959년, 현대미술관, 뉴욕,
미국

「나의 영원한 혼 연작」, 2009~현재,
여러 장소

「호박에 대한 나의 영원한 사랑」,
2016년, 여러 장소

구사마 야요이

일본에서 가장 유명한 현대미술가 중 한 사람인 구사마는 마쓰모토시에서 태어나 교토에서 미술을 공부했고 1950년대에 뉴욕으로 갔다. 그녀는 서구의 남성 중심의 환경에서 아시아 출신 여성 작가로서 어려움을 겪었다. 하지만 1960년대 중반, 구사마는 도발적인 해프닝 작품들과 전시로 아방가르드 미술계에서 유명해졌다. 그녀는 1993년 제45회 베니스 비엔날레에서 일본을 대표했고, 현재는 도쿄에 거주하며 작업하고 있다.

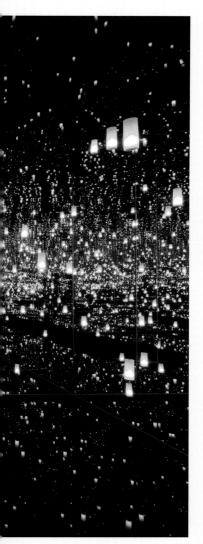

중앙의 플랫폼에 선 관람자를 무수한 불빛이 에워싸고, 불빛은 곧바로 사라져버린다. 구사마 야요이Yayoi Kusama, 1929~는 2009년에 인생, 죽음, 무한함에 대한 그녀의 생각을 보여주는 이 작품을 제작했다.

인간이 무한의 세계에 동화된다는 사상에 매료된 구사마는 관람자를 방에 집어넣고 중앙의 플랫폼에 세웠다. 그곳에서 관람자는 반짝이는 환영을 마주한다. 무수히 많은 작은 불빛이 빛나는데, 그중 일부는 실제 불빛이고 일부는 반사된 불빛이다. 1분 안에 빛은 모두 사라진다. 그런 다음 이 순환이 다시 시작된다. 구사마의 설명에 따르면, "나는 늘 삶을 이해해보려고 노력한다. 삶의 깊이와 굴곡의 신비…… 매일매일 나는 이러한 신비가 환기시키는 위대함을 이해하고, 사랑은 영원하며 계속해서 나타나고 사라지고 있다는 사실을 안다…… 나는 살아 있고…… 오늘에 이를 수 있어서 정말 기쁘다. 우리는 이 영원성 속에서 한순간 번쩍이다가 사라지고, 또다시 꽃을 피우는 일을 반복하고 있다."

오랫동안 구사마는 거울, 빛, 반복되는 요소 등을 통합하며 관람자에게 강렬한 감정을 일으키거나 관람자를 혼란스럽게 만드는 환경을 창조했다. 이 작품은 구사마가 어릴 때부터 봐온 환각을 나타내기도 한다. 이 작품을 제작할 때, 그녀는 빛이 끝없이 이어지는 환영을 만들어내기 위해 거울 활용에 주목했다.

예술가가 여기 있다

The Artist Is Present

2010

마리나 아브라모비치 ● 퍼포먼스, 3개월, 현대미술관, 뉴욕, 미국

마리나 아브라모비치는 1970년대 초부터 자신과 (많은 경우에) 참여자들에게 감정적·지적·신체적으로 도전하는 다양한 퍼포먼스를 통해 작가와 관람자의 복잡한 관계를 탐구해왔다.

2010년에 아브라모비치는 거의 3개월간 하루 여덟 시간씩, 퍼포먼스 「예술가가 여기 있다」를 선보였다. 이 기간에 그녀가 빈 의자를 앞에 두고 앉아 있으면 관람자가 한 사람씩 와서 그 의자에 앉아 그녀와 눈을 마주쳤다. 3개월 동안 의자가 비어 있

다른 주요 작품

「리듬 10」, 1973년, 에든버러, 영국

「정지에너지」, 1980년, 암스테르담, 네덜란드

「바다가 보이는 집」, 2002년, 숀켈리 갤러리, 뉴욕, 미국

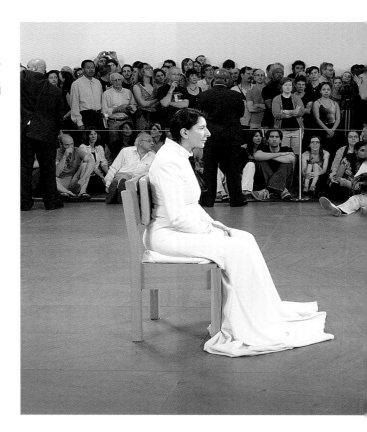

페미니즘미술 p.41 | 퍼포먼스아트 p.42

었던 적은 한 번도 없었고, 늘 차례를 기다리는 관람자들의 긴 줄이 늘어서 있었다. 퍼포먼스가 진행되는 동안에 아브라모비치는 약 1000명의 낯선 사람과 얼굴을 마주했고, 사람들 대부분은 호흡과 심장박동 같은 자신의 신체리듬과 그때 당시 친분이 있던 사람과의 관계에 집중하며 감동으로 울음을 터뜨렸다. 작품에 관람자를 자주 참여시키는 아브라모비치는 인간의 신체적 한계, 정신의 가능성, 인식, 개인적인 투쟁, 주변 사람들에 대한 편협함, 사람들 사이의 관계 등의 주제를 다룬다. 언젠가 그녀는 이런 말을 했다. "제일 중요한 것은 개념이고, 개념은 나의 퍼포먼스아트의 출발점이었다. 내가 처음으로 관람자들 앞에 섰을 때, 몸이 나의 매체라는 사실을 깨달았다."

마리나 아브라모비치

아브라모비치는 베오그라드에서 할머니와 함께 살면서 유년기를 보냈다. 그녀는 베오그라드와 크로아티아 자그레브의 미술학교에서 공부했다. 아브라모비치는 1975년에 만난 독일 미술가 울라이(프랑크 우베 라이지펜)와 함께 미술작품을 제작하고 선언문을 작성했으며, 유럽, 오스트레일리아, 인도, 중국 전역을 여행했다. 그녀는 1990년부터 파리, 베를린, 함부르크, 브런즈윅 등지에서 초빙교수로 학생들을 가르쳤다.

드레스-스테이지

Dress-Stage

로제마리 트로켈 ● 양모, 캔버스, 플렉시글라스, 100.5×130.5cm, 스프루스마거스, 베를린, 독일

로제마리 트로켈Rosemarie Trockel, 1952~은 여성성과 미술작품에 관한 전통적인 개념들에 도전하며, 영상, 도자기, 드로잉, 발견된 오브제, 양모 등의 광범위한 재료를 활용한 다양한 작품을 선보였다.

활동 초기부터 트로켈은 팝아트와 개념미술, 미니멀리즘과 초현실주의를 혼합했다. 이 모든 요소들 사이의 관계를 암시하는 「드레스-스테이지」는 1980년대 중반에 그녀가 두각을 나타낸 재료들을 활용한 작품이다. 그것은 산업용 편물기와 기술자에 의해 생산된 전산화된 디자인을 활용한 미술이다. 트로켈은 무늬가 없거나 혹은 패턴이 있는 추상적인 편물이나 모직물을 프레임이나 목판, 혹은 이 작품처럼 플렉시글라스와 캔버스에 팽팽히 잡아당겼다. 이 작품은 여성의 일의 가치, 순수미술과 공예 사이에 존재하는 가상의 선에 대해 질문하고 있다.

트로켈은 1985년에 섹슈얼리티와 미술작품에 대한 태도를 비롯해 페미니즘 주제를 다루는 하나의 방법으로 이러한 대규모 편물 작품을 제작하기 시작했다. 모직물은 대체로 '여성의 기술'로 인식되는 뜨개질을 의미한다. 트로켈은 다음과 같이 말했다. "과거는 물론 현재에도 여성들이 특정한 일을 부끄럽게 여기게 된 이유를 알고 싶었다. 그 이유가 재료를 다루는 방식과 관련이 있는지, 아니면 정말로 재료 자체에 존재하는지."

로제마리 트로켈

트로켈은 독일 슈베르테에서 태어났으며 1974년부터 1978년까지 쾰른의 미술공예학교에서 공부했고, 요제프 보이스의 개념미술의 영향을 받았다. 1980년대 초에 그녀는 쾰른을 기반으로 활동한 미술가 단체인 뮐하이머 프라이하이트(뮐하임 프리덤)를 만나 그들로부터 영감을 얻었고, 쾰른의 모니카스프루스갤러리에서 전시회를 열었다. 그녀는 계속해서 페미니즘미술 작품을 제작하고 있다.

다른 주요 작품

「배가 너무 크면 다리가 움츠러든다」, 2004년, STAMPA, 스팔렌베르크, 스위스
「독일의 봄」, 2011년, 스프루스마거스, 베를린, 독일
「뮤직 박스」, 2013년, 스프루스마거스, 베를린, 독일

2017

우리는 자유롭게 선택하지만 선택의 결과에서 자유롭지 않다—도착과 출발

We Are Free to Choose, but We Are Not Free from the Consequences of Our Choices: Arrival & Departure

린 징징 ● LED 디스플레이 패널, 아크릴, 알루미늄-플라스틱 패널, 203×203×25.5cm, 개인 소장

린 징징

상하이에서 태어난 린은 1992년에 푸젠대학교 미술학과, 1994년에 베이징에 위치한 중앙미술학원을 졸업했다. 그녀는 설치, 퍼포먼스, 영상, 혼합매체 등을 통해 현대사회에서 사회적이고 개인적인 정체성, 특히 개개인이 세상 속에서 자기 자신을 탐구하는 방식에 천착한다. 그녀는 그림 위에 실을 겹쳐놓는 기법과 초현실적인 효과를 창출하는 설치작품으로 특히 유명해졌다.

린 징징Lin Jingjing, 1970~은 2006년부터 베이징과 뉴욕을 오가며 멀티미디어 아티스트로 활동하고 있다.

린은 뉴욕에 머무는 동안 '공항' 프로젝트 「이륙」의 일환으로 여기에 소개된 작품을 제작했다. 프랑스 인류학자 마르크 오제의 이론을 토대로 제작한 이 작품은 개인의 정체성이 사라지고 하나로 통합되는 '비-장소non-places'로서 공항을 탐구한다. 린은 사람들이 인식하고 자신을 드러내며 자신을 정의하는 방식, 그리고 세계가 개인의 정체성에 영향을 미치는 방식에 특히 관심이 있었다.

이 프로젝트는 린이 창조한 말도 안 되는 미래의 공항에 집중해, 온라인으로 개인정보를 누설하는 행위처럼 현대 문화의 걱정스러운 요소들을 보여주는 조작된 신호와 광고를 포함하고 있다. 현대사회의 개성 상실과 근본적인 불안감, 모순과 불확실성 개념에 초점을 맞춘 린은 미술관의 공간을 드림랜드인 민공화국the People's Republic of Dreamland이라는 가상 국가의 국제 공항으로 변모시켰다. 출발 및 도착을 알리는 공항의 안내 전광판은 불확실하고 불안한 느낌을 준다. 이 도착 안내 전광판에는 계속 업데이트되는 비행기와 목적지 대신에 좌절, 억울함, 냉담함, 통찰 등을 포함한 감정과 생각이 표시된다. 이를 통해 작가는 전쟁, 문화적 위기, 그리고 현대사회에서 개인이 주기적으로 직면하는 다양한 문제에 대해 의견을 밝힌다.

개념미술 p.43

다른 주요 작품

「이것이 내 운명의 시작이다」, 2017년,
드사르트갤러리, 홍콩

「미국의 새로운 새벽-2020 대선 유
세연설」, 2019년, 드사르트갤러리,
홍콩

「잔인함에도 불구하고 황홀한」,
2019년, 드사르트갤러리, 홍콩

DEPARTURES

SCHEDULED	FLIGHT	TERMINAL	NO.	STATUS
11:39	PASSION	D	CF 32523	DEPARTING
11:51	FAIRNESS	F	AL 2921	CANCELLED
12:16	DIGNITY	A	CS 3707	SUSPENDED
12:18	ADVENTURE	P	DK 1095	EMBARKING
12:53	RESPONSIBILITY	O	CY 20117	OVERBOOKED
13:15	DEMOCRACY	A	AH 92703	STALLED
13:47	JUSTICE	K	UZ 119	REROUTED
14:11	SYMPATHY	W	BK 5291	DEPARTED
14:23	TRUST	A	SR 7134	SUSPENDED
14:35	APPRECIATION	S	DR 6946	FINAL CALL
14:39	LOYALTY	K	JR 372918	ABUSED
14:50	WISDOM	C	JK 75531	LOST
15:18	CONFIDENCE	T	CY 32670	OVERRATED
15:19	INTEGRITY	G	SR 6203	SYSTEM FAILURE
15:22	COURAGE	K	AJ 22265	WITHDRAWN
15:29	MORALS	A	HF 19873	BOARDING
15:45	PEACE	A	UZ 90128	DEPARTING
16:01	DOUBT	J	KL 321759	SYSTEM FAILURE
16:33	SELFLESSNESS	C	UN 7208	REROUTED
17:02	TOLERANCE	E	SR 7076	FINAL CALL
17:49	DETERMINATION	K	KL 5938	CANCELLED
18:11	IDEALISM	J	CY 106129	FINAL CALL
18:22	RELIABILITY	B	CS 52155	REROUTED
18:29	OPENNESS	F	RT 9762	TECHNICAL PROBLEMS
18:51	PATIENCE	Q	PT 12979	SUSPENDED
19:12	VITALITY	H	UZ 22209	DELAYED
19:27	SINCERITY	D	RV 30915	DELAYED
19:48	MATURITY	C	TT 9216	GATE OPEN
20:03	FRUGALITY	E	AH 93303	CANCELLED
20:35	CALMNESS	A	CK 9671	DEPARTING

ARRIVALS

SCHEDULED	FLIGHT	TERMINAL	NO.	STATUS
11:37	COMMITMENT	D	BH 32	SUSPENDED
11:49	MEMORY	K	KC 28	TBA
12:13	HOPE	P	GG 3829	CANCELED
12:17	TRUTH	D	YC 1752	APPROACHING
12:27	FEAR	T	TC 120	OVERBOOKED
12:42	ANXIETY	H	DA 192	LANDED
13:01	CRISIS AWARENESS	K	GI 138	LANDED
13:19	GENEROSITY	A	BL 15	CANCELLED
13:25	FREEDOM	B	SF 903	DELAYED
14:38	DESIRE	D	WK 39	AHEAD OF SCHEDULED
14:42	OPPORTUNISM	A	KF 3919	ON TIME
14:57	PROMISE	K	YB 390	DELAYED
15:13	CONFUSION	D	KD 3601	LANDED
15:27	NUCLEAR SAFETY	A	CL 77	SYSTEM FAILURE
16:33	UNDERSTANDING	P	RL 151	DELAYED
16:40	FRUSTRATION	A	LC 19	LANDED
16:49	REALITY	E	AN 79	OFF-COURSE
16:55	COLLUSION	C	CP 336	LANDED
17:23	RESENTMENT	K	LO 329	ARRIVED
17:59	GREED	U	CB 27	ON TIME
18:33	REBELLIOUSNESS	C	TK 78	AHEAD OF SCHEDULED
18:51	ARROGANCE	B	UB 978	OVERBOOKED
19:02	DISHONESTY	T	KL 33	LANDED
19:30	APATHY	G	CS 765	ARRIVED
19:55	PESSIMISM	E	OH 21	LANDING
20:00	INSIGHT	F	HB 6531	CANCELLED
20:17	RESENTMENT	U	IB 76	LANDED
20:39	AGGRESSIVENESS	E	KC 398	LANDED
20:50	BOASTFULNESS	A	CS 27	LANDED
21:07	VANITY	L	PK 102	ON TIME

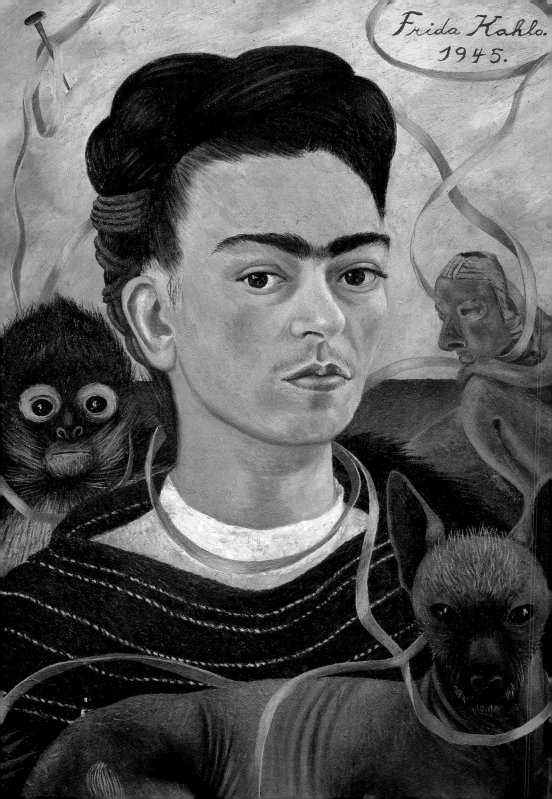

비약적 발전

평등을 위한 노력

주요 화가 ● 라비니아 폰타나, 유딧 레이스터르, 소포니스바 안귀솔라, 라헐 라위스, 나탈리아 곤차로바, 오거스타 새비지, 수잔 발라동

중요한 발전

르네상스시대 이탈리아에서 활동한 여성 미술가 40여 명 중 한 명이었던 프로페르치아 데 로시 Properzia de Rossi, 1490~c.1530는 조각이 남성의 취미로 간주되던 시대에 최초로 조각을 했던 여성들 중 한 명이었다. 또 조르조 바사리의 『예술가 열전Lives of the Artists』에 네 명의 여성 중 한 명으로 언급됐다. 볼로냐의 산페트로니오대성당을 위해 제작된 이 부조(왼쪽 사진)는 유일하게 확인된 그녀의 대리석 조각이다.

프로페르치아 데 로시, 「요셉과 보디발의 아내」, 대리석, 54.5×59cm, 1520년경, 산페트로니오박물관, 볼로냐, 이탈리아

고대 그리스신화에서는 한 젊은 여자가 연인을 전쟁터로 보내기 전에 벽에 비친 연인의 그림자 윤곽을 따라 그렸던 것이 회화의 기원이라고 설명한다. 이후 수백 년 동안, 사람들의 존경을 받았던 여성 화가들도 있었지만 대부분은 남성들과 동등하게 평가받지 못했다.

소포니스바 안귀솔라는 세계적인 명성을 누린 최초의 여성 화가 중 한 명이었다. 그녀는 심지어 당시 여성이 미술계에 들어가는 일반적인 통로인 화가 가문 출신도 아니었다. 라비니아 폰타나를 비롯해 볼로냐 출신의 여러 여성 화가들이 남성들과 거의 동등한 지위를 누리며 존경받았다. 그러나 대다수 여성은 남성의 이름으로 그림을 그렸다. 전혀 인정을 받지 못하고 보이지 않는 곳에서 작업하거나, 세상을 떠난 후에는 서명이 남성 대리자의 서명으로 교체되어 역사에서 사라진 여성들도 있었다. 플라우틸라 넬리, 유딧 레이스터르, 라헐 라위스, 나탈리아 곤차로바, 조지아 오키프는 남성 화가들과 거의 동등한 평가를 받았던 극히 소수의 여성 화가에 속했다. 20세기 말과 21세기 초에 많은 여성 화가들이 특이한 재료를 가지고 다양한 유형의 미술작품을 만들어내기 시작했고, 그들의 작품은 남성들의 미술과 별개로 검토되곤 한다.

'객체로서의 여성'에 대한 거부

주요 화가 ● 아르테미시아 젠틸레스키, 소포니스바 안귀솔라, 엘리사베타 시라니, 에밀리 카, 리어노라 캐링턴, 주디 시카고, 마리나 아브라모비치, 제니 새빌

익명으로 활동하며 대담하고 단호하게 미술계의 여성 차별을 폭로한 게릴라 걸스는 1985년에 처음 등장했다. 그들이 옹호한 사람들은 미술가만이 아니었다. 뉴욕현대미술관을 공동으로 창립한 릴리 P. 블리스Lillie P. Bliss, 1864~1931, 메리 퀸 설리번Mary Quinn Sullivan, 1877~1939, 애비 올드리치 록펠러Abby Aldrich Rockefeller, 1874~1948처럼 미술관을 운영하고 미술품을 구입한 사람들을 포함해, 미술과 연관된 모든 여성을 위해 싸웠다.

게릴라 걸스는 1989년 풍자적인 포스터 「여성들은 벌거벗어야만 메트로폴리탄미술관으로 들어갈 수 있는가?」로 충격을 주었다. 하지만 과거에도 여성을 객체화한 남성 중심의 전통을 거부한 수많은 여성이 있었다. 예를 들어, 아르테미시아 젠틸레스키가 1610년에 그린 「수산나와 장로들」에서 그녀가 바로크의 인기 있는 주제를 해석한 방식은 남성 화가들과 매우 달랐다. 젠틸레스키의 수산나는 이상화되지 않았을 뿐만 아니라 그녀가 목욕하는 것을 훔쳐보는 두 남자를 불편해한다. 엘리사베타 시라니, 에밀리 카, 리어노라 캐링턴, 바버라 크루거, 제니 새빌 등 많은 여성이 작품을 통해 여성의 객체화를 거부하고 오랫동안 존재한 관념들을 변화시키는 데 기여했다.

중요한 발전

수백 년간 미술은 남성의 기준으로 평가되어왔다. 르네상스부터 19세기 말까지 여성의 그림이 '남성적'이라거나 '남성스럽다'는 평가를 받았다면 그것은 칭찬이었다. 야심만만하게 일하는 여성들이 여성스럽지 않다(모욕)고 인식되던 시대에 소포니스바 안귀솔라는 유명 인사가 되었다. 그녀의 그림은 여성을 객체로 묘사하는 것을 거부했다.

소포니스바 안귀솔라, 「오른쪽을 향해 앉아 있는 한 여성의 초상」, 종이와 분필, 18.4×12.4cm, 1540~1626년경, 국립미술관, 암스테르담, 네덜란드

아침식사 그림

주요 화가 ● 클라라 페이터르스

클라라 페이터르스, 「물고기, 굴, 새우가 있는 정물」, 패널에 유채, 25×34.8cm, 1607~50년, 국립미술관, 암스테르담, 네덜란드

중요한 발전

페이터르스는 「물고기, 굴, 새우가 있는 정물」(왼쪽)에서 볼 수 있듯, 그녀의 소재 안에서 상당히 제한된 색조, 낮은 시점, 몇 개의 사물로만 이루어진 구성, 현지의 산물들을 단순하게 그린 소박한 음식이나 일상의 물건으로 구성된 아침식사 그림을 그렸고, 네덜란드와 플랑드르의 화가들에게 영향을 미쳤다.

최초의 정물화는 16세기 네덜란드 공화국이 스페인으로부터 독립한 이후 사람들이 새로이 획득하게 된 부를 찬양하면서 등장한 것으로 보인다.

네덜란드어 'stilleven'에서 유래한 '정물화 still life'는 꽃, 음식, 조가비, 그릇, 주방기구 같은 사물들이 배열된 그림을 말한다. 초기 정물화는 값이 비싸고 진귀한 상품들을 묘사한 경우가 대부분이었지만 가톨릭 국가 스페인으로부터 네덜란드 공화국이 독립했음을 재차 상기시키고 신교의 이상에 부응하는 정물화도 있었다. 인생의 무상함에 관한 기독교의 메시지를 전달했던 이러한 그림들은 바니타스 혹은 메멘토 모리로 알려지게 된다.

클라라 페이터르스는 정확한 기법이 특징인 플랑드르의 바로크 회화 전통에서 교육을 받았다. 플랑드르의 바로크 회화는 네덜란드 황금시대 이전에 이탈리아 바로크의 영향을 받아 발전한 미술이었다. 네덜란드 황금시대에 명성을 얻은 최초의 여성 화가 페이터르스는 거의 네덜란드 공화국에서만 살면서 작업을 했던 것으로 추정된다. 정물화는 해부학 지식이 필요하지 않았기 때문에 여성 화가에게는 실용적인 선택이 될 수 있었다. 1620년 이후에 페이터르스는 빵과 치즈 같은 평범한 음식과 나무접시 같은 소박한 그릇을 그렸고, 이러한 소재들이 나오는 최초의 아침식사ontbijtjes 그림은 특히 인기가 많았다.

디세뇨아카데미

주요 화가 ● 아르테미시아 젠틸레스키, 앙겔리카 카우프만

아르테미시아 젠틸레스키, 「아하수에로 앞의 에스더」, 캔버스에 유채, 208×274cm, 1628~30년, 메트로폴리탄미술관, 뉴욕, 미국

조르조 바사리의 아이디어에서 발전한 디세뇨아카데미Accademia e Compagnia delle Arti del Disegno는 1563년 1월에 피렌체 공작 코시모 1세 데 메디치에 의해 설립되었다.

아카데미는 회원들을 보호하고 피렌체와 그 주변 지역 화가들의 지위와 수준을 향상시키며 작업 여건을 개선하는 길드로서 창립되었다. 훗날 디세뇨아카데미로 불리게 되는 이 기관은 오랫동안 강력한 메디치 가문의 후원을 받았다. 아르테미시아 젠틸레스키는 1616년에 남성 화가들만 들어갈 수 있었던 아카데미의 첫 여성 회원이 되었다. 17세기에는 로자 마리아 세테르니Rosa Maria Setterni, 카테리나 안졸라 코르시 피에로지Caterina Angiola Corsi Pierozzi, 콜롬바 아그라니Colomba Agrani, 이 세 여성이 아카데미 회원으로 이름을 올렸으나 이들에 관

해서는 알려진 바가 거의 없다. 심지어 생몰년도 모른다. 하지만 수백 년 동안, 여성이 아카데미 회원이 되는 것은 불가능했다. 밀라노에 살고 있었던 스위스 태생의 영국 화가 앙겔리카 카우프만은 1762년에 아카데미에 입회했고, 또 이때 드로잉에 국한되었던 학교의 교육과정에 회화가 포함되었다.

중요한 발전

겨우 23세 때 아카데미 최초의 여성 회원이 된(아카데미아가 여성에 대한 편견이 없었던 것이 아니라 그녀의 명성이 대단했음을 의미한다) 아르테미시아 젠틸레스키는 5년 후에 로마로 갔다. 그러나 그녀의 아카데미 입회가 다른 여성들의 입회를 더 용이하게 만든 것은 아니었다. 젠틸레스키는 남성의 기술을 가진 기이하고 비정상적인 여성으로 인식되었다.

자립

주요 화가 ● 프로페르치아 데 로시, 조지아 오키프, 리어노라 캐링턴, 애그니스 마틴, 미라 셴델

중요한 발전

여성을 인식하고 대우하는 방식의 변화는 네덜란드 공화국으로의 독립이 이룬 성과 중 하나였다. 네덜란드 여성 화가들은 유럽 다른 나라의 화가들에 비해 자립이 조금 더 수월했다. 1633년에 유딧 레이스터르는 하를럼의 성 누가 길드에 들어갔다. 그 덕분에 작업장을 독립적으로 운영하며 제자를 양성할 수 있었다.

유딧 레이스터르, 「세레나데」, 패널에 유채, 45.5×35cm, 1629년, 국립미술관, 암스테르담, 네덜란드

수백 년 동안 가정의 재정을 책임진 사람은 남성이었기 때문에 딸과 아내에게 독립성을 부여하는 것은 대개 아버지나 남성이 결정하는 문제였다. 20세기가 되기 전까지 어느 정도의 자율성을 획득한 여성은 극소수였다.

프로페르치아 데 로시는 자유를 성취한 여성 화가였고 동시대인들은 그녀를 '변덕스러우며 다루기 힘들고 뛰어난' 여성으로 묘사했다. 그녀는 르네상스시대 최초의 여성 조각가였다. 힘과 체력이 필요했던 조각은 당시에 남성의 일로 간주되었다. 그녀는 버찌씨와 복숭아씨에 새긴 조그마한 조각으로 명성을 얻었고, 그녀의 작품은 남성 동료들 사이에서 선망의 대상이 되었다.

라비니아 폰타나는 한 남자의 아내였고 열한 명의 자식을 두었지만, 25세부터 볼로냐에서 중요한 초상화가로 인정받았다. 1603년에 그녀는 교황 클레멘트 8세의 초청으로 로마로 가서 독립적으로 일하며 더 많은 초상화와 제단화를 제작했으며 명성도 높아졌다. 20세기에는 조지아 오키프와 리어노라 캐링턴 같은 여성 미술가들이 자주적으로 활동했으며, 평등권과 페미니즘운동이 더 널리 전파된 1960년대부터는 여성 미술가들의 자립성이 인정되었다.

가장

주요 화가 ● 마리에타 로부스티, 엘리사베타 시라니, 바르바라 롱기, 라헐 라위스, 라비니아 폰타나, 메리 비일, 아르테미시아 젠틸레스키, 릴리 마틴 스펜서

중요한 발전

엘리사베타 시라니는 짧지만 대단한 이력의 소유자였다. 그녀는 그림을 그릴 수가 없게 된 아버지를 도와 가족 작업장을 크게 성공시켰을 뿐 아니라 여자들을 위한 미술학교를 세웠다. 가족의 주요 수입원이었던 그녀는 국제적인 화가로 성장했다. 그녀의 주요 고객은 코시모 3세 데 메디치 대공을 비롯한 귀족들과 왕족들이었다.

엘리사베타 시라니, 「성 엘리자베스와 세례자 성 요한이 있는 성가족」, 에칭, 29.4×21.9cm, 1650~60년경, 국립미술관, 워싱턴 D.C, 미국

여성들이 돈을 벌 수 있게 된 것은 20세기 말이 되어서였지만 그 이전에도 가정의 재정을 완전히 책임지거나 기여한 여성 화가들이 있었다.

예를 들어, 마리에타 로부스티Marietta Robusti, 1554~90는 베네치아에서 아버지 틴토레토와 함께 일했다. 그녀가 출산 중에 사망하자 틴토레토의 작품 수와 수입은 현저하게 감소했다. 바르바라 롱기Barbara Longhi, 1552~1638는 라벤나에서 아버지 루카와 오빠 프란체스코와 함께 일했다. 그녀의 초상화와 성모마리아 그림은 인정을 받았고, 덕분에 가정의 경제에도 보탬이 되었지만 세상을 떠난 후에 잊혔다. 아르테

미시아 젠틸레스키, 라헐 라위스, 라비니아 폰타나는 자식이 있었지만(라위스는 열 명, 폰타나는 열한 명), 남편보다 돈을 더 많이 벌며 가족을 부양했다.

찰스 1세의 신하의 아내였던 초상화가 조앤 칼라일Joan Carlile, c.1606~79은 1642~51년 영국 내전 이후에 남편이 관직을 잃게 되자 그림을 팔아 가족을 부양했다. 몇 년 후에는 메리 비일Mary Beale, 1633~99이 영국 궁정에서 화가로 활약했다. 그녀는 작품을 판매해 엄청난 수익을 올렸고 집안의 가장 역할을 했다.

왕립미술아카데미

주요 화가 ● 메리 모저, 앙겔리카 카우프만, 로라 허퍼드, 로라 나이트, 애니 스위너턴, 아일린 쿠퍼, 피오나 레, 트레이시 에민

1768년 런던에서 조지 3세는 대중의 미술 감상을 장려하고 미술교육을 관리하고 당대의 탁월한 미술작품을 정기적으로 전시할 목적으로 왕립미술아카데미The Royal Academy of Arts, RA의 설립을 허가했다.

왕립미술아카데미 설립회원 서른여섯 명 중 여성은 메리 모저Mary Moser, 1744~1819와 앙겔리카 카우프만, 두 명에 불과했다. 이들은 아카데미에서 적극적으로 활동했지만 남성 동료들과 다른 대우를 받았다. 예컨대, 아카데미 회원의 공식 초상화를 위해 실제 남성 모델 두 명이 나오자, 직접 그곳에 가지 못하고 벽에 걸린 초상화로 출석을 대신했다. 또 아카데미의 운영에도 참여할 수 없었다.

1860년에 로라 허퍼드Laura Herford, 1831~70는 자신의 머리글자로만 서명한 드로잉 한 점을 왕립아카데미미술학교에 제출했고, 이 작품은 받아들여졌다. 그때는 아무도 그녀가 여자라는 사실을 알지 못했다. 그러나 교육을 받는 동안 누드 드로잉 수업에는 참석할 수 없었다. 엘리자베스 톰프슨은 1874년에 왕립미술아카데미에 「점호」를 전시해 널리 호평을 받았지만 아카데미 회원이 되지는 못했다.

중요한 발전

1922년에 애니 스위너턴Annie Swynnerton, 1844~1933은 왕립아카데미 최초의 여성 회원이 되었다. 로라 나이트Laura Knight, 1877~1970는 1936년에 아카데미 회원으로 선출되었고, 약 30년 후에 여성 최초로 왕립아카데미에서 단독 회고전을 개최했다. 2010년에 아일린 쿠퍼Eileen Cooper, 1953~는 왕립아카데미미술학교 최초의 여성 관리자이자 최초의 여성 교수가 되었다. 피오나 레Fiona Rae, 1963~와 트레이시 에민Tracey Emin, 1963~도 왕립아카데미 회원으로 지명되었다.

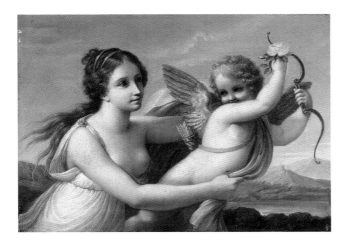

앙겔리카 카우프만, 「에로스의 승리」, 캔버스에 유채, 48×60cm, 1750~75년, 메트로폴리탄미술관, 뉴욕, 미국

신고전주의 p.21 | 인상주의 p.23 | 파리스의 심판 p.64 | 스코틀랜드여 영원히! p.76

귀부인들의 화가

주요 화가 ● 아델라이드 라비유귀아르

아델라이드 라비유귀아르는 화가 집안 출신은 아니지만 결단력, 근면함, 자제력 등으로 초상화가 겸 세밀화가로 성공했다. 그녀는 1776년에 해체된 파리의 화가 길드 생뤽아카데미에 들어갔고 파리 살롱전에 입선했으며 1783년에 파리의 왕립회화조각아카데미 회원이 되었다.

라비유귀아르는 5년간 모리스캉탱 드 라 투르와 역사화가이며 초상화가인 프랑수아앙드레 뱅상에게 미술을 배웠다. 그녀는 여성에게도 위대한 화가가 될 수 있는 기회가 동등하게 주어져야 한다는 사상을 지지했고, 여성 화가로는 최초로 루브르박물관에 자신과 제자들을 위해 작업실 설립 허가를 얻었다. 그녀의 그림을 매우 좋아한 루이 16세의 고모들(마리아델라이드 공주, 그녀의 동생 빅토리아 루이즈, 왕의 누나 엘리자베스)은 그녀를 왕실 화가로 고용했으며 1000리브르의 연금을 지급했다. 이 때문에 그녀는 '귀부인들의 화가'로 알려지게 되었다. 이후에 라비유귀아르는 왕의 동생인 프로방스 백작(미래의 프랑스 루이 18세)에게 그림을 주문받았고, 1795년에 루브르박물관에 화가의 숙소를 얻었으며 2000리브르의 새 연금을 받았다.

중요한 발전

아델라이드 라비유귀아르는 정교한 세밀화뿐 아니라 유화와 파스텔화의 눈부신 기교로 찬사를 받았다. 왕립회화조각아카데미 입회 후, 그녀의 이름은 사람들 사이에 회자되었고 결국 프랑스 국왕의 고모들의 귀에까지 들어갔다. 그들은 라비유귀아르에게 그림을 주문했고 매우 영예로운 작위를 하사했다.

아델라이드 라비유귀아르, 「장리스 부인의 초상」, 판지에 놓인 캔버스에 유채, 74×60cm, 1780년, 로스앤젤레스 카운티미술관, 캘리포니아주, 미국

신고전주의 p.21 | 두 명의 제자와 함께 있는 자화상 p.66

왕립아카데미

주요 화가 ● 로살바 카리에라, 마리테레즈 르불, 아나 도로테아 테르부슈, 아델라이드 라비유귀아르, 엘리자베트 비제르브룅

중요한 발전

엘리자베트 비제르브룅은 유럽에서 가장 인기 많은 화가 중 한 명이었다. 그녀는 1783년에 마리 앙투아네트의 도움으로 왕립아카데미에 들어갔다. 아델라이드 라비유귀아르와 두 명의 다른 여성 화가들도 같은 날에 아카데미 회원이 되었다. 이 여성들의 성과에 많은 사람이 찬사를 보냈지만, 뻔뻔하다며 이들을 비난하는 사람들도 있었다. 인쇄물에서 이들은 자주 조롱의 대상이 되었다.

엘리자베트 비제르브룅, 「샤트르 백작부인」, 캔버스에 유채, 114.3×87.6cm, 1789년, 메트로폴리탄미술관, 뉴욕, 미국

파리의 왕립회화조각아카데미Académie Royale de Peinture et de Sculpture는 루이 14세가 프랑스를 통치하던 1648년에 설립되었다. 1795년에 음악아카데미(1669년 설립)와 건축아카데미(1671년 설립)를 병합하면서 아카데미 데 보자르(순수예술 아카데미)가 되었다. 아카데미는 전위적인 양식들을 거부하면서 (아카데미의 교육기관인 에콜 데 보자르에서) 화가들을 교육하고, 연례 전시회인 살롱전에 전시할 작품을 선정하며 프랑스 미술을 위한 기준들을 정립했다.

1663년에 여성이 최초로 아카데미에 들어간 이후에, 80년간 아카데미에 입회한 여성은 열다섯 명에 불과했다. 1706년에는 여성들의

입회가 전적으로 금지되었지만 1720년에 파리에 체류하던 로살바 카리에라는 당시 청년이었던 루이 15세의 파스텔 초상화를 그린 덕분에 아카데미 입회 요청을 받았다. 37년이 지난 후, 비앵 부인으로 알려진 마리테레즈 르불이 아카데미 회원이 되었다. 1767년에는 아나 도로테아 테르부슈, 1770년에는 안 발라예코스테르가 아카데미에 들어갔다. 수년간, 아카데미 회원이 된 여성은 네 명뿐이었다. 여성 회원의 수를 통제했기 때문이다. 아카데미 회원들은 살롱전에 작품을 전시하고 학생들을 가르칠 수 있었다.

신고전주의 p.21 | 두 명의 제자와 함께 있는 자화상 p.66 | 비제르브룅 부인과 그녀의 딸 잔 뤼시루이즈 p.68

여성 찬양하기

주요 화가 ● 소포니스바 안귀솔라, 베르트 모리조, 제니 새빌, 신디 셔먼, 주디 시카고

남성들의 여성 묘사에서 수백 년 동안 계속된 불균형을 바로잡기 위해 많은 여성 미술가들이 여성을 찬양했다. 소포니스바 안귀솔라의 「이젤 앞에 앉은 자화상」(1556)과 엘리사베타 시라니의 「트라키아 장군을 죽이는 티모클레아」(1659)에서 이를 확인할 수 있다.

에벌린 드 모건의 「사랑의 묘약」(1903)과 베르트 모리조의 「화가의 어머니와 언니」(1869/70)에서 볼 수 있듯이, 시간이 흐르면서 자신감 넘치는 시각으로 여성의 성을 바라보는 여성 화가들이 늘어났고, 이들은 여성을 가정의 울타리 속에 두거나 대상화하는 상투적인 표현에 도전했다. 20세기 말에 로라 나이트, 아나 멘디에타Ana Mendieta, 1948~85, 신디 셔먼Cindy Sherman, 1954~, 주디 시카고 등의 화가들은 남성 중심 사회에서 여성으로 살아가는 경험을 다양하면서도 예상치 못한 방식으로 탐구했다. 나이트의 「누드가 있는 자화상」(1913), 멘디에타의 「무제(피가 흐르는 자화상)」(1973), 시카고의 「디너 파티」(1974~97), 신디 셔먼의 「제목 없는 영화 스틸사진」(1978) 등이 그러한 예다. 이러한 작품들은 매우 다양하지만 여성들을 솔직하게 묘사한다는 공통점이 있다.

마르그리트 제라르, 「젖어 있는 가슴 혹은 유모」, 패널에 유채, 59.7×48.6cm, 1802년경, 개인 소장

중요한 발전

여성을 찬양하는 모든 방식이 공격이거나 대담한 것은 아니었다. 아기에게 젖을 먹이는 여성을 여성의 관점으로 본 마르그리트 제라르의 「젖어 있는 가슴」(1802년경)은 수유하는 여성의 가슴을 적나라하게 드러낸다. 하지만 이 주제는 감상적이지도 음란하지도 않게 표현되었고, 화가가 그저 사회적인 관찰을 하고 있음을 보여준다. 다른 작품에서 그랬던 것처럼 화가는 당시 여성들과 관련된 생각들을 다루고 있다.

소명

주요 화가 ● 메리 비일, 에드모니아 루이스, 하리에트 바케르, 카미유 클로델, 파울라 모더존베커, 케테 콜비츠

여성 화가들이 마주친 난관에 대해 살펴볼 때, 그렇게 많은 여성이 미술작품을 창작하고 그 것을 인정받기 위해 평생을 싸웠다는 사실이 쉽게 이해되지 않을지도 모른다. 남성 화가들 이 그러하듯 그들을 그렇게 만든 것은 소명이 었다. 소명은 가장 중요하고 특별한 열정이다.

메리 비일은 이 매우 의욕적인 여성 중 한 명이었다. 17세기 영국에서 가장 성공한 여성 화가에 속하는 그녀는 초상화를 팔아 생계를 유지했다. 자신의 소명을 따랐던 파울라 모더 존베커는 남편을 떠나 파리로 갔다. 이후 그녀 는 독일의 보르프스베데 공동체의 남편에게로 돌아갔고 출산 후에 색전증으로 사망했다. 라 이너 마리아 릴케는 그녀를 기리는 시 「친구를 위한 레퀴엠」을 썼지만, 친구가 예술보다 삶을

우선시하여 다시 전통적인 결혼으로 '퇴각했 고' 결국에 세상을 떠났다고 비판했다. 소명을 좇아 화가로서 독립적으로 살아가지 않고 가 부장적인 사회에 굴복했다는 비난이었다. 케 테 콜비츠도 가부장적 사회에 '순응한' 여성이 었지만 간신히 소명을 좇았다.

중요한 발전

에바 곤잘레스Eva Gonzalès, 1849~83는 출산 합병증으 로 일찍 세상을 떠났다. 그녀는 16세에 그림이 자신의 소명임을 깨달았다. 여성이라는 이유로 에콜 데 보자 르에 들어갈 수 없었던 그녀는 대신 파리에서 여성들 을 가르치던 상류사회의 화가 샤를 샤플랭에게 미술을 배웠고, 1869년에 에두아르 마네의 제자가 되었다. 그 녀는 마네가 유일하게 인정한 제자였다.

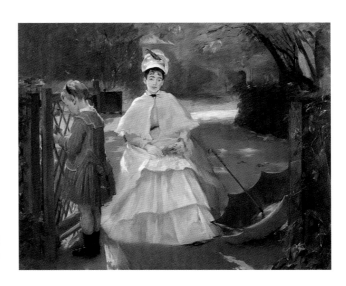

에바 곤잘레스, 「유모와 아이」, 캔버 스에 유채, 65×81.4cm, 1877~78년, 국립미술관, 워싱턴 D.C, 미국

자매애

주요 화가 ● 베르트 모리조, 류보프 포포바, 올가 로자노바, 알렉산드라 엑스테르, 리 크래스너, 일레인 더 쿠닝, 주디 시카고, 미리엄 샤피로

혈연관계든 낯선 사람이든 상관없이, 여성들의 자매애는 암묵적인 연대의 끈이며 숨겨진 지원망과도 같다.

이러한 자매애는 여성 화가들 사이에서 자주 부각되었다. 물론 실제 자매는 서로 힘이 되어준다. 예를 들어, 엘리사베타 시라니는 여동생 바르바라와 안나 마리아 외에 안귀솔라 자매들, 즉 소포니스바, 엘레나, 루치아, 에우로파, 안나 마리아를 가르쳤고, 이들은 모두 화가로 성장했다. 소포니스바는 여동생들을 가르쳤다. 마거릿과 프랜시스 맥도널드 자매는 자주 공동으로 작업했고, 베르트와 에드마 모리조는 함께 그림 그리는 법을 배웠다. 우크라이나 키예프에 있는 베르보브카 마을 민속 센터에서 같이 작업했던 류보프 포포바, 올가 로자노바, 알렉산드라 엑스테르 등은 친구와 동료로서 자매애를 키웠고 회화 그룹을 형성했다. 모리조, 메리 커샛, 에바 곤잘레스, 마리 브라크몽, 리 크래스너, 헬렌 프랭컨탈러, 엘리자베스 시달Elizabeth Siddal, 1829~62, 에마 샌디스Emma Sandys, 1843~77 등은 인상주의자, 추상표현주의자, 라파엘전파처럼 더 큰 규모의 남성 주도 단체에서 서로를 격려했다. 1971년에 주디 시카고와 미리엄 샤피로는 캘리포니아주의 여성 화가들의 자매애를 성장시키는 페미니즘미술 프로그램을 만들었다.

엘리자베스 제인 가드너, 「신뢰」, 캔버스에 유채, 172.7× 119.7cm, 1880년경, 조지아미술관, 애선스, 미국

중요한 발전

미국 태생의 엘리자베스 제인 가드너Elizabeth Jane Gardner, 1837~1922는 거의 평생을 파리에서 살면서 화가 위그 메를, 쥘 조제프 르페브르, 윌리엄아돌프 부그로와 함께 공부했고, 훗날 부그로와 결혼했다. 편지에 대한 비밀을 털어놓는 두 여자를 그린 가드너의 작품은 부그로의 영향을 반영하며, 여성들 사이의 흔한 자매애를 전형적으로 보여준다.

'수동적인 성'에 대한 반박

주요 화가 ● 엘리사베타 시라니, 올가 로자노바, 하나 회흐, 로자 보뇌르, 프리다 칼로, 루이즈 부르주아, 카라 워커

중요한 발전

미국 작가 베티 프리던은 1963년 『여성성의 신화The Feminine Mystique』를 출간했다. 프리던은 여성이 사회적으로 만들어진 여성성 개념의 제약을 받는다고 주장했다. 로자 보뇌르는 이 책이 발간되기 훨씬 전에 수동적인 성 개념을 반박했다. 동물 해부학을 연구해야 했던 그녀는 말 시장, 가축 시장, 도살장에 들어가기 위해 머리를 자르고 남성처럼 옷을 입었다.

로자 보뇌르, 「상처 입은 독수리」, 캔버스에 유채, 147.6× 114.6cm, 1870년경, 로스앤젤레스카운티미술관, 캘리포니아주, 미국

영국의 시인이자 작가인 제프리 초서는 명확히 여성적이라고 생각한 특징들을 설명하며 '여성성femininity'과 '여성다움womanhood'이라는 단어를 처음으로 사용했다.

친절, 온순함, 얌전함, 겸손함 같은 '여성적인' 특성들은 생물학적인 동시에 사회적으로 만들어진다. 이는 사실 성차별적인 미술계에서 엄청나게 큰 요소였다. 일하는 여성처럼 '수동적'이지 않다고 인식되던 여성들은 스스로 일어섰고, 그들의 작품은 '온화'하지 않았으며, '여성답지 못하다는' 비난을 받았다. 1960년대까지 페미니스트들은 여성과 남성의 고유한 특성들은 존재하지만, 수동성과 연약함처럼 여성적인 특성 대다수가 여성을 예속시키기 위해 문화적으로 형성된 것이라고 주장했다. 여성들이 대체로 남성보다 육체적으로 약한 것은 사실이지만 정신적으로 반드시 약한 것은 아니기 때문이다. 많은 여성 미술가들이 과거의 이러한 생각에 반기를 들었다. 파울라 헤구의 「디즈니 판타지아의 춤추는 타조들」(1995), 카라 워커의 「픽처레스크」(2006), 모나 하툼의 「나튀르 모르트 오 그르나드」(2006~07)처럼 1960년대부터 더 많은 여성이 수동적인 성의 개념에 반대하며 도발적인 작품들을 선보이기 시작했다.

살롱전

주요 화가 ● 마리 바슈키르체프, 미나 칼손브레드베리, 루이즈 카트린 브레슬라우, 아니 슈테블러호프, 로자 보뇌르

1667년에 처음으로 개최된 살롱전은 파리의 아카데미 데 보자르의 공식적인 연례 전시회였다. 처음에 왕립회화조각아카데미 회원들과 아카데미의 미술학교 에콜 데 보자르 학생들만 살롱전에 전시할 수 있었지만 1737년부터는 모든 화가가 작품을 제출하고 심사를 받을 수 있게 되었다.

1748년 아카데미 회원들로 구성된 심사위원단은 살롱전 작품 선정 위원회를 결정했고, 작품 전시 위원회는 어떻게 전시할지를 결정했다. 프랑스의 중요한 미술전시회로서 살롱전은 화가들이 명성을 높일 수 있는 최고의 장소가 되었다. 살롱전은 여성 화가에게도 열려 있었지만 입선자는 드물었다. 베르트 모리조의 「화가의 어머니와 언니」는 1870년 살롱전에 전시되었다. 1881년에 마리 바슈키르체프의 「작업실에서」는 좋은 결과를 얻었고 1883년에 그녀는 가작으로 입선했다. 5년 후, 엘리자베스 노스Elizabeth Nourse, 1859~1938의 「어머니」는 살롱전에 입선해, 무명의 화가에게 상당히 좋은 자리인 '관람자의 눈높이'에 전시되었다. 집단적인 영향력을 중요하게 생각했던 여성들은 별로 없었지만 1840년대부터 1870년대까지 로자 보뇌르, 베르트 모리조, 메리 커샛 등 몇몇 개인들은 살롱전에 여러 차례 작품을 전시하면서 성공했다.

엘리자베스 노스, 「어머니」, 캔버스에 유채, 115.6×81.3cm, 1888년, 신시내티미술관, 오하이오주, 미국

중요한 발전

엘리자베스 노스는 처음에 고국인 미국에서 미술을 공부했고, 1887년에 언니와 함께 파리로 가서 쥘리앙 아카데미에 등록했다. 3개월 후, 그녀는 더이상 가르칠 게 없다는 말을 듣는다. 그녀의 작품들은 대단히 인기가 많았고 살롱전에서 여러 차례 상을 받았다. 미국 여성으로는 최초로 국립미술협회의 회원으로 선출되었다.

다른 여성 미술가들을 후원하기

주요 화가 ● 엘리사베타 시라니, 나탈리아 곤차로바, 엘리자베스 캐틀렛, 로이스 마일루 존스, 주디 시카고

21세기에 접어들면서 미술관과 전시회에서 남성의 주도권은 서로를 지지하는 많은 여성 미술가들의 도전을 받게 된다.

많은 여성 미술가들이 성별이 아닌 작품의 가치로 분류되고 싶어한다. 그러나 여성들만 참여한 전시회는 여성들 간의 지지가 어떻게 명성을 높이는 데 도움이 되는지 보여주면서 크게 인기를 얻는다. 예를 들어, 2017년에 뉴욕 브루클린미술관은 엘리자베스 캐틀렛, 로이스 마일루 존스, 로레인 오그레이디Lorraine O'Grady, 1934~, 페이스 링골드Faith Ringgold, 1930~를 비롯한 작가 40명의 작품을 선보였다. 〈우리는 혁명을 원했다—급진적인 흑인 여성들

1965~85〉 전시회는 수많은 여성이 적극적으로 서로를 지지했던 1960년대에 부상한 아프리카계 미국인 페미니즘미술운동의 뒤를 이었다. 주디 시카고의 「디너 파티」(1974~79)는 여성 미술가가 다른 여성을 후원한 방식 중에서 가장 주목되는 예다. 시카고는 이 작품에 대해 "우리는 우리(여성)의 역사에 대해 알기를 거부하기 때문에 서로의 어깨에 올라서서 어렵게 달성한 성과를 기반으로 발전할 수 없다……이러한 순환을 끝내는 것이 「디너 파티」의 목표다"라고 설명했다.

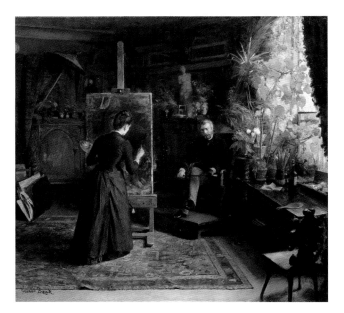

중요한 발전

1972년에 주디 시카고와 미리엄 샤피로는 여성 미술가를 위한 전시 공간으로 우먼하우스 Womanhouse를 만들었고 다양한 여성 작가들의 설치작품을 기증받았다. 여성 미술가들의 상호 지원이 1970년대 이후 늘어났지만, 이는 계속 일어나는 일이었다. 1860년대에 예아나 바우크Jeanna Bauck, 1840~1926는 뮌헨에서 여성을 위한 회화 학교를 운영했다. 그녀는 이 책에 소개된 그림에서 친구인 화가 베르타 베크만Bertha Wegmann, 1847~1926이 이젤 앞에서 그림을 그리는 모습을 묘사했다.

예아나 바우크, 「초상화를 그리고 있는 베르타 베크만」, 캔버스에 유채, 100×110cm, 1889년, 국립박물관, 스톡홀름, 스웨덴

여성의 관점

주요 화가 ● 아르테미시아 젠틸레스키, 엘리자베스 샤플랭, 메리 커샛, 암리타 셰길, 제니 새빌

모든 미술은 주관적이다. 남성 화가가 여성을 그릴 때 자신의 딸, 아내, 어머니, 연인, 친구 혹은 여신을 생각하든 아니든 그가 만들어낸 이미지는 남성의 관점으로 채워질 수밖에 없다. 많은 여성 미술가들도 당연히 여성들—그 자신이거나 다른 사람들—을 여성의 관점으로 묘사하며 이를 바로잡으려고 노력했다.

예를 들어, 강하고 독립적인 화가였던 아르테미시아 젠틸레스키는 「아하수에로 앞의 에스더」(1628~30)에서 에스더를 아름답고 현명한 사람으로 묘사했다. 1903년에 케테 콜비츠는 「폭발」에서 농민들을 이끄는 강한 여성 혁명가를 그렸다. 엘리자베스 샤플랭Elizabeth Chaplin,

1890~1982은 피렌체의 바사리 복도에 두 점의 자화상을 전시했는데, 그중 「초록 우산을 든 자화상」(1908)은 17세의 자신을 객관적으로 보여주며 스스로를 미화하거나 서사를 추가하지 않고 자신이 본 색채와 형태를 담담히 그렸다. 암리타 셰길의 「세 명의 소녀」는 다양한 색채의 분위기 있는 양식과 심리학적 요소들을 결합해, 주인공들의 감춰진 생각을 세심하게 드러냈다. 제니 새빌의 「플랜」(1993)은 여성의 몸을 등고선이 그려진 지도처럼 표현하며 더욱더 대상화한다. 관람자는 그림 표면에 밀착된 살을 마주하게 된다. 이는 남성들이 여성의 신체를 이상화하는 전통에 맞서 균형을 잡아준다.

중요한 발전

성모마리아와 아기 예수가 기독교 국가의 남성 미술가들에게 인기 있는 주제라고 하더라도, 여성 미술가들은 분명 어머니의 감정에 대한 개인적인 지식이나 통찰을 통해 어머니와 아이 주제를 더 면밀하게 이해했을 것이다. 메리 커샛이 여기에 소개된 그림을 그렸던 시대에 어머니와 아이는 여성이 선택할 수 있는 몇 안 되는 주제 중 하나였다.

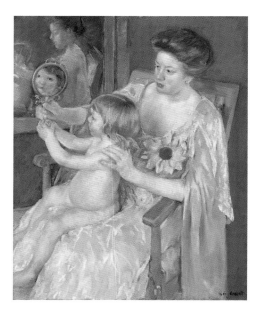

메리 커샛, 「어머니와 아이」, 캔버스에 유채, 92.1×73.7cm, 1905년경, 국립미술관, 워싱턴 D.C, 미국

여성의 공예

주요 화가 ● 소니아 들로네, 페이스 링골드, 애그니스 마틴, 미리엄 샤피로, 주디 시카고, 트레이시 에민

해리엇 파워스, 「회화적 퀼트」, 조각을 잇고 꿰매고 수놓고 누빈 면 평직, 175×266.7cm, 1895~98년, 보스턴 미술관, 매사추세츠주, 미국

미술사에서 퀼트, 직조, 자수, 뜨개질, 바느질 등 가정의 수공예와 장식은 일반적으로 '여성의 공예'로 인식되었고 이른바 순수미술만큼 중요하게 여겨지지 않았다.

오랫동안 이러한 인식이 지배적이었지만 1970년대가 되면서 페미니즘미술가들은 이런 형태의 미술을 더 존중받게 하려고 그것을 재검토하고 순수미술에 편입시키기 시작했다. 예를 들어 페이스 링골드는 초창기부터 직물, 회화, 서사를 결합해 '이야기 퀼트'를 제작했다. 그녀는 그것을 '부드러운 조각'의 한 형태로 생각한다. 트레이시 에민도 아플리케 담요 「증오와 권력은 끔찍한 것이 될 수 있다」(2004)처럼, 공예를 활용한 작품을 선보였다. 1970년대와 1980년대에 미리엄 샤피로는 '여성의 공예'의 주변화에 항의하기 위해 「검은 볼레로」(1980) 같은 '페미지femmages' — 무늬가 있는 직물과

아플리케로 만들어진 오브제와 콜라주 — 를 선보였다. 그녀의 페미지 작품들은 패턴과장식운동Pattern and Decoration movement에 속한다. 주디 시카고의 「디너 파티」(1974~79)도 이와 비슷하게 자수와 바느질, 그리고 전통적으로 '여성의 공예'와 연관된 다른 재료들로 구성된다.

중요한 발전

노예로 태어난 해리엇 파워스Harriet Powers, 1837~1911는 아플리케 기법을 이용해 여기에 소개된 퀼트를 비롯해 여러 작품들을 제작했다. 「회화적 퀼트」는 1780년에 연쇄적으로 발생한 산불과 1846년 8월의 유성우 등 기상학·천문학적 사건들과 함께, 성경 장면과 아프리카와 기독교의 상징들을 보여주는 열다섯 개의 사각형으로 구성되어 있다.

견해의 변화

주요 화가 ● 유딧 레이스터르, 소피 드 부테이에, 로자 보뇌르, 프리다 칼로, 나탈리아 곤차로바, 파울라 모더존베커, 제니 홀저, 트레이시 에민

어떤 여성들은 고유한 관점, 출신, 환경 등을 통해 예술이란 무엇이고 무엇이 예술이 될 수 있는지 혹은 되어야 하는지에 대한 생각을 완전히 바꾼 매우 색다른 작품들을 선보였다.

이 책에 소개된 대다수 작품은 어떤 식으로든 당시 사람들의 생각을 바꾸어놓았다. 예를 들어, 로자 보뇌르는 그림뿐 아니라 생활방식을 통해 사회의 기준에 순응하지 않고도 여성이 성공할 수 있음을 증명했다. 이와 유사하게, 17세기에 유딧 레이스터르는 관심을 불러일으키는 작품들을 제작했지만 작품 다수가 당대 남성 화가의 것으로 잘못 알려져 있었다. 사람들은 그런 그림을 그린 사람이 여성일 리 없다고 생각했던 것이다. 그들이 사실을 알게 되면서 레이스터르의 그림은 여성 화가의 능력에 대한 생각을 바꾸는 데 기여했다. 앙리에트 브라운Henriette Browne이라는 가명을 사용한 소피 드 부테이에Sophie de Bouteiller, 1829~1901는 오리엔탈리즘을 신선하게 해석하며 살아생전 세계적으로 이름을 알렸다. 그녀의 오리엔탈리즘은 대부분의 남성 오리엔탈리즘 화가들의 그림보다 덜 선정적이었다. 그녀는 하렘을 여성들의 사회적 상호작용을 위한 장소로 묘사했다. 여성인 브라운은 하렘에 들어가 그곳의 거주자들을 만나 그러한 집단이 사회적으로 어떻게 구성되는지 알게 되었고, 남성 화가들에게는 불가능한 방식으로 여성들 사이의 상호작용을 묘사할 수 있었다. 그녀의 성공은 오리엔탈양식 그림에 대한 통념을 바꿨다.

중요한 발전

프리다 칼로는 명백한 고통의 상징들이 자신을 둘러싸고 있는 대담한 자화상들을 통해, 유행하는 양식과 그리기에 적절한 주제에 대한 화가와 관람자의 사고방식을 변화시켰다. 양식 면에선 그녀와 달랐지만, 역시 용기 있는 여성이었던 파울라 모더존베커는 독특한 양식의 작품들을 선보이며 회화의 발전과 혁신적인 여성 화가들의 능력에 대한 생각을 바꾸어놓았다.

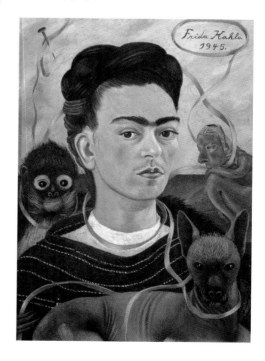

프리다 칼로, 「작은 원숭이가 있는 자화상」, 메이소나이트에 유채, 56×42cm, 1945년, 돌로레스올메도파티뇨미술관, 멕시코시티, 멕시코

추상미술

주요 화가 ● 힐마 아프 클린트, 리 크래스너, 애그니스 마틴, 바버라 헵워스, 에바 헤세, 브리짓 라일리, 루이즈 니벨슨, 헬렌 프랭컨탈러, 구사마 야요이

중요한 발전

힐마 아프 클린트는 17세 때 첫 영성집회에 참석했고 1905년에 "너는 새로운 삶의 철학을 선포하고 새로운 왕국의 일부가 될 것이다. 너의 노고는 열매를 맺을 것이다"라고 말하는 목소리를 들었다고 주장했다. 1906년 11월부터 1907년 3월까지, 그녀는 '태고의 혼돈'이라는 제목이 붙은 작은 추상화 연작을 제작했다.

힐마 아프 클린트, 「가장 큰 10점, No.7, 성년기, 그룹 IV」, 캔버스에 올린 종이에 템페라, 315×235cm, 1907년, 힐마 아프클린트재단, 스톡홀름, 스웨덴

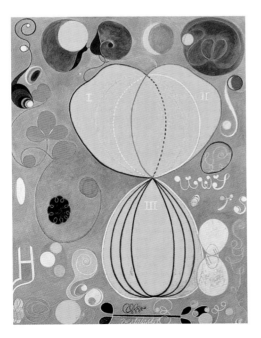

처음으로 완전한 추상에 도달한 화가는 바실리 칸딘스키라고 알려져 있다. 그러나 지금은 힐마 아프 클린트가 칸딘스키보다 5년 정도 앞서 추상화를 그렸다는 사실이 인정받고 있다.

아프 클린트는 풍경화가와 초상화가로 인정을 받은 후에 수의학 연구소의 데생화가로 일했고 정밀한 식물 삽화들도 그렸다. 그녀는 칸딘스키, 몬드리안과 마찬가지로 신지학에 영감을 받았다. 헬레나 페트로브나 블라바츠키가 주창한 신지학은 영적이고 철학적인 운동이며, 여성을 차별하지 않았던 유럽 최초의 종교 조직이었다. 많은 여성 화가들이 회화부터 조각, 설치, 개념미술 작품에 이르기까지 다양한 추상미술을 선보이며 클린트의 뒤를 따랐다. 추상표현주의 화가 리 크래스너, 애그니스 마틴, 헬렌 프랭컨탈러, 옵아트 작가인 브리짓 라일리 등이 그러한 예다. 처음에 물감만으로 작업했던 구사마 야요이는 훗날 반복되는 패턴들에 초점을 맞춘 종합적인 추상 작품을 제작하기 시작했다. 이와 반대로 루이즈 니벨슨Louise Nevelson, 1899~1988은 선구적이고 기념비적인 단색의 목재 벽 조각들과 야외 조각들을 선보였고, 에바 헤세는 추상적인 회화, 조각, 설치작품을, 바버라 헵워스는 주변의 환경에서 이끌어낸 것처럼 보이는 생물 형상의 조각을 만들었다.

자기주장

주요 화가 ● 쉬잔 드 쿠르, 클라라 페이터르스, 에드모니아 루이스, 수잔 발라동, 그웬 존, 하나 회흐, 트레이시 에민

16세기 말과 17세기 초에 리모주의 에나멜 공방에서 유명했던 유일한 여성인 쉬잔 드 쿠르(연대 미상)는 독특한 에나멜 기법을 개발했다.

그녀는 당시 높은 평가를 받던 그리자유grisaille 기법에서 벗어났고 당대로서는 매우 드문 적극성을 보여주었다. 17세기에 클라라 페이터르스도 한계를 뛰어넘은 자신감 넘치는 여성이었다. 페이터르스는 페테르 파울 루벤스의 숭배되던 양식을 모방하지 않고 자연스럽고 사실적으로 그렸다. 한 세기가 지난 후, 엘리자베트 비제르브룅은 십대에 초상화 작업장을 설립했고, 23세에 마리 앙투아네트의 많은 초상화 중 첫번째 그림을 그렸다. 그녀의 성공은 남성 동료들의 질투를 유발했고 일부 그림을 남성 화가가 그려주었다는 소문이 떠돌기 시작했다. 과단성 있는 성격이었던 비제르브룅은 당시에 그림이 가장 비싸게 팔리는 초상화가로 성공했다.

사회적 조건화는 여성은 온순해야 한다는 생각을 낳았다. 이로 인해 과거의 여성 화가들은 기대를 저버리고 편견에 반대했을 때 손가락질을 받거나 무시되거나 비웃음거리가 되기 일쑤였다. 1970년대 페미니즘운동이 시작되기 이전에 대부분의 여성 화가들은 여성은 수동적이며 나서지 말아야 한다는 뿌리 깊은 믿음에 맞서 싸웠다. 사람들은 여성들의 자기주장을 종종 의심의 눈길로 바라보았다.

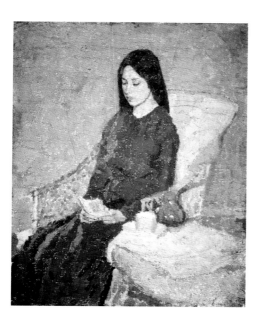

그웬 존, 「요양 중인 여자」, 캔버스에 유채, 40.9×33cm, 1923~24년경, 피츠윌리엄미술관, 케임브리지대학교, 영국

중요한 발전

더 성공한 남동생 오거스터스 존과 연인 오귀스트 로댕의 그림자에 가려진 그웬 존Gwen John, 1876~1939은 인정을 받으려고 노력했고 조용한 결단력으로 목적을 달성했다. 그녀는 사색적이고 섬세한 양식의 이 작품에서 세심하게 설계된 색조들로 감정과 분위기를 표현하며, 자신의 근원적인 단호함을 드러냈다. 4분의 3 각도로 그려진 익명의 여성 모델은 신비로우며 다양한 해석의 여지를 남긴다.

네덜란드 황금시대 p.18 ┃ 다다 p.32 ┃ 옵아트 p.38 ┃ 비제르브룅 부인과 그녀의 딸 잔 뤼시루이즈 p.68 ┃ 푸른 방 p.104 ┃ 여성 예술가가 되면 좋은 점 p.142

로마상

주요 화가 ● 뤼시엔 외블망, 오데트 포베르

프랑스의 루이 14세가 1663년에 제정한 로마상Prix de Rome은 화가와 조각가에게 수여되는 권위 있는 장학금이었다. 매년 수상자들은 왕립회화조각아카데미 학생 중에서 선발되었다. 최고의 프랑스 청년 미술가에게 고대 로마와 르네상스미술을 공부하고 연구할 기회를 준다는 취지였다. 종합 우승자에게는 대상이 수여되었고, 로마 소재 프랑스 아카데미에서 3~5년간 체류할 수 있는 비용을 정부에서 제공받았다. 2등에게도 상이 수여되었고, 1840년에는 건축, 음악, 판화도 포함하는 것으로 범위가 확장되었다. 이 선발대회는 1968년에 폐지되었다.

여성들은 1897년이 되어서야 아카데미 데보자르에 입학할 수 있었고 1900년에 작업장에 들어갈 수 있었으며, 1903년에 겨우 로마상을 위한 경쟁에 참여할 수 있었다. 8년 후, 뤼시엔 외블망Lucienne Heuvelmans, 1885~1944은 「남동생의 양을 지키는 오레스티스의 누이」라는 작품으로 여성 최초로 조각 부문 대상 수상자가 되었다. 1925년 오데트 포베르Odette Pauvert, 1903~66는 회화작품 「성인 로난의 전설」로 대상을 받았다.

중요한 발전

로마의 브리티시스쿨은 '영국과 영연방의 학자와 화가들의 이탈리아의 미술, 역사, 문화⋯⋯ 에 대한 지식과 참여를 증진하고, 국제 교류와 학제 간 교류를 발전시킬 목적으로' 1901년에 설립되었다. 「대홍수」를 그린 위니프리드 나이츠Winifred Knights, 1899~1947는 장식회화 장학금을 받은 최초의 여성이었다.

위니프리드 나이츠, 「대홍수」, 캔버스에 유채, 152.9×183.5cm, 1920년, 테이트미술관, 런던, 영국

신고전주의 p.21 ｜ 아르데코 p.35

의심스러운 민주주의

주요 화가 ● 하나 회흐, 나탈리아 곤차로바, 오드리 플랙, 모나 하툼, 마리나 아브라모비치, 구사마 야요이, 린 징징, 마르타 미누힌

오늘날 민주주의국가의 불확실성, 억압된 불안, 개성의 상실은 서구 사회에서 사람들이 직면한 문제의 일부분일 뿐이다. 하나 회흐, 구사마 야요이, 모나 하툼, 마리나 아브라모비치를 비롯한 여성 미술가들은 이러한 문제를 탐구했다.

예컨대 구사마의 「영원 소멸의 여파」(2009)와 아브라모비치의 「예술가가 여기 있다」(2010)는 모두 동시대 문화 속에서 개인의 불안과 그것이 발현되는 방식을 탐구한다. 2017년에 린 징징은 민주주의의 모순들을 다루는 다중매체 프로젝트 「이륙」을 제작했다. 그녀는 미술관 공간을 가상의 국제공항으로 바꾸고, 사람들이 어떻게 자신의 고유성을 잃어버리는지 탐구했다. 다양한 형태의 작품을 포함하고 있는 「이륙」은 단독으로 혹은 전체로서 기능하고 있다. 각각의 작품은 오늘날 민주주의국가의 공항 모습을 보여주고, 기술 발전과 인간의 통제를 통해 사람들이 어떻게 장악당하고 정체성을 잃어가는지를 드러낸다. 예를 들어, 그녀는 허구의 휴대폰 앱 광고를 작품에 넣었는데, 가상의 PRD 정부가 생산한 「슈퍼줌」은 여행자들이 새 친구를 사귀는 동시에 사업상 인맥을 만들면서 세관을 빠르게 통과하도록 도와준다고 광고한다. 이 기능은 가입할 때 사용자의 개인정보를 모두 기입해야만 활용할 수 있다.

중요한 발전

아르헨티나 작가 마르타 미누힌 Marta Minujín, 1943~은 1933년 5월에 나치가 2000권이 넘는 책을 불태웠던 독일의 카셀에서 「책의 파르테논신전」을 제작했다. 미누힌은 다양한 국가들의 금서 십만 권 이상으로 세계 최초의 민주주의 상징인 아테네 파르테논신전을 복제했다. 이 설치작품은 금속 비계, 서적, 비닐 포장재 등으로 제작되었다.

마르타 미누힌, 「책의 파르테논신전」, 금서로 제작, 2017년, 제14회 도큐멘타, 프리드리히광장, 카셀, 독일

테마

자화상

주요 화가 ● 소포니스바 안귀솔라, 아르테미시아 젠틸레스키, 아델라이드 라비유귀아르, 마리 바슈키르체프, 헬레나 셰르브베크, 알리스 바일리

카타리나 판 헤메선, 「한 여성의 초상(자화상으로 추정)」, 패널에 유채, 23×15.2cm, 1548년, 국립미술관, 암스테르담, 네덜란드

중요한 발전

소규모 여성 초상화로 유명한 카타리나 판 헤메선 Catharina van Hemessen, 1528~88은 이젤 앞에 앉아 있는 자화상을 그린 (남성과 여성 모두에서) 최초의 화가로 종종 언급된다. 그녀의 자화상 중 하나였던 이 작품 속에서 그녀는 젊고 진지해 보인다. 판 헤메선은 존경받는 화가였던 아버지 얀 샌더스 판 헤메선에게 그림을 배운 운이 좋은 여성이었다.

자화상은 작가들에게는 늘 회화를 훈련하고 관찰력을 키우며, 자신을 광고하면서 모델 비용 없이 작업할 수 있는 유용한 수단이었다.

수백 년 동안 누드 드로잉 수업에 참석할 수 없었던 여성 화가들은 자화상을 통해 해부학 지식을 얻을 수 있었다. 예를 들어, 소포니스바 안귀솔라는 「이젤 앞의 자화상」(1556)에서 성모마리아와 아기 예수를 그리는 정숙한 여성으로 자신을 묘사했다. 그 시대에 드물게 팔레트와 붓, 팔 받침을 든 모습으로 자신을 그려 실력으로 인정받고자 했음을 보여준다. 아르테미시아 젠틸레스키는 「회화의 알레고리로서의 자화상」(1638~39)에서 대담하게도 자신을 회화의 화신으로 그렸다. 18세기에 아델라이드 라비유귀아르도 「두 명의 제자와 함께 있는 자화상」(1785)에서 두 여성 제자가 지켜보는 가운데 작업에 몰두하고 있는 자신을 묘사했고, 마리 바슈키르체프의 자화상 「작업실에서」(1881)는 관례와 달리 누드 드로잉 수업시간에 여성들이 반나체의 젊은 남성을 그리는 모습을 담았다. 헬레나 셰르브베크의 「검은 배경의 자화상」(1915)과 스위스 화가 알리스 바일리Alice Bailly, 1872~1938의 「자화상」(1917)은 급진적이고 전위적이다. 입체주의, 야수주의, 다다에 강하게 끌렸던 바일리는 짧은 색실로 붓질을 흉내내는 독특한 혼합매체 기법을 창안했다.

개성

주요 화가 ● 파울라 모더존베커, 헬레나 셰르브베크, 헬렌 프랭컨탈러, 마그달레나 아바카노비치, 신디 셔먼, 세라 루커스

개념미술과 팝아트에 영향을 받은 픽처스 세대the Pictures Generation는 사진과 영화 등 다양한 매체를 실험한 미국 미술가들의 자유로운 연합으로, 사회적 고정관념들을 분석하고 대중매체의 포격을 받고 있는 관람자들에게 자신들의 생각을 재치 있게 소개하곤 했다.

신디 셔먼은 개성과 독창성 개념을 문제 삼았던 이러한 미술가 중 한 명이었다. 그녀는 회화가 제한적이라는 사실을 깨닫고 사진과 영화를 활용하기 시작했다. 셔먼은 소품, 화장, 의복 등으로 자신의 외형을 바꾸며 다양한 고정관념을 탐구했고, 개인과 더 넓은 사회에 미치는 대중매체의 압도적인 영향에 관심을 보였다. 1990년대 영 브리티시 아티스트의 한 명이었던 세라 루커스Sarah Lucas, 1962~는 남성 미술가들이 그려왔던 대상화되고 성애화되고 개성이 상실된 여성의 신체를 강조하는 예상 밖의 자화상을 제작한다. 헬레나 셰르브베크은 초기에 사실주의적 회화양식으로부터 더 추상적으로 변하는 과정에서 자신의 개성을 실험했다. 그녀의 그림은 밝아지고 색채가 풍부해진 이후에 부드러워졌다. 1930년대 인생의 말년으로 향하면서 셰르브베크은 모난 형태들로 자화상을 그리기 시작했다. 그녀는 가면처럼 보이는 얼굴을 그린 후에 붓, 팔레트 나이프, 천으로 그림 표면을 반복해 다시 작업하는 완전히 개인적인 양식을 창조했다.

중요한 발전

유기적 형태의 조각으로 잘 알려진 폴란드 작가 마그달레나 아바카노비치Magdalena Abakanowicz, 1930~2017는 꿰맨 헤센과 합성수지, 혹은 청동으로 만든 로봇처럼 생긴 얼굴 없는 조각상으로 두각을 드러냈다. 아래의 조각상은 아바카노비치가 공산주의 체제하의 조국에서 인식한 개성의 상실을 표현한다.

마그달레나 아바카노비치, 「오시엘(구현된 형태)」, 청동, 226.1×58.1×89.9cm, 2006년, 개인 소장

신체상

주요 화가 ● 프리다 칼로, 앨리스 닐, 제니 새빌, 파울라 헤구, 마리나 아브라모비치, 페이스 링골드, 마사 로슬러, 아리안 로페즈후이치, 이본 타인

많은 여성 작가가 정체성, 젠더, 대상화와 더불어 신체상에 대한 기존의 태도를 바로잡으려고 노력했다.

1988년에 페이스 링골드는 「변화 2—페이스 링골드의 100파운드가 넘는 체중 감소 퍼포먼스 스토리 퀼트」를 제작했다. 그녀는 45.5킬로그램을 뺀 후에 자신과 자신의 몸에 대한 감정과 태도를 보여주는 다수의 퀼트를 선보였다. 마사 로슬러의 개념미술은 미디어에 포화된 우리 사회의 다양한 측면을 탐구한다. 1977년에 그녀는 딸을 병으로 잃은 부모의 시각으로 거식증의 비극을 보여주는 18분짜리 영화 「상실—부모와의 대화」를 제작했다. 독일 작가 이본 타인Ivonne Thein, 1979~ 은 여성의 외모와 그것이 묘사되는 방식을 다룬 사진, 영상, 설치작품을 제작한다. 그녀의 연작 「32킬로」(2008)는

패션잡지에 흔히 나오는 극단적인 몸매에 초점을 맞추고 있다. 그녀는 컴퓨터 조작을 통해 호리호리한 여성들의 사진을 훨씬 더 마른 모습으로 수정했다. 거의 벗고 있는 이 여성들은 모델처럼 뒤틀린 포즈로 등장하는데, 이들의 몸은 거식증 환자처럼 충격적이다. 역시 신체상을 고찰한 아리안 로페즈후이치Ariane Lopez-Huici, 1945~ 는 지나치게 마른 몸이 아니라 거대한 몸에 초점을 맞추고 있다.

중요한 발전

실비아 슬레이Sylvia Sleigh, 1916~2010는 1941년에 런던으로 옮겨갔고, 그로부터 20년 후에 미국으로 이주했다. 1970년경에 그녀는 전통적인 여성 누드 자세를 취한 남성 누드를 그리며 벗은 여성의 전형적인 이미지에 반박했다. 그중 하나인 「터키 목욕탕」은 벌거벗은 미술비평가들을 그린 작품으로 앵그르가 그린 동명의 그림을 연상시킨다.

실비아 슬레이, 「터키 목욕탕」, 캔버스에 유채, 193×259cm, 1973년, 데이비드 앤드 알프레드 스마트 미술관, 시카고대학교, 일리노이주, 미국

자연주의 p.22 | 초현실주의 p.34 | 팝아트 p.39 | 페미니즘미술 p.41 | 퍼포먼스아트 p.42 | 푸른 방 p.104 | 플랜 p.150 | 춤추는 타조들 p.152

누드

주요 화가 ● 라비니아 폰타나, 지나이다 세레브랴코바, 파울라 모더존베커, 카미유 클로델, 제니 새빌, 파울라 헤구,
아나 멘디에타

여성 화가와 남성 화가의 누드화는 언제나 극
명한 차이를 보인다. 미술사조와 시대도 누드
의 양식과 접근방식에 영향을 미쳤다.

　예컨대 지나이다 세레브랴코바는 자신의
딸을 그린 「화가의 딸, 예카테리나 세레브랴
코바의 초상」(1928)을 비롯해, 부드러운 아르
데코양식의 여성 누드를 많이 그렸다. 카미
유 클로델은 오귀스트 로댕과 자신의 강렬한
열정에 영감을 받아 「베르툼누스와 포모나」
(1886~1905)를 제작했고, 프리다 칼로의 누드
자화상인 「부러진 기둥」(1944)은 입원과 고통,
약해진 몸을 상징하는 흰색 천으로 몸의 이곳
저곳을 가리고 있다. 전통적인 남성의 시선과
여성 신체의 대상화를 의도적으로 대비시켰던
제니 새빌은 물감을 두텁게 혹은 얇게 발라 거
대한 몸집의 여성을 그렸다. 어릴 때부터 티치
아노와 틴토레토의 그림에 매료된 새빌은 사회
적인 태도와 편견에 초점을 맞춰, 크고 늘어진
가슴, 불룩한 배, 거대한 허벅지가 있는 누드를
그렸다. 1970년대에 아나 멘디에타는 야외 퍼
포먼스에 누드를 통합하기 시작했다. 예를 들
어 「생명의 나무」(1976)에서 그녀는 진흙으로
자신의 몸을 덮어 자연의 재생을 암시했다.

중요한 발전

파울라 모더존베커는 남편을 떠나 파리로 가 아래의
초상화를 그렸다. 임신하지 않았음에도 임신한 자신
의 모습을 상상하고 있다. 아직 아이를 원하지 않는다
고 말했으므로 이 그림은 여성이자 화가로서 자기 자
신에 대한 느낌을 드러내는 것이다. 여성 누드를 그려
관습에 도전한 모더존베커는 여성으로는 최초로 전신
누드 자화상을 그렸다.

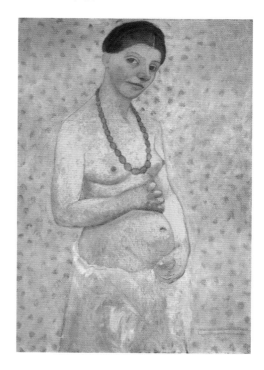

파울라 모더존베커, 「결혼 6주년 기념일의 자화상」, 캔버
스에 템페라, 101.8×70.2cm, 1906년, 파울라모더존베커
미술관, 브레멘, 독일

기억

주요 화가 ● 리어노라 캐링턴, 바버라 헵워스, 레이철 화이트리드, 레베카 호른, 앨마 토머스, 오드리 플랙, 줄리 머레투, 루이즈 부르주아

중요한 발전

오드리 플랙Audrey Flack, 1931~은 이 작품에 대해 다음과 같이 설명했다. "나는 제2차세계대전 기간에 그 시대를 견뎌내는 두려움과 흥분과…… (유대인들이 살해당하는 동안) '유대인'이라는 특별한 느낌을 늘 가지고 성장했다…… 전쟁의 이미지는 내 머릿속에 각인되었다…… 전쟁은 1945년에 끝났지만 나는 1975년이 되어서야 겨우 그림을 그릴 수 있었다. 30년이나 걸린 것이다."

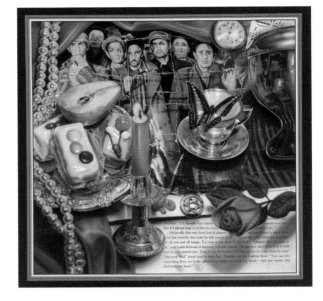

오드리 플랙, 「제2차세계대전(바니타스)」, 캔버스에 아크릴릭과 유채, 243.8×243.8cm, 1977~78년, 개인 소장

개인적이고 사적인 추억부터 웅대한 역사에 이르기까지 기억은 미술에서 반복되는 주제다. 기억은 작가 자서전의 일부, 오래된 주제, 테마, 소재, 접근방식의 새로운 표현, 아니면 과거의 한순간에 대한 회상 등이 될 수 있으며 이 모두는 다양한 여성 작가에 의해 여러 가지 방식으로 탐구되어왔다.

'과거로 돌아가서 그것을 이해하라'라고 해석되는 '산코바sankova'는 아미나 브렌다 린 로빈슨Aminah Brenda Lynn Robinson, 1940~2015이 관심을 가졌던 개념이다. 그녀는 아프리카계 미국인이었던 조상들의 이야기와 여행 중에 접한 문화와 관습을 묘사하고 기억들을 언급하며, 조각, 목판화, 드로잉, 책, 혼합매체 회화 등을 제작했다. 1970년대에 제작된 마그달레나 아바카노비치의 「인물들」과 줄리 머레투의 「리토피스틱스」(2010)는 고통스럽기도 행복하기도 했던 작가의 기억과 경험을 탐구한다.

레이철 화이트리드의 「유령」(1990)은 빅토리아시대 방의 내부를 '미라처럼 보존'했다. 레베카 호른의 「상처 입은 별똥별」(1992)은 과거 어촌 마을의 기억을 되살렸고, 리어노라 캐링턴의 「울루의 바지」(1952)는 켈트족 신화와 세계의 문화 전통들에 대한 작가의 지식에서 발전한 작품이다. 루이즈 부르주아의 「웅크린 거대 거미」(2003)는 어머니에 대한 기억에 의지한다.

대립

주요 화가 ● 하나 회흐, 엘리자베스 캐틀렛, 카라 워커, 오드리 플랙, 마샤 로슬러, 모나 하툼, 마리나 아브라모비치, 신디 셔먼

여성 미술가들은 매우 다양한 방식으로 대립이라는 테마를 탐구했고, 그러한 예는 거의 모든 미술사조와 시대에서 발견할 수 있다.

진취성과 용기를 보여준 일부 여성 미술가들은 관람자들뿐 아니라 남성 미술가들에게 이의를 제기하는 독특한 자화상과 초상화를 제작했다. 파울라 모더존베커의 「결혼 6주년 기념일의 자화상」(1906), 헬레나 셰르브베커의 「검은 배경의 자화상」(1915), 소파에서 반항적인 시선으로 바라보는 수잔 발라동의 「푸른 방」(1923), 제니 새빌의 「플랜」(1993)등이 그 예다. 또다른 여성들은 카라 워커의 실루엣 작품들과 엘리자베스 캐틀렛의 「소작인」(1952)처럼 대립 테마를 이용해 인종차별, 노예제도, 성차별 같은 문제를 재고하기를 관람자들에게 요구한다. 일부는 마리나 아브라모비치의 「예술가가 여기 있다」(2010)와 린 징징의 「우리는 자유롭게 선택하지만 선택의 결과에서 자유롭지 않다」(2017)처럼 불안, 염려, 불편 등을 유발하는 현대사회의 여러 측면에 직면하게 만든다. 대립은 하나 회흐의 「거대금융자본」(1923), 오드리 플랙의 「제2차세계대전(바니타스)」(1977~78), 모나 하툼의 「나튀르 모르트 오 그르나드」(2006~07), 마사 로슬러의 「침략」과 같은 전쟁의 공포를 다루는 작품에도 표현되었다.

중요한 발전

신디 셔먼은 고정관념에 맞서기 위해 변장을 한 모습으로 자신을 드러냈고, 관람자들에게 스스로 결론을 내리게 한다. 「제목 없는 영화 스틸사진」 69점은 각각 1950년대와 1960년대 영화 속 진부한 여자주인공을 보여준다. 여기에 소개된 작품의 주인공은 새 정장을 입은 대도시의 멋진 직장여성이다.

신디 셔먼, 「제목 없는 영화 스틸사진 #21」, 사진, 19.1×24.1cm, 1978년, 현대미술관, 뉴욕, 미국

분노

주요 화가 ● 엘리사베타 시라니, 아르테미시아 젠틸레스키, 하나 회흐, 엘리자베스 캐틀렛, 카라 워커, 수잰 레이시, 오드리 플랙, 피필로티 리스트

짧은 생을 살았던 엘리사베타 시라니는 여성 화가들과 여성적 주제를 지지했다. 그녀는 미술학교에서 여동생들을 포함해 많은 여성을 가르쳤고, 용기 있는 여성들을 그렸다.

「트라키아 장군을 죽이는 티모클레아」(1659)는 전통적인 위계를 전복시킨다. 티모클레아를 강간한 장군은 무기력하게 곤두박질치고 있고 티모클레아는 위쪽에 서서 복수한다. 평범한 여성이 신분이 높은 남자를 제압하는 또 하나의 극적인 그림은 아르테미시아 젠틸레스키의 「홀로페르네스의 목을 베는 유디트」(1610)다. 이 그림에서 성경에 나오는 유디트와 하녀는 나라를 침범한 아시리아 장군의 머리를 베면서 침착하지만 무시무시한 분노를 드러낸다. 「애도와 분노 속에서」는 1977년에 서든 캘리포니아에서 발생한 미해결 연쇄 강간 살인 사건을 보고 수잰 레이시Suzanne Lacy, 1945~와 레슬리 라보위츠스타러스Leslie Labowitz-Starus,

1946~가 기획한 퍼포먼스이다. 이 작품을 위해 작가, 정치인, 희생자의 가족 들 모두 로스앤젤레스 시청에 모여 기자 앞에서 애도와 분노의 의식을 행했다. 「에버 이즈 오버 올」에서 피필로티 리스트Pipilotti Rist, 1962~는 주차된 자동차 여러 대의 창문을 박살낸다. 여성 경찰관은 그녀를 제지하지 않고 경례한다. 이는 여성에 대한 묘사, 여성을 다루는 방식, 여성에 대한 기대, 전통적인 여성관에 대한 분노를 표현하는 또다른 예다.

중요한 발전

피필로티 리스트는 초기에 색채와 환각 효과를 이용해 아래 영상을 제작했다. 이 작품은 거울 반사된 두 영상으로 구성되어 있으며, 초근접 촬영한 비키니 입은 여성과 확대된 생활용품이 있는 수중 파라다이스를 보여주는데, 이 모든 것은 리스트가 반복적으로 읊조리는 불안하고 시끄럽게 과장된 노랫말의 구슬픈 사운드트랙에 맞춰져 있다. 이 작품은 여권 강화를 다루는 동시에 분노를 표현한다.

피필로티 리스트, 「나의 대양을 마셔라」, 오디오 비디오 설치작업(비디오 스틸 사진), 1996년

변형

주요 화가 ● 조지아 오키프, 마리아 블란차르드, 루이즈 부르주아, 에바 헤세, 신디 셔먼, 코닐리아 파커, 아냐 갈라치오

조지아 오키프의 「셀 No. 1」(1928)은 작고 평범한 사물을 감각적인 회화로 바꾸어놓는다. 이 그림과 그녀의 꽃 그림들은 정물화의 전통적인 개념과 추상에 관한 생각에 도전한다.

이 책에 소개된 수많은 여성이 여성 작가에 대한 고정관념에서 벗어나야 했고, 전통적인 미술작품 제작 과정들을 변형시키거나 변형 자체를 테마로 생각했다. 예를 들어, 마리아 블란차르드의 「부채를 든 여자」(1916)는 다양한 시점을 보여주는 면들로 분할된다. 신디 셔먼은 1960년대에 핀업 걸부터 가정주부, 정비공, 광대에 이르기까지 자신의 모습을 계속해서 바꿨다. 그녀의 모호한 인물들은 복잡한 인생을 암시하지만 작품을 무제로 남겨둠으로써 관람자의 해석이 매우 중요해지도록 했다. 1960년부터 브리짓 라일리는 광학적 현상을 통해 변형을 창조했다. 매기 햄블링Maggi Hambling, 1945~은 끊임없이 변하는 바다를 표현하는 강렬한 붓 터치를 활용한 역동적인 그림을 선보인다. 루이즈 부르주아, 에바 헤세, 클레어 팔켄스타인Claire Falkenstein, 1908~97, 린다 벵글리스Lynda Benglis, 1941~ 등의 미술가들은 변형이라는 테마와 특이한 재료로 작업했다. 한편 아냐 갈라치오와 미셸 스튜어트Michelle Stuart, 1933~는 작품에 예측할 수 없는 자연의 변화를 담았다.

중요한 발전

기존의 재료나 유명한 미술작품을 종종 변형시킨 코닐리아 파커Cornelia Parker, 1956~는 관람자들의 생각을 바꾸기 위해 물리적이고 개념적인 발상으로 작업했다. 예를 들어, 시각적 폭발을 창조한 「매달린 불(방화 의심)」은 방화로 의심되는 사건의 새카맣게 탄 잔해로 구성되어 있다. 세심하게 배치되어 천장에 매달린 검게 탄 잔해들은 파괴, 연약함, 오랜 시간이 흘러 변화한 조각 등의 개념을 환기시킨다.

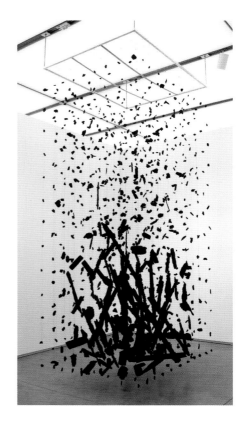

코닐리아 파커, 「매달린 불(방화 의심)」, 목탄, 철사, 핀, 못, 365.8×152.4×182.9cm, 1999년, 현대미술관, 보스턴, 매사추세츠주, 미국

인종

주요 화가 ● 에드모니아 루이스, 페이스 링골드, 엘리자베스 캐틀렛, 베티 사르, 게릴라 걸스, 카라 워커, 클로뎃 존슨

조각가로 인정받은 최초의 아프리카계 미국인 여성 에드모니아 루이스는 학창 시절 내내 인종문제를 겪었다. 그녀는 윌리엄 로이드 개리슨과 웬델 필립스 등 유명한 노예해방론자의 초상을 조각으로 만들었다.

아이오와대학교에서 미술 석사학위를 취득한 최초의 아프리카계 미국인 엘리자베스 캐틀렛은 특히 시민 평등권 투쟁과 차별정책에서 흑인들의 투쟁을 강조하며 인종과 페미니즘에 관해 다루었다. 루이스는 "나는 내 미술이 사람들에게 도움이 되기를, 우리를 비추고 우리와 공감하고 우리를 격려하고 우리의 가능성을 일깨우기를 언제나 바랐다"라고 말했

다. 성차별뿐 아니라 인종차별도 겪었던 페이스 링골드는 결국 흑인 여성들의 경험을 표현한 작품으로 찬사를 받았다. 1980년대에는 익명의 페미니스트 그룹 게릴라 걸스가 등장해 미술계의 여성과 인종차별을 대담하게 공격했다. 한편, 카라 워커는 인종을 주제로 다수의 작품을 제작했는데, 그중에서 「절묘함 혹은 기가 막힌 슈거보이」(2014)는 브루클린의 폐업한 도미노 설탕 공장에서 80톤의 설탕을 가지고 제작한 작품이다. 이 거대한 스핑크스의 머리는 전형적인 흑인 여성 노예의 머리로 되어 있어 오랫동안 설탕의 공정에 필수적이었던 노예무역을 강조한다.

중요한 발전

노예 신분이었던 아프리카계 미국인에게는 읽기와 쓰기를 배우는 것이 금지되었지만 많은 사람이 몰래 읽기와 쓰기를 배웠고 그들만이 쓰는 '언어'도 만들었다. 이 이미지는 노예화의 상징과 개인적이고 집단적인 기억 들을 보여주는 베티 사르Betye Saar, 1926~의 작품 일부다. 찌르레기, 당밀, 꿀, 커피 등은 노예들이 서로의 피부색을 지칭하는 단어였다.

베티 사르, 「찌르레기」, 어린이용 칠판에 혼합매체 아상블라주, 59.4×59×7cm, 2002년, 서명 있음, 펜실베이니아 미술아카데미, 필라델피아주, 미국

환경

주요 화가 ● 클래리스 베킷, 바버라 헵워스, 애그니스 데네스, 아냐 갈리치오, 레베카 호른, 모나 하툼, 줄리 머레투

대지미술 혹은 환경미술은 미술가들이 환경 문제에 대한 인식을 높이기를 바라며 시작한 1960년대와 1970년대에 광범위한 매체, 기법, 양식을 통한 개념미술의 일부이다.

이들 중에서 가장 유명한 인물은 애그니스 데네스다. 그녀는 자연환경과 인공환경의 관계에 초점을 맞춰 생태 문제에 관한 인식을 재고했다. 환경미술은 대체로 거대하며 특정한 장소에서 제작되기 때문에 사진으로 촬영하는 것 외에 작품을 옮기거나 미술관에 전시할 수 없다. 1982년에 데네스는 맨해튼의 월스트리트 부근 매립지의 밀밭 0.8 헥타르에 밀을 심어 6개월이 넘는 기간 동안 「밀밭, 대립」을 제작했다. 자연주의자, 인상주의자, 클래리스 베킷 같은 오스트레일리아 색조주의자, 「무르나우의 마을 길」(1908)을 그린 가브리엘레 뮌터 같은 표현주의자 등 다른 미술가들도 환경의 여러 측면을 탐구했다. 바버라 헵워스는 주변 환경에서 나온 것처럼 보이는 조각을 만들었다. 예를 들어 「가족」 중 세 조각상(1970)은 의도적으로 고대 콘월의 거석 기념물과 비슷하게 만든 작품이다. 줄리 머레투와 모나 하툼은 종종 인공환경에 대해 고찰하고, 레베카 호른은 다양한 장소의 요소들을 활용해 주변 환경을 변화시키는 작품을 제작한다.

마리나 드브리스, 「흰색 쓰레기('해변 쿠튀르―어 오트 메스' 시리즈)」, 2017년, 발견된 바다 쓰레기

중요한 발전

마리나 드브리스Marina DeBris는 오스트레일리아를 기반으로 활동하는 화가이자 사회운동가이다. 그녀는 바다와 해변 오염에 대한 경각심을 높이기 위해 해변의 쓰레기로 작업하며, 2001년부터 해변에서 발견한 쓰레기로 의상을 만들었다. 「흰색 쓰레기」는 이러한 의상 가운데 하나로, 질감을 살린 상의는 라이터, 빨대, 식기, 병마개 등으로 제작되었다.

갈등

주요 화가 ● 올리브 무디쿡, 하나 회흐, 프리다 칼로, 로라 나이트, 메리 케셀, 모나 하툼

메리 케셀, 「수용자들」, 종이에 목탄, 260×346cm, 1944년, 케틀스야드, 케임브리지, 영국

갈등의 재현물이 모두 전쟁 이미지인 것은 아니지만, 전쟁 이미지는 이 주제에 효과적인 수단을 제공한다. 20세기부터 많은 여성이 전쟁과 인명 피해에 대한 사회적·산업적·개인적인 경험을 화폭에 담았다.

20세기 초에는 여성이 전선으로 나가 전쟁을 보는 것이 상스럽다고 간주되었기 때문에 많은 여성 화가들이 비공식적으로 그림을 그렸다. 예를 들어 제2차세계대전 기간에 올리브 무디쿡Olive Mudie-Cooke, 1890~1925은 프랑스에서 영국 적십자사의 구급차를 운전하며 전쟁의 피해와 전장의 흔적뿐 아니라 자신이 만난 전시 조력자들의 모습을 그렸다. 거의 동시에 베를린에서는 하나 회흐가 독일 문화의 부정적인 측면들을 강조했다. 제2차세계대전이 끝나자 메리 케셀Mary Kessell, 1914~77은 베를린의 노숙하는 여성들과 아이들, 그리고 폐허가 된 함부르크를 드로잉으로 그렸다. 또한 로라 나이트 Laura Knight, 1877~1970는 1940년대에 전쟁을 기록하기 위해 해외로 파견된 단 세 명의 여성 화가 중 한 명이었다. 그녀는 1946년에 베를린에서 뉘른베르크 재판을 그렸다. (재판의) 소극성에 화가 난 그녀는 법정의 벽을 폐허가 된 뉘른베르크로 표현했다. 21세기 초에 모나 하툼은 「나튀르 모르트 오 그르나드」에서 자신이 겪은 전쟁을 기록했다.

중요한 발전

런던에서 태어난 구상화가이자 일러스트레이터, 디자이너, 전쟁화가였던 메리 케셀은 제2차세계대전이 끝날 무렵에 공식적인 전쟁화가로서 독일에서 그림을 그리게 된 여성 세 명 중 한 명이었다. 독일에서 6주간 머물면서 그때 막 해방된 베르겐-벨젠 강제수용소를 방문한 그녀는 여기에 소개된 표현적인 그림에서처럼 색조 대비를 이용해 수용자, 주로 여성과 아이를 목탄으로 그렸다.

공감

주요 화가 ● 릴리 마틴 스펜서, 메리 커샛, 마리 로랑생, 프리다 칼로, 마리나 아브라모비치, 리지아 파피, 바버라 헵워스, 구사마 야요이, 트레이시 에민

모델들 사이의 신체적이고 감정적인 연결은 여성 미술가들에게 늘 강렬한 테마이자, 많은 여성들에게 기대되었으며 다수가 훌륭하게 표현한 테마였다. 엘리자베트 비제르브룅의 「비제르브룅 부인과 딸 잔 뤼시루이즈」(1789), 릴리 마틴 스펜서의 「컨버세이션 피스」(1851~52년경), 베르트 모리조의 「화가의 어머니와 언니」(1869/70), 메리 커샛의 「아이의 목욕」(1893) 등이 그러한 예다. 가족, 특히 어머니와 아이들의 공감을 표현한 이 그림들은 모델의 대개 편안하고 자연스러운 모습을 보여준다.

「초상화를 그리고 있는 베르타 베크만」(1889)에서 친구를 그린 예아나 바우크와 「클라라 릴케베스트호프」(1905)의 파울라 모더존베커가 보여주듯, 또다른 공감적 관계가 작가와 모델 사이에 존재한다. 리어노라 캐링턴과 프리다 칼로의 작품에서처럼, 과거의 경험에 대한 공감은 미술가의 강렬한 감정적 유대감을 표현하는 시각적 서사들을 묶어주고 그 속에 스며든다. 한편, 다른 미술가들은 다양한 방식으로 심리적인 유대감을 만들어낸다. 예를 들어 마리나 아브라모비치와 구사마 야요이는 작품에 참여한 관람자들에게 공감을 전달한다. 제니 홀저, 신디 셔먼, 바버라 크루거 등은 관람자의 기억들을 통해 공감을 촉발시킨다. 헬렌 프랭컨탈러는 적시기-얼룩 만들기 기법의 회화에 시각적인 공감과 연상을 불어넣는다. 리지아 파피의 「창조의 책」(1959~60)은 세상의 창조에 공감할 수 있는 요소들을 포함한다.

중요한 발전

바버라 헵워스의 「가족」 중 세 조각상과, 영국에서 가장 붐비는 기차역 중 하나인 세인트판크라스역에 높이 걸린 거대한 핑크 네온사인 작품, 트레이시 에민의 「당신과 함께 있고 싶어요」(2018)에서 확인할 수 있듯, 미술작품은 종종 주변 환경과 교감한다. 에민의 작품 중 가장 큰 이 작품은 런던에 도착한 유럽의 여행자에게 공감을 전한다.

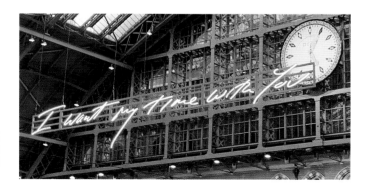

트레이시 에민, 「당신과 함께 있고 싶어요」, 핑크 네온사인 조명, 길이 20m, 2018년, 세인트판크라스역, 런던, 영국

옮긴이의 말

유대 여인 유디트의 결연한 표정과 칼을 잡은 손, 적장 홀로페르네스의 목에서 솟구치는 붉은 피와 비명, 그리고 이 순간을 극적으로 만드는 어둠 속 강렬한 빛.

피렌체 우피치미술관에 소장된 여성 미술가 아르테미시아 젠틸레스키의 「홀로페르네스의 목을 베는 유디트」에서 유디트는 화가 개인의 비극적인 경험을 근거로 화가의 자화상으로 해석되곤 한다. 그것이 사실이든 아니든, 젠틸레스키가 성경 속의 여성 영웅을 그려낸 방식은 남성 화가들과 매우 다르다. 그녀는 나라를 지키기 위해 적장을 물리칠 수 있는 힘과 용기를 가진 여성으로 유디트를 묘사했다. 여성보다는 '영웅'에 초점을 맞춘 것이다. 이 그림이 매력적인 이유는 여성에 대한 새로운 시각 때문이고 이는 젠틸레스키가 16세기에 활동한 여성 미술가이기에 가능했다. 미술가 개개인의 상황과 조건은 미술작품에 반영된다. 그러므로 성별, 인종, 성적 취향 등의 이유로 주류 미술사에서 소외되었던 다양한 배경을 가진 미술가의 작품을 감상하는 것은, 미술에 대한 시야를 넓혀주고 새로운 세계를 발견하는 즐거움을 준다.

이 책은 젠틸레스키 같은 16세기 화가부터 현재 활발하게 활동하고 있는 작가에 이르기까지, 여러 시대와 지역의 여성 미술가들을 소개한다. 그들 중에는 프리다 칼로, 케테 콜비츠, 조지아 오키프 같은 잘 알려진 화가는 물론, 라비니

아 폰타나나 엘리사베타 시라니처럼 일반적인 미술사 책에서 볼 수 없었던 낯선 화가들도 있다. 저자는 여성 미술가들과 그들의 작품을 사조, 작품, 비약적 발전, 테마 등으로 분류하고 다양한 각도에서 조명한다. 「사조」는 시대별 미술사조에 속하는 여성 미술가들을 소개하고, 책의 가장 많은 부분을 차지하는 「작품」은 여성 미술가들의 주요 작품을 상세히 다루고 있다. 「비약적 발전」은 미술계에서 여성 미술가들이 이루어낸 변화나 여성 미술이 남성의 미술과 차별화되는 지점에 주목하고, 「테마」는 여성 미술가들이 선택한 주제들을 보여준다. 이러한 접근 방식은 여성 미술가와 작품을 좀더 입체적으로 이해할 수 있게 한다.

　이 책의 가장 큰 장점은, 유명한 미술가들을 임의로 선정하거나 여성 미술가에 대한 차별 같은 특정 주제에 국한하지 않고 여성 미술가들과 작품을 전체적으로 다루고 있다는 점이다. 백과사전처럼 다양한 여성 미술가에 대한 정보를 체계적으로 제공하기 때문에 누구라도 손쉽게 읽을 수 있고, 여성 미술에 처음 관심을 가진 사람에게는 더없이 좋은 입문서가 될 수 있다. 이 책을 번역하면서 수많은 여성 미술가들을 만났다. 그중 몇몇은 미술사 전공자인 나에게도 낯설었기 때문에 그들의 작품을 감상하는 것은 일하는 내내 소소한 기쁨이 되었다. 때로 이 여성 미술가들의 삶 이야기가 작품보다 더 감동적으로 다가오기도 했다. 이 책을 활용하는 방식은 방대한 내용만큼이나 다양할 수 있다. 이 책이 여성 미술의 세계에 첫발을 내딛는 독자들에게 친절한 가이드가 되길 바란다.

미술관

이 책에 소개된 작품이 소장된 미술관

오스트레일리아

뉴사우스웨일스미술관, 시드니

빅토리아국립미술관, 멜버른

핀란드

아테네움미술관, 핀란드국립미술관, 헬싱키

프랑스

근현대미술관, 스트라스부르

로댕미술관, 파리

루브르박물관, 파리

샤토라코스트아트센터, 프로방스

시립현대미술관, 파리

오르세미술관, 파리

현대미술관, 조르주퐁피두센터, 파리

독일

슈프렝겔박물관, 하노버

파울라모더존베커미술관, 브레멘

함부르크미술관, 함부르크

인도

국립현대미술관, 뉴델리

이탈리아

산마르코미술관, 피렌체

산페트로니오박물관, 볼로냐

우피치미술관, 피렌체

카포디몬테미술관, 나폴리

멕시코

돌로레스올메도미술관, 멕시코시티

네덜란드

국립미술관, 암스테르담

프란스할스미술관, 하를렘

노르웨이

국립미술관, 오슬로

폴란드

성 박물관, 완추트

푸에르토리코

폰세미술관

러시아

사마라미술관

러시아국립박물관, 상트페테르부르크

트레티야코프국립미술관, 모스크바

스페인

레이나소피아국립미술관, 마드리드

스웨덴

국립박물관, 스톡홀름

힐마아프클린트재단, 스톡홀름

미국

국립미술관, 워싱턴 D.C

댈러스미술관, 텍사스주

데이비드앤드알프레드스마트미술관, 시카고대학교,
일리노이주

데이비스박물관과 문화센터, 웰즐리칼리지, 매사추
세츠주

디트로이트미술관, 미시건주

로스앤젤레스카운티미술관, 캘리포니아주

메트로폴리탄미술관, 뉴욕

미드미술관, 매사추세츠주

보스턴미술관, 매사추세츠주

브루클린미술관, 뉴욕

샌디에이고미술관, 캘리포니아주

샌프란시스코현대미술관, 캘리포니아주

스미스소니언미술관, 워싱턴 D.C

시카고아트인스티튜트, 일리노이주

신시내티미술관, 오하이오주

조지아미술관, 애선스

크리스틸브리지미국미술관, 벤턴빌, 아칸소주

펜실베이니아 미술아카데미, 필라델피아

필라델피아미술관, 펜실베이니아주

현대미술관, 뉴욕

현대미술관, 보스턴, 매사추세츠주

휴스턴미술관, 텍사스주

영국

국립초상화미술관, 런던

드모건재단, 길퍼드, 서리주

로열컬렉션트러스트, 런던

리즈시립미술관, 리즈

스네이프 몰팅스, 서퍽

스코틀랜드국립미술관, 에든버러

영국박물관, 런던

저지헤리티지트러스트, 저지

케틀스야드, 케임브리지

켈빈그로브미술관과 박물관, 글래스고

테이트모던, 런던

피츠윌리엄미술관, 케임브리지

찾아보기

이미지 협조

14 Mondadori Portfolio/Electa/Luciano Pedicin /Bridgeman Images **16** Bridgeman Images **17** Gift of William and Selma Postar/Bridgeman Images **18** Purchased with the support of the Vereniging Rembrandt/Rijksmuseum **19** Mondadori Portfolio/Electa/Luciano Pedicin/Bridgeman Images **20** The Regenstein Collection/The Art Institute of Chicago **21** The Picture Art Collection/Alamy Stock Photo **22** Ivy Close Images/Alamy Stock Photo **23** The Walter H. and Leonore Annenberg Collection, Bequest of Walter H. Annenberg, 2002/Metropolitan Museum of Art, New York **24** Painters/Alamy Stock Photo **25** Photo © Christie's Images/Bridgeman Images **26** © DACS 2020; Photo © Christie's Images/Bridgeman Images **27** History and Art Collection/Alamy Stock Photo **28** Musée d'Art Moderne de la Ville de Paris, Paris, France/Bridgeman Images **29** © ADAGP, Paris and DACS, London 2020; State Russian Museum, St. Petersburg, Russia/Bridgeman Images **30** Art Collection 4/Alamy Stock Photo **31** Art Museum, Samara, Russia/Bridgeman Images **32** © DACS 2020; Bridgeman Images **33** Pennsylvania Academy of the Fine Arts, Henry D. Gilpin Fund; Courtesy of Michael Rosenfeld Gallery LLC, New York, NY **34** © Estate of Leonora Carrington/ARS, NY and DACS, London 2020; Photo © Christie's Images/Bridgeman Images **35** © Tamara de Lempicka Estate LLC/ADAGP, Paris and DACS, London 2020; Musée National d'Art Moderne, Centre Pompidou, Paris, France/Bridgeman Images **36** © 2020. Digital image, The Museum of Modern Art, New York/Scala, Florence **37** © The Pollock-Krasner Foundation ARS, NY and DACS, London 2020; Philadelphia Museum of Art, Pennsylvania, PA, USA/Gift of the Aaron E. Norman Fund Inc./Bridgeman Images **38** Courtesy the artist, David Nolan Gallery/New York, Sexauer Gallery/Berlin **39** Courtesy of the Pauline Boty Estate/Mayor Gallery, London/Bridgeman Images **40** © Niki de Saint Phalle Charitable Foundation/ADAGP, Paris and DACS, London 2020; Photo © Christie's Images/Bridgeman Images **41** © the artist; courtesy Sprüth Magers, Berlin; Glenstone Museum, Potomac, Maryland **42** © Marina Abramović. Courtesy of Marina Abramović and Sean Kelly Gallery, New York, DACS 2020; Photography by Marco Anelli; Courtesy of the Marina Abramović Archives **43** © Jenny Holzer. ARS, NY and DACS, London 2020. Charlie J Ercilla/Alamy Stock Photo **44** Royal Collection Trust © Her Majesty Queen Elizabeth II, 2020/Bridgeman Images **47** Muzeum Zamek, Lancut, Poland/Bridgeman Images **49**

Galleria degli Uffi zi, Florence, Tuscany, Italy/ Bridgeman Images **50−53** Los Angeles County Museum of Art **54** Purchased with the support of the Vereniging Rembrandt/Rijksmuseum **57** Royal Collection Trust © Her Majesty Queen Elizabeth II, 2020/Bridgeman Images **59** Museo di Capodimonte, Naples, Campania, Italy/Mondadori Portfolio/Electa/Luciano Pedicini/Bridgeman Images **60** Rijksmuseum **63** Galleria degli Uffi zi, Florence, Tuscany, Italy/Photo © Raffaello Bencini/Bridgeman Images **65** The Picture Art Collection/Alamy Stock Photo **67** Gift of Julia A. Berwind, 1953/ Metropolitan Museum of Art, New York **69** Louvre, Paris, France/Bridgeman Images **71** Maria DeWitt Jesup and Morris K. Jesup Funds, 1998/Metropolitan Museum of Art, New York **73** Morris K. Jesup and Friends of the American Wing Funds, 2015/Metropolitan Museum of Art, New York **75** National Gallery of Art, Washington DC **76−79** Leeds Museums and Galleries (Leeds Art Gallery) UK/ Bridgeman Images **81** Nasjonalmuseet, The Fine Art Collection/Høstland, Børre **82−83** A.A. Munger Collection/Art Institute of Chicago @84 Musée Rodin, Paris, France/Peter Willi/Bridgeman Images **87** Robert A. Waller Fund/Art Institute of Chicago **89** De Morgan Collection, courtesy of the De Morgan Foundation/Bridgeman Images **91** Hamburger Kunsthalle, Hamburg, Germany/Bridgeman Images **93** Art Collection 3/Alamy Stock Photo **94−95** British Museum, London, UK/ Bridgeman Images **96−97** © Fondation Foujita/ADAGP, Paris and DACS, London 2020.

Photo 12/Alamy Stock Photo **98−99** © ADAGP, Paris and DACS, London 2020. State Russian Museum, St Petersburg, Russia/ Bridgeman Images **101** Art Heritage/Alamy Stock Photo **103** Ateneum Art Museum, Finnish National Gallery, Helsinki, Finland/ Bridgeman Images **104−105** Painters/Alamy Stock Photo **106** © DACS 2020; Private Collection/Bridgeman Images **108** © Board of Trustees, National Gallery of Art, Washington DC. Alfred Stieglitz Collection, Bequest of Georgia O'Keeffe, National Gallery of Art, Washington DC **111** © ADAGP, Paris and DACS, London 2020. Mead Art Museum, Amherst College, MA, USA/Gift of Thomas P. Whitney (Class of 1937)/Bridgeman Images **112−113** Photo: National Gallery of Victoria, Melbourne **115** GL Archive/Alamy Stock Photo **117** © The Estate of Alice Neel. Courtesy The Estate of Alice Neel and David Zwirner. San Diego Museum of Art, USA/Bequest of Stanley K. Oldden **119** © Banco de México Diego Rivera Frida Kahlo Museums Trust, Mexico, D.F./DACS 2020. Museo Dolores Olmedo Patino, Mexico City, Mexico/Photo © Selva /Bridgeman Images **121** © The Pollock-Krasner Foundation/ARS, NY and DACS, London 2020. Philadelphia Museum of Art, Pennsylvania, PA, USA/Gift of the Aaron E. Norman Fund Inc./Bridgeman Images **122** © Catlett Mora Family Trust/VAGA at ARS, NY and DACS, London 2020. Philadelphia Museum of Art, Pennsylvania, PA, USA/Purchased with the Alice Newton Osborn Fund, 1999/ Bridgeman Images **124−127** © Estate of Le-

DC **187** History and Art Collection/Alamy Stock Photo **188** Los Angeles County Museum of Art, California **189** Cincinatti Art Museum **190** National Museum, Stockholm, Sweden **191** National Gallery of Art, Washington DC **192** Museum of Fine Arts, Boston, Massachusetts, USA/Bequest of Maxim Karolik/Bridgeman Images **193** © Banco de México Diego Rivera Frida Kahlo Museums Trust, Mexico, D.F./DACS 2020. G. Dagli Orti/De Agostini Picture Library/Bridgeman Images **194** Art Collection 3/Alamy Stock Photo **195** Fitzwilliam Museum, University of Cambridge, UK/Bridgeman Images **196** akg-images/WHA/World History Archive **197** © Estate of Miriam Shapiro/ARS, NY and DACS, London 2020. Art Gallery of New South Wales, Sydney, Australia/Bridgeman Images **198** Courtesy the artist. Photo © Tate **199** Photo © Chinch Gryniewicz/Bridgeman Images **200** Courtesy the artist and Frith Street Gallery, London. Institute of Contemporary Art, Boston **202** F.G.S., Baron van Brakell tot den Brakell Bequest, Arnhem/Rijksmuseum **203** National Portrait Gallery, London, UK/Photo © Stefano Baldini/Bridgeman Images **204** Art Collection 2/Alamy Stock Photo **205** Musée du Louvre, Paris, France/Photo © Luisa Ricciarini/Bridgeman Images **206** Photo © Christie's Images/Bridgeman Images **207** De Agostini Picture Library/M. Carrieri/Bridgeman Images **208** © Jersey Heritage Collections **209** © Estate of Loïs Mailou Jones, Loïs Mailou Jones Pierre-Noel Trust. Brooklyn Museum Fund for African American Art and gift of Auldlyn Higgins Williams and E.T. Williams, Jr./Bridgeman Images **210** Courtesy Estate of Gillian Ayres and Cristea Roberts Gallery, London. **211** © The Estate of Magdalena Abakanowicz, courtesy Marlborough Gallery, New York **212** The David and Alfred Smart Museum of Art, The University of Chicago; Purchase, Paul and Miriam Kirkley Fund for Acquisitions. Photo © 2019 courtesy the David and Alfred Smart Museum of Art, The University of Chicago. **213** © Fine Art Images/Heritages. Alamy Stock Photo **214** Courtesy Louis K. Meisel Gallery. Photo © Christie's Images/Bridgeman Images **215** Courtesy the artist and Metro Pictures, New York **216** © Pipilotti Rist. Courtesy the artist, Hauser & Wirth and Luhring Augustine **217** Courtesy the artist and Frith Street Gallery, London. Institute of Contemporary Art, Boston **218** Pennsylvania Academy of the Fine Arts, Henry D. Gilpin Fund; Courtesy of Michael Rosenfeld Gallery LLC, New York, NY. Courtesy the artist and Roberts Projects, Los Angeles, California; Photo by Lannis Waters/Palm Beach Post/ZUMA Press. © 2006 by Palm Beach Post **219** Courtesy the artist. Designer: Marina DeBris; Model: Kelli Kickman; Hair: Nina Paskowitz; Make-up: Andrew Shulman. Photo: ©Lisa Bevis Photography **220** Kettle's Yard, University

바로 보는 여성 미술사

초판 인쇄 2021년 10월 27일
초판 발행 2021년 11월 10일

지은이 수지 호지
옮긴이 하지은
펴낸이 정민영
책임편집 전민지
편집 임윤정
디자인 백주영
마케팅 정민호 김도윤
제작처 영신사

펴낸곳 (주)아트북스
출판등록 2001년 5월 18일 제406-2003-057호
주소 10881 경기도 파주시 회동길 210
대표전화 031-955-8888
전화번호 031-955-7977(편집부) | 031-955-2696(마케팅)
팩스 031-955-8855
전자우편 artbooks21@naver.com
트위터 @artbooks21
인스타그램 @artbooks.pub

ISBN 978-89-6196-402-9 03600